舉重若輕

連浩延──著

午後的談話

王澤

連浩延

午後的談話

　　連浩延（以下簡稱連）：之前我帶過一堂課，讓學生採訪您對「家」的看法，不過自己倒未與您深談過空間相關的話題。這次藉整理出版第二本書的機會和您聊聊，怎麼看「建築」？

　　王澤（以下簡稱王）：建築是有責任的工作，也會受到考驗。舉凡基地、環境、氣候、健康，安全等，因此建築家需要多元、多功能的專長。然而「建築」卻是人類文化歷史最重要的作為，包含了人類存在的意義，如，思想、信仰、藝與術的創作等。生活經驗裡產生了記憶及情感，「居家」特為顯著。

　　連：您提到的「家」這個概念，正好是書中想要一談的議題。家是人歸屬感的具體呈現，抽象的歸屬感要轉換為具象的住居，能怎麼做？在執業的過程中，越發體認到設計是理解人的情性和材料的物性，還原他們的本來面貌，令其顯影而非捏造。我常用「風定花猶落」來解釋我對「物性」的看法，當時間過去，完成的空間猶能與時俱在，用白話的方式講大概是「不褪流行」或與流行無關了。

　　王：「人為」與「自然」的辯證，在各個領域裡都是經典的主題。人對自然的觀察，記載在人造事物中，最直接的例子是史前人類在洞中創作的壁畫。而人自身的存在、行為和作為，是否為自然的一部分？

　　我們常以「空間」、「時間」來討論「建築」。「空間」記載並展現了可歌頌的人類智慧，無非是「時間」提供了養分。

　　連：在書裡我提到了從父親那裡得到的一句話「時間總會過去的」，「Let it be」，那個 it，是我投身建築以來不斷思考的核心，讓 it 與時間共處而非抗衡，回

到萬物本身（itself），我認為任何空間都有生命，會隨時間在生老病死的過程中展露本質的面目。因此我關注詮釋材料的方式，空間設計之於我，在體現物的本身，而不落入「設計」。

　　王：設計具有一定的客觀性，有業主、有目的、講功能，有種種規範和要求，同時是被數字量化的，需要精準確實，透過運作與溝通，達到設計目標，在預算與種種考量下，不會無窮無盡。

　　創作則有如潑墨，隨機且主觀，我自己曾畫過一幅畫，時鐘的指針有如義大利麵條，隨看的人解讀意思。不過，對創作者來說，作品沒有完成的時候，在你的建築成果裡，可察覺創作和設計兩股力並存，一方面有所想像，探索邊界；一方面適時回到現實。該放就放手，控制到什麼程度放手是值得關注的部分。這點體現了我先前提到的建築人的多元，兼具藝術家、哲學家、作家、觀察家、理想家等等身分，同時更肩負著社會責任。

　　方法、工具、規範，是我們創作的起點，但做了一陣卻嫌它們綁手綁腳。新聞和詩詞使用同一種工具：文字。新聞的壽命三到五分鐘就「過時」了，詩詞的壽命則有流傳千古的可能，顯然詩詞的文字有著更強的能量。我們所追尋的意義，不會只因為工具和方法。事物因時間變化、變形，但我們老是把時間忘了。這又讓我想到Timeless這個字，像是超越時間，或者是永恆。

　　我們追尋「空間」、「時間」，希望它們沒有終點與答案。

　　——王澤　《老夫子漫畫》第二代作者、實踐大學建築系教授（退休）、建築學者

舉重若 輕

連浩延——著

莊重的凝視

　　連浩延這本顯得外表輕薄、卻其實內容十分深厚的《舉重若輕》，很真確的表達了書名的意有所指、以及連浩延的個人設計特質。整本書所具有某種欲語還休的含蓄表達方式，更是適切地顯現連浩延在空間作品與文字思考上，雙雙皆具全的罕見能力，以及能夠讓形而下操作與形而上思考，一起並轡共行的獨特狀態。

　　連浩延以水泥作為主要出發語彙的空間操作，不僅讓水泥現出近乎石頭般頑強也堅定的原型可能，也能透過這樣憑藉單一質材的沈重感，逼壓拓擠出一種塵世外的寧靜感覺。手法上有著自然而然的不做作，以及為所當為的堅持，並因此成就出一種能夠適時適地的安身於現實個性，同時在形而上的有無間，也得以不受干擾地自在斟酌獨步。

　　連浩延最容易引人注目的，是他對於材料的本質美感，有著極度微觀的尊重與追索態度，就如同他所寫：「『物』散發的氣息，讓空間的完成，不在設計之手，卻在物本身。」這種對單一材料所具有本質個性的敬意，也使得他在選擇材質使用時，幾乎有著純化的素樸趨向，似乎寧願極致材質內蘊的美學可能，也不以多元搭配的繽紛來取巧引人，擇善中有著不屈的固執。因而在空間的設計操作時，能以著直觀的感性自如，搭配細膩精準的理性自制，完成出來屬於連浩延的獨特語言與面世姿態。

　　在這樣顯得極度專注微觀的同時，連浩延也有著遠觀深邃的眺望向度。他的作品常常展露出一種近乎荒蕪的時空感，主體空間有著空蕩傷感氣質，並與外面

現實世俗，作著某種形上／形下的區劃隔離。而這樣殊異的特質，尤其可以讓「時間」這個因素，在他空間的某個角落，遺世般兀然又自在地獨立相望。是的，時間感的出現與存在，與關於時間的終究意涵為何的思辯，可能是連浩延建築作品相當值得注意的脈絡所在。

連浩延這樣寫著：「明白人的情性、材料的物性，專注讓『它』發揮到淋漓盡致，讓空間存在，自己說話，讓人在其中行走坐臥，安住身心。」就是這樣對於材料物性與空間自身，所可能具有與人平等的獨立靈魂的承認，使得連浩延的作品，得以脫離一般過度以人的單一意志主導的空間專斷，而能讓某種詩意的敘事性，像是對於隱身精靈或消逝神話的殷切召喚，終能悠然自在的在期盼中顯身。

連浩延思考上遼闊四探，對於物質材料敏銳感知，得以拉出空間在哲思上少見的話語敘述可能。其中所顯露出來的，是一種近乎也無風雨也無晴的淡然與曠達，一種在介入／退隱間的安身姿態。然而這樣的空間氣質與位置選擇，應該與他的生命觀相接近，也應當彼此能同步互語互助。

此外，值得特別細細去品讀的，是連浩延幽緩深邃的文字書寫。這部分的抽象性更大，也允許開放多樣的解讀可能，每個人在其中都會各有所思所得，我不宜在此多做一己之解說。若是對照來與空間作品呼應並讀，可以感知這正是連浩延能以一以貫之的堅持步伐，以及一路行來對生命的莊重凝視，才成就出這本書的完整與凝重。

<div align="right">

——阮慶岳　元智大學藝術與設計系教授

</div>

除了

「一尺之捶，日取其半，萬世不竭。」－莊子·天下

生活中的物質常可量化，日取其半之意，數理上可寫成二的n次方分之一，當n趨近於無限大，最終，這物質只能接近零卻不是零。

除了一半，總會留下另一半，除了的那一半並未消失，留下的那一半還可再除，除之不盡，萬世不竭。

數可除，物可除，但無形的、抽象的、描述的，照樣可除。如，除了生存，還要生活；除了工作，還得休息等等。簡單的概念，日取其半，是日可成，但複雜且龐大的思維，是無法簡化或是濃縮的，只能藉由每次的除，窺視其中的經緯與脈絡。

連老師的作品，他說的話，他做的事，不做的事，不說的話，都不只一層意義，也不只多層意義，而是有機且無限的。當這些事，成了文字付梓，文字精練，文意無限，欲觀其意，需精準劃下剖面，才得窺視其中奧妙。

　　而這些文字，除了文字，卻也是建築；除了建築，也是建築文字；除了具象，也有意象；除了現實，也有幻想；除了天堂，也有人間；除了人間，也有空間；除了安靜，也有寧靜；除了家，還有家人；除了家人，也要陪伴；除了此境，也有彼方；除了遷徙，還有牽絆；除了聚，也有離；除了分，也有合；除了增長，也談消逝；除了關聯，也有關係；除了關係，還有關心；除了鳥瞰，也有微觀；除了視覺，也有聽覺；除了嗅覺，也有觸覺；除了質重，更要質輕；除了錨定，也能漂流；除了實體，留下虛空；除了本我，還有他者；除了我執，成就無我。

　　除了老師，亦是啟蒙，除了角色，還了本色。

　　除了除了，還有除了；除了還有，還有除了。

　　除法之趣，意在彼此。

　　除了五月天還是石頭。

<div style="text-align: right">—五月天石頭</div>

一個少年的序

　　一個星期六早上，他把我搖醒，說：「爸爸從小到現在，沒要求過你什麼，對不對？」雖然朦朦朧朧，但我感覺麻煩了，就假裝睡。他繼續說：「幫爸爸的書寫序，好不好？」我還是睡，沒反應，他又接著說：「重要的，你是我最年輕的業主，我又是你的監護人，還有，你是唯一不用讀過就能幫我寫序的人。」他，就是有辦法找些在我看來是一點也不重要的理由來說服我，套句他常教我作文的訣竅：小題大作。這時，我靈機一動，說：「弟弟才是最年輕的！」他知道我醒了，說：「他用畫的，你看，在這……」。

　　一個少年，被朝夕相處的爸爸追著寫序，真的無處可逃。

　　"Let it be……"每當內心籠罩困惑，腦海中總會浮現爸爸這句話。

　　爸爸喜歡披頭四，而「Let it be」是樂團解散前的最後一張專輯。記得小時候，我們就一起聽過這首歌。爸爸說爺爺也喜歡這歌，他還告訴我：「"Let it be"的意思不是『隨它去』，也不是『算了吧』，沒那麼簡單，懂嗎？」

　　長大後，在英文課本上再遇見這句話，我有點得意，因為我覺得爸爸的解釋比課本更有意思。爸爸重視的是"it"：「it就是自己的祕密。」這個解釋，我喜歡，就像我每次聽到過於浮誇的樂曲，總會想：這首曲子的"it"不見了。

　　或許，Let it be不需要答案，它就是一切問題的解答。

　　記得幼稚園的畢業典禮時，我問爸爸什麼是「前途」，他解釋了半天，我就是聽不懂，最後，他索性說：「前途就是看不見，但是……看不見並不代表沒有。像明天，你看不見明天，卻知道明天不用去上課了，對不對？」對，就是這種話，讓我這樣一個小小孩聽來很痛苦，彷彿像是真的，卻因為想不清楚，而感覺更不懂。

後來，我慢慢發覺，爸爸的未來，是真的看不到。他喜歡未知，對偶然、巧合這些或然率極低的事，充滿期待。這跟我很不同，我的讀書計畫，總是寫得密密麻麻，有次他忍不住跟我說：「你計畫的時間，好像可以讀完了。」爸爸似乎只專心今天，不關心從今而後，甚至，行程只要有了安排，就不太自在。「像生命少了一塊。」他最常說。不過，

也會擔心爸爸因此沒有業主，讓我跟弟弟餓肚子，這是我對他唯一的疑慮。

奶奶說，序好比是展翅的祝福。我想起爸爸陪我一起讀過的〈人的神話〉，我把故事的最後一段縮短了：

「…現在，兒子們感到一種奇妙的釋然，一大早，他們起身來到曠野裡，兩個高大的青年，肩並肩地走著，大地因撫育他們而感到驕傲。對於他們，生活剛開始，他們已準備好佔有這個世界。」

它寫著我們的生命之謎，這個謎，使人類偉大，但又十分艱辛。

像我的爸爸。

　　　　　　　　　　　　　　　　　　　　　　　　　　　　—連賦

自序

古今的文明裡，從跨越時空的「游牧」，到安土成家的「定居」，不論形式是演化遷徙、旅行經商、求學遠足，或租屋買房、挑選家具、佈置裝潢，所為的，是甚麼？機緣有很多，目的也不少，但心靈深處的答案，恐怕都是尋找幸福。關於這個人類生活的最大信仰，卡繆（Abert Camus）曾說：「幸福不是一切，人還有責任。」很清楚地，幸福是感受，不是終極；幸福之外，還得努力些什麼，既是為憑，更能看得到。

看得到，真的重要嗎？未必，但是看得到的家，卻很重要。人需要，城市需要，至少，風雨寒暑時，我們需要。有了家，幸福才能盡致，才能淋漓。

家，是人類共同的生命故事，在歲月中，隨著人來人去，家的角色不會一成不變，它體現了材料和空間的消長。與人做家，幾乎佔了我大部分的執業生涯，藉由「家」，我懂了居家的空間，是既能維繫照料、更要呈現一個屬於家屋及內外環境的感受，無論現在，或未來。

看得到的家，就是家居，也是人具體的歸屬。而設計，卻總是一個抽象化的

過程。抽象，似乎是內在的、可能是簡化的、也許是組合的、應該是不寫實的、不該是辨認形象的，總之，不屬於自然世界的。所以，具象的家居，怎麼設計？其實，就是跳脫「做」的框架，呈現事物的本身，少點抽象，更直覺、更感官、更有形有狀，讓事物隨著時光消逝，猶能漂亮。

在這個核心命題下，本書以此開展：由 12 個空間的 keyword 為每篇章首，各以三組漢字延伸，賦予註解或詮釋，讓看似飄忽的概念得以著陸；接著延伸成 12 篇深入探索住居的文章，形成本書脈絡。也揀選穿插了一些歷年的案例，輔以影像及等角透視圖說，將二十年的時間切片，重新定格。

主題之間，平行置入的 11 處「異地」，是我默想冥思的他方。這些虛構奇想的心靈花園，仍以灌鑄的形式呈現，卻已跳脫真實地理的存在，化為上下篇章之間的微妙聯繫，既能獨立成篇，也合一觀之。

讓城市自現實的沉重中起飛，給人輕盈，是本書最想傳達的。

目錄 CONTENTS

寄蜉蝣於天地

浮游有殷。

春夏之交，是蜉蝣大量出現的時序。蜉蝣於天地，就像蟲魚鳥獸於天地，甚至恐龍於天地一般，本是自然演化之事。不過，蘇軾曾引了一句「寄蜉蝣於天地」，加上了「寄」字，借喻人像蜉蝣，有著朝生暮死的輕薄，也有著不知歸處的憂傷，極有畫面。

然而，人像蜉蝣，亦不像蜉蝣。

人於天地，不像蜉蝣般地自然而然，還涉及了諸多生存的差事。對蜉蝣而言，成蟲交尾後，便消亡，所有過程，一天了事。人，即使生了「蜉蝣之感」，亦無法那麼乾脆。相對於天地的廣袤之重，輕微如人，又如何於世間安身立命？現代人要克服的，不盡是荒洪中的頂天立地，更多時候，「寄」是在水泥城市中尋覓，創造空間，將種種適應的環境，化為棲居。

而棲居，就是「寄」的材料化。透過棲居，我們得以暫存於天地；而棲居的意念何其多，是固守，是游牧，是離群索居，抑或是鬧中取靜、亂中尋幽？或者，是更近本質的探問：甚麼形式，可將這曇花一現的浮生，靜靜凝鑄；甚麼載體，可將這酣暢未盡的幽夢，悄悄托出。若真有，會是何等有趣？

水泥映見眾生之相

水泥之久，垂衍歷時，足以寄形天地；水泥之野，奇宕流變，故也放浪形骸。

1824年，水泥發明了。有了它，隨著工業革命興起的城市，地表開始大量迅速地改變。水泥，是沙子、骨料與水，所產生的無機物質。其比熱大，故溫潤如水；其質屬灰，因而樣貌如石。非天然之物，卻又擁有近似天然礦物的特質，幾是人類摹刻自然的佳品。

然而，水泥自身無法成其為水泥的存在，猶需灌注至模板裡，悶藏其中，靜待放熱、冷卻、凝結後，眉目始清，面貌脫出。此刻，神韻才吹入了水泥，這個物質，方算活了起來，有了屬地的氣息。其肌理，是細到像襯衫，或粗到像牡蠣，乃取決於灌注方式與安排。於是，水泥的面貌並非千篇一律，其色質體態，皆是獨一無二；這是每一道水泥的個性，也是每一處環境的習性。水泥成形，是複雜的水化作用之果，卻也赤裸呈現各異的眾生相。是物理，亦是人情，水泥都給得起。

如若悉心留神於灌注細節，水泥，甚至給得出眾生的安身立命。這些年的設計，我大部分的業主，即是被水泥容器給出的清空，回歸生活本質。也因此，水泥，更精確地說，混凝土這項材料，已成了我探索空間的重要介質。

文字托出未竟之夢

另一種能寄托未竟之夢的材料，當屬文字了。

文字解開秘密，也鎖住了秘密。我喜歡文字，漢字結構的表達，隱隱然成了我構思水泥這類塑性材料的靈感，或是一種原型。字的大小粗細濃淡，句的首尾段落行距，字裡行間潛伏的空間，實有諸多想像，與我在做灌鑄時會埋入的變化，非常近似。

文字之於我，是很建築的。字句做為一種材料，典籍文章常因此「斷章取義」，甚而「斷句取字」。單一個字詞在拆解和組構中，形音義撞擊，所思所感，常有不同於表面的寓意。這讓我在思考空間時，比起拼音文字，母語漢字多了藏在筆畫橫豎間的空隙可想像。幾次參展中，我均是從文字發展出身體可以經驗的空間。像藉著「目」等漢字的拆解，圍塑了「口」、「回」、「品」的迴盪空間；或由肢解老歌詞句，懸成紙管，形成了可穿越、碰撞而閱讀的隨機空間；甚至將路人身上蒐集的文字灌鑄到冰塊裡，創造了冰融字浮的等待空間。

小字私密，大字深邃，長句牽引方向，短詞逗留徘徊；毫無疑問，文字亦成了我探索空間的一種遐想。

一身所寄，舉重若輕

「天地，究竟是誰的？」最後，會不禁想問。

古來，皆由權強者立定規則，在絕大部分的人類世界，土地可以買賣交易，蓋起樓房，房子裡什麼都「要有」。然而凡事佔有，也是焦慮，害怕失去，更是遺憾。若為求人生無憾，是該不斷地加，還是減到最少？回到家居，是要華奢精緻如豪宅宮殿，抑或身無長物的清窮四壁？兩極之間，捨下「必須要」，往「只需要」去想，輕重便清晰可見，再不用拚奪齊全，自在安適。

「寄蜉蝣於天地，渺滄海之一粟」，多釋為生命短暫渺小，甚而追求禪悟，方生方死，隨生隨滅。而我，愛極人間百態，並不嚮往那遁化。生而為現代人，很難一走了之，有了鋼筋水泥，這棲居一撐百年，超越生命，一分鐘的決定，改變了一、二百年的建築和地貌。看江之無窮，懂生之須臾，往後百代，空間，是否多留點？

蜉蝣雖萬千，卻大不同，所託之夢，所盼之寓，亦各有所異。身處此生所托之海島，當濃烈風候、時間刻痕成為空間中可承受之重，生命才得以輕巧落定。是重如水泥，也要留著蜉蝣的輕盈。

面對永恆，是舉重，亦若輕。

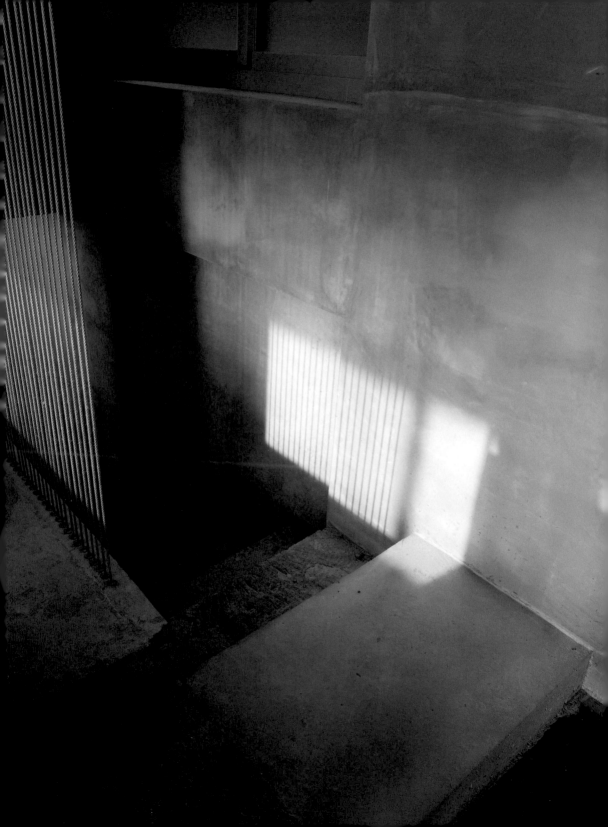

lightness | 輕 錨定 自由

輕，漂浮的象徵，一種清楚的關係。天使
是，嬰兒也是。分娩時刻，胎兒得先扭
曲自體，迫擠產道，以掙脫母體，降臨
於世。誕生，於此宣告了主客易位，作為
個體與世界最初的錨定，也將是遺失得最
徹底的記憶。因這遺忘，嬰兒得以輕盈，
漸漸獨立，反客為主，準備日後迫使母體
在演化的路上退位。而母體成功切割了懷
孕時與胎兒的依存關係，雖巨石落地，卻
重負難釋。撕裂換來的自由，伴隨更多分
離的焦慮，繫著屢屢情思，和愛，念念不
忘，一生迴響。

舉重若輕

明月如此沉重，卻虛懸半空，宇宙奧妙之處，盡在舉重若輕。

水泥，是現代化城市裡建築賴以寄形的肉身軀體，也是空間性感的所在。然而這副肉身的本來面目，卻總為五顏六色的漆料壁紙粉飾太平，人們天天行走坐臥於水泥圍塑的空間內外，對於它的美竟全然陌生。本書既以空間為主題，我想，這是與水泥祖裡相見的好機會。

水泥加水，加骨料，加了各式各樣的骨材，糙礪的礫石，圓滑的卵石，大的、小的、粗的、細的，黏著成形後變得極具重量（heaviness），而它的堅硬和穩固，在視覺上更具分量（massiveness）。若說輕重對立是空間最初的感受，那麼要如何拿捏輕重，掌握奧祕，才得跨越水泥沉重的材料真相和空間所欲達至輕盈狀態之間，那一道幽幽鴻溝？因此，水泥的第一課，在此先談舉重若輕的可能。

剔除粉飾　篤定所以輕鬆

五月天石頭邀我設計他的家。雖然座落於山坡上的房子完工才2年，但已有多處明顯的滲漏，當務之急便是修造一層安全防水的內殼。在此共識下，整棟牆體開始了填縫灌注及粉光弭平，就連樓梯也刨除磁磚面，還原成粗獷的混凝土面貌，像一顆石頭被小心翼翼地挖空（hollowness），幾無多餘粉飾，對未來的生活想像也更明晰起來。我們很有默契地把重點放在一堵灌鑄的厚實水泥牆，牆上鏤空了大小不一的洞，放唱片、唱盤、喇叭，還嵌了一座燒柴的壁爐，即使山裡濕冷的冬天，家中空氣除了音樂，亦充滿了暖流。還有一間可烘焙麵包的廚房，和一張長的水泥餐桌，透過餐聚，錨定了家的中心。

水泥餐桌比正常高度少了約2公分，原是擔心家人不習慣直接接觸裸露的水泥面，而預留了可架上一片實木的厚度。不過，4年過去了，水泥餐桌不僅原汁原味，還多了經年累月撫觸的溫潤。坐在空蕩挑高的客廳裡一顆灰色的懶骨頭上，四周散著小孩的玩具，聽著King Crimson（深紅之王）的〈In the Court of the Crimson King〉，視線時而穿越窗洞，

凝止在櫻花樹、山巒或更遠的流雲。水泥的石頭裡藏著布的石頭,「石頭」既是灌鑄材料也是空間概念,更是全家人生活成長的遊戲場。

水泥做了,是不能更換、移動的;將水泥固定在地上的決定,需要真的篤定。

玻璃嵌映　光影輕巧穿石

這篤定,也曾落在稍早之前另一位吉他手怪獸的家,它是一個人創作寫歌,獨處冥思的住宅。全室腴厚的牆體皆由水泥灌鑄,預埋在內的構件與溝槽讓極薄的隔間玻璃能無痕地嵌入(incisiveness),輕重合一。同時,也因水泥地板上灌注的一層透明epoxy,倒映出屋體的深度,使室內光線產生了折射,戶外光線較亮時,室內玻璃變得像鏡子,甚至有些視角下,倒映之後連玻璃都消失了。疊映之際,虛凌駕了實,家中擺設的物件,懸掛的吉他,養的貓,亦多了一層「消失」的質地。

同以水泥為本體的住宅空間,石頭家呈現了剔除贅餘材料之後的輕,像空氣般充盈,讓人嬉遊其間卻渾然不察,彷彿只要伸手就能觸摸的「無所不在」;而怪獸家所展現出的輕,則來自於玻璃與水泥的精準銜接,看似無所細部,實則隱為一體的「感覺不到」。兩相對照,無所不在的輕,無重量卻篤實飽滿;而感覺不到的輕,非物質卻變化多端。大相逕庭,也大異其趣。

水泥雖重,但形塑的空間卻格外輕盈;它實,所以圍蔽的氣氛也更近靜謐。厚重的水泥,是為了逼出空間的輕盈,在輕、重既弔詭又並行的世界裡,水泥已從單純的材料,昇華為芸芸眾生相(characteristics)的藏身所在了。

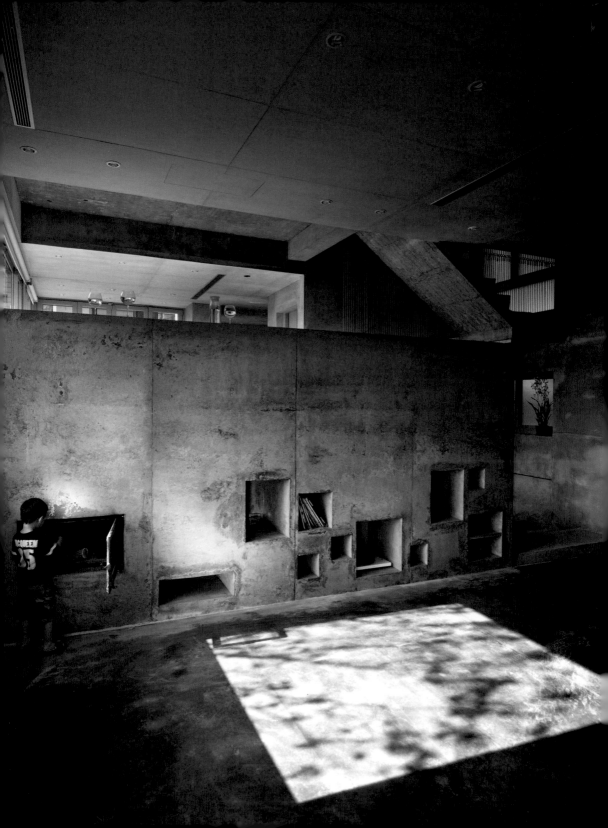

石頭宅 Stone house（2012）

從外牆延伸到室內，水泥灌鑄的厚實牆體皆鏤刻出
大大小小的「洞」，外則牽入光與樹影，內則兼具壁
爐及收納，「洞」貫穿了住宅內外，景色就如音樂般
自由流串至家中每個角落。

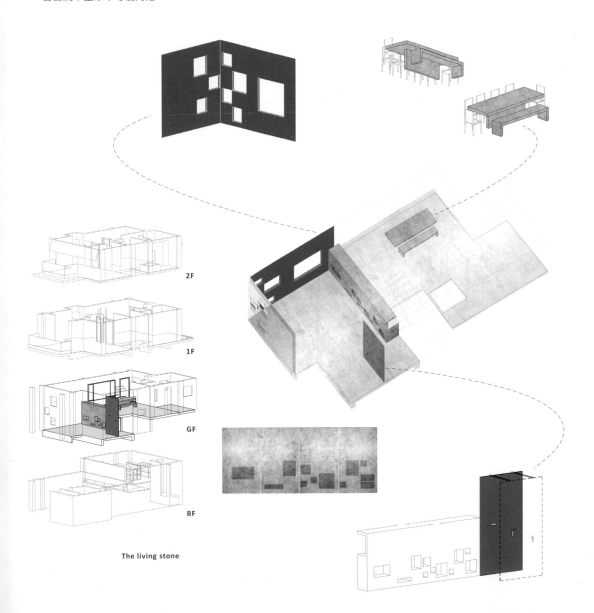

The living stone

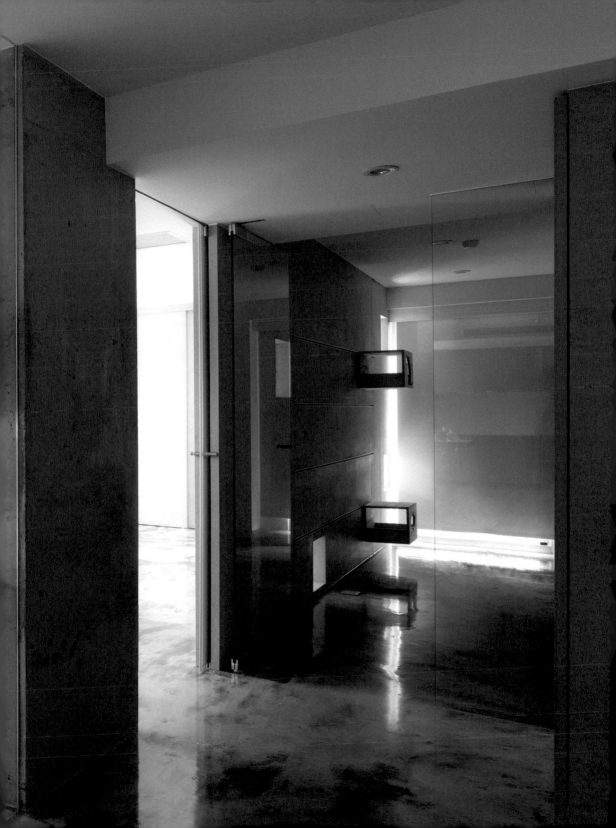

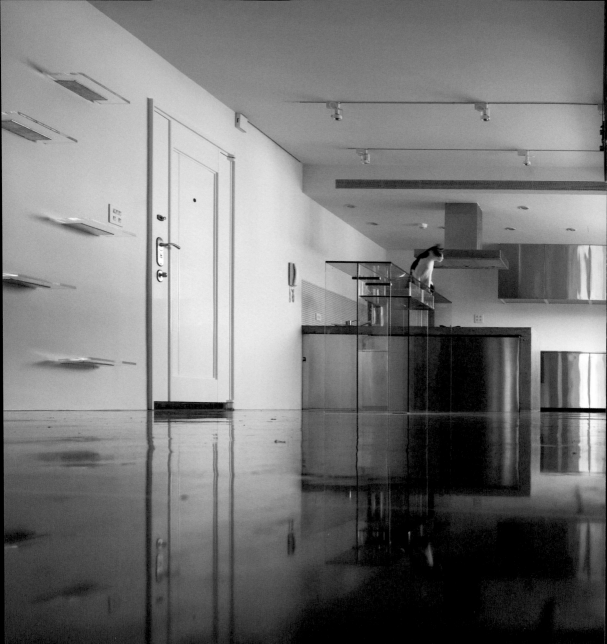

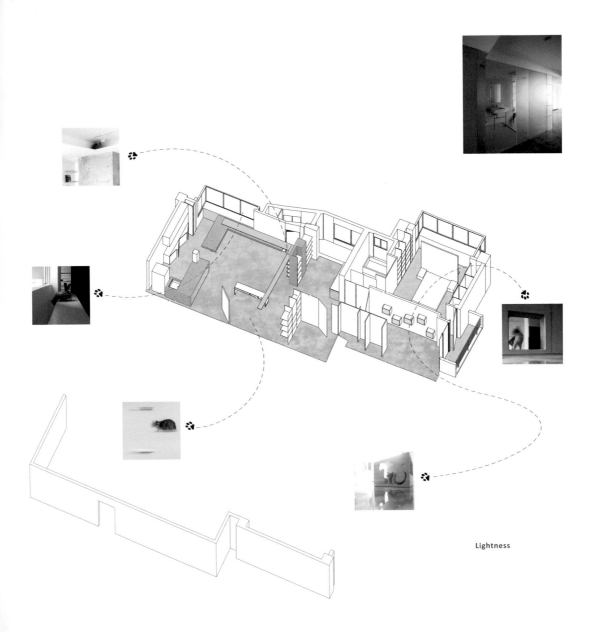

Lightness

怪獸宅 Monster house（2011）
看似厚重的水泥配上清透的材料，便能發揮出空間
的輕巧。全室亦為了貓咪，添了些不著痕跡的設
計，讓貓咪自由穿梭、遊走其間，如此，宅體的輕
與貓咪的輕，是不是有點如出一轍了？

音舖 2014

　　傳統樂器行，常難以一眼望盡，各式樂器或懸掛或堆疊，要仔細看清楚一把琴的長相全貌都成奢望。作為讓人接近音樂的場所，似乎該要留些餘地，騰出位置與心情，好與音樂交流。

　　音舖，是一間以吉他和鼓為主的樂器行，既要展現音樂方面的專業，又希望用咖啡拉近與鄰里居民之間的距離，怎麼做？關鍵在「分」與「隔」的拿捏。

　　這區巷弄內的公寓，一樓多抬高於路面數階，且設有地下室。這些現實條件經過轉化，便成了設計的脈絡：比一樓小的地下室，有如將一樓托起，出挑了櫥窗；外部平台留有一隅種植楓樹，雨遮則畫了弧度，給枝葉伸展，雨水落土；室內運用清玻璃的特性，讓咖啡吧檯區與樂器展示維持「貼近，卻互不干擾」的距離；水泥灌鑄牆面，留出孔穴作為陳列機能；並闢出試音間、維修室，挑琴試鼓時，能更精確了解需要的音色。

　　不過，終究身為一間樂器行，專業不能偏廢。以玻璃落地牆圍起的吉他展示區為恆溫

設定，時時維持最佳狀態，金屬網提供陳列的最大彈性，展示間更可騰出一個即興的表演空間，舉辦小型演唱會或講座活動綽綽有餘。

　　音舖，亦成了一座水泥灌鑄的小型音樂社會。你可以精挑慢選，可以閉目休息，灰階的氛圍裡，一切都是迷人的細節。空間的自由，這個是一種。

一樓較路面抬高，由稍小的地下室托舉著，使櫥窗
如向外出挑的「臉」，與行人視線相會；亦藉由新樓
梯的開口，引光入內，互動交流。

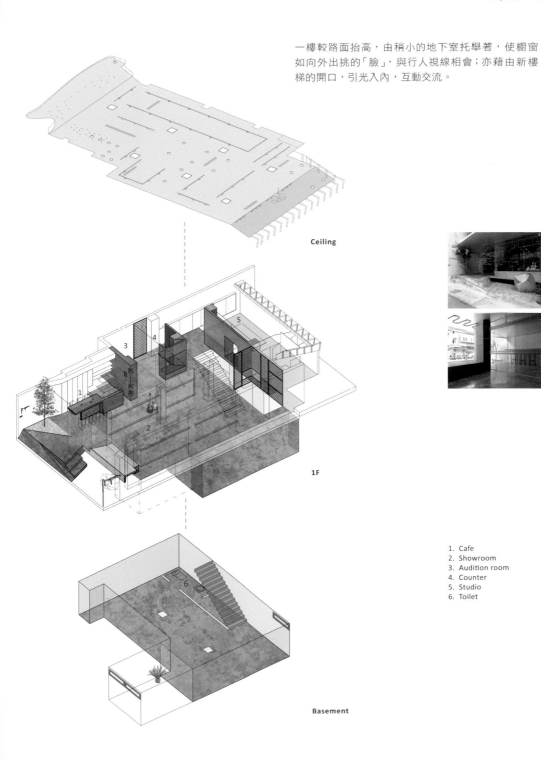

Ceiling

1F

1. Cafe
2. Showroom
3. Audition room
4. Counter
5. Studio
6. Toilet

Basement

三間橋屋 2009

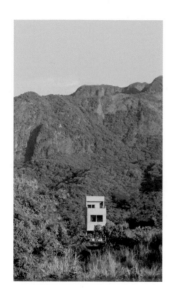

　　因為安郁茜院長的引薦，我有機會為一對夫妻，在台東的海岸山脈之下、太平洋之濱，構築結褵四十年後的新生活。六、七十歲的夫妻只有一個要求：兩人不住一個屋簷下，而是要比鄰而居。

　　夫妻關係，因愛和責任產生，年屆古稀的兩人，坦然看待本是兩個獨立個體，亦各有生活習慣，在未來的時日裡，選擇不落傳統俗套的相處模式，既是獨立，卻又合一，這是年月累積的默契，以及對彼此的疼愛。

　　出挑而不落柱的兩棟建物，體現兩人「和而不同」的相處哲學。一樓懸空的部分，彷彿被無形的雙手托起，除了減輕量體的沉重感，也由於這個「空缺」，使兩棟建物須共用一塊長形的筏式基礎，藉由地盤彼此緊拉，抵消前傾的引力。雙方的空缺，造就兩人相偎的命運；三間橋，兩間屋，一面山，一望海，看似分隔背立，實則缺一不可。

　　夫妻各擁一棟，空間雖是獨棟的設計，日常卻是緊密照護，機能互補，他們的依存，實是隱藏、不外現的。也勾勒出一種含蓄老派的「伴侶」關係。我視這兩棟建物為「戀愛的房子」，在適切的距離裡，共享著戀戀的扶持。

　　不論天長地久是否有時盡，三間橋屋都必須在地願為連理枝，才能矗立在山海間，作為兩人的棲居。竟也似二座屹立濱海的夫妻石，堅定、悠悠而永恆。

丈夫的房子，與妻子的房子，有如鶴舞般彼此唱
和，看似獨立分離，實則處處呼應，對望的陽台，
相對的開口，看照著對方，心意不離。

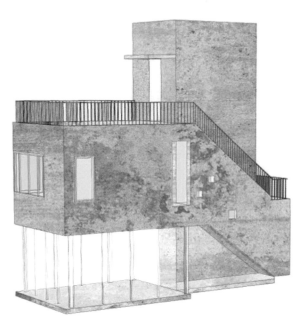

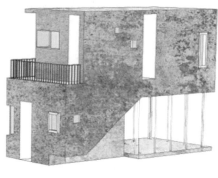

Wife

Husband

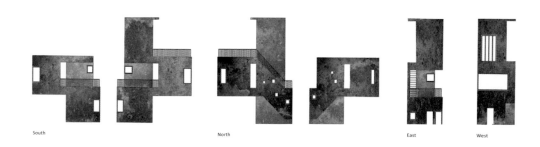

South North East West

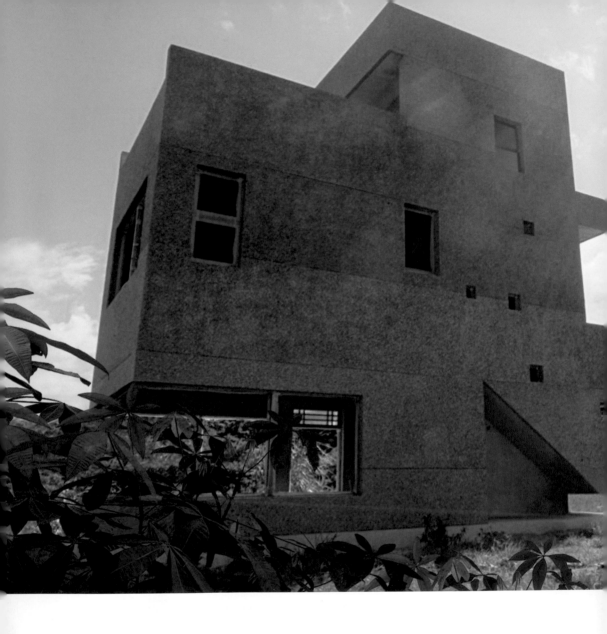

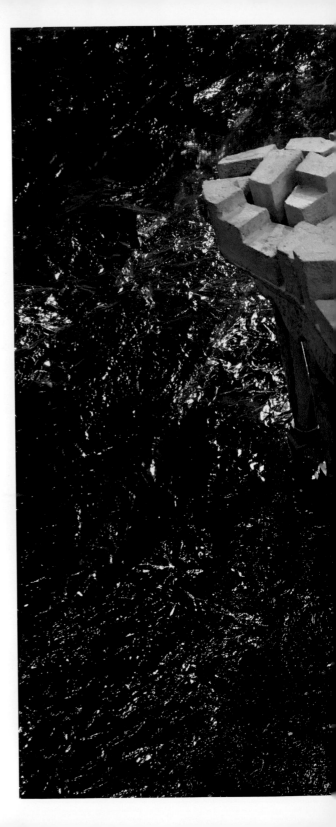

伊斯坦堡（Istanbul）最有趣的，莫過於地上的人一開口說話，另一個在地下的聲音，就止住。地上停頓時，地下才出聲，連打哈欠，都巧妙錯開。上下共存的默契，就是逮住彼此無聲的片刻，趁機說話。地上總是人群熙攘，熱鬧不休，理髮師責怪經濟危機的抱怨、酒館裡醉漢面紅耳赤的爭執、水煙茶室裡開逸瑣碎的對話，常讓地下找不出一絲空隙介入。只有當牽著孩子從花店招牌認字的年輕母親、香料市集怯生生講價的美麗蒙面女子，與碼頭枯等公車不與任何人交談的移民出現時，期待、猶豫和緘默，才讓地下能輕易介入。彼此雖各說各話，卻堅信實虛層疊，上下呼應，時間才得以接續進行。好幾次地上為了教堂改成清真寺該塗上甚麼顏色，或喚拜塔變成哪個帝國時期的博物館才是正統身世而激辯時，地下幾乎無緣置喙，只在莫衷一是的對峙瞬間，插入一聲嘆息，迴盪在地底幽幽的水宮殿。伊斯坦堡從不安靜，如果有，一定是旅人唏噓著壯麗遺跡而忘了回應。

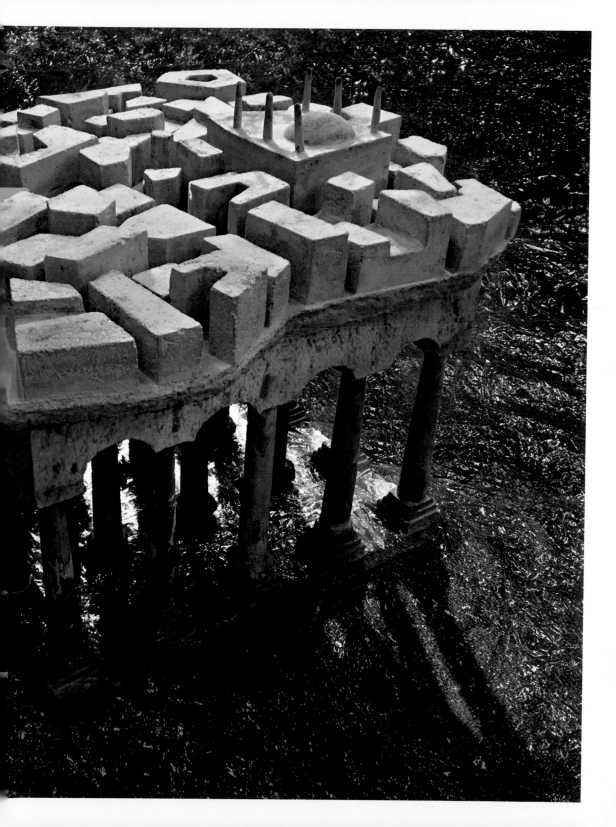

cooling | 蔭　避熱　沁涼

我常坐在山邊，看著原是洪荒大澤的台
北。想像史前人類漁獵其間，慢慢地，盆
地邊緣植物探入吸水，湖水漸乾，留下水
渠縱橫，大樹成蔭的畫面。理想的城市總
有依山傍水的涼爽風景，也有自身的避熱
方式，如果台北湖還在，多一點水，多一
點樹；綠一點，少蓋一點，城市會不會降
一點溫？戶戶都近水，感受小河、小溪、
小渠和小橋的輕淺籠罩。小孩從小就知
道，沁涼，不是冷氣風扇吹出來的，是沾
著水珠、浸潤心脾，是滲入夏夜晚風的花
香，霧霧的，有多好。

捕風捉影

烈日焚身，穿透其中，洞見幽光，是謂捕風捉影。

避熱，是所有熱帶建築的一致追尋，也是地域文明的世代藝匠們照護肉身，安頓炎日下燥熱生靈的終極智慧。臺灣的緯度介於22至25度之間，北回歸線劃過嘉義、臺東，整個地理幾是貼附著熱帶，與炎陽驟雨相伴。在這座蒸溽的海島上，微風與涼影所帶來的舒爽和蔽護，直是生活中最不易的情事。

踏訪印度　覓得清涼

就讀AA時，一次到北印度亞美達巴德（Ahmedabad）市郊的村落旅行，戶外約攝氏37、8度，已超越人體溫度。昏沉之餘，進到當地用厚土混著稻草夯實的房舍，室內竟陰涼無比，僅一爿之隔，暑熱盡失。

附近還有一處在1950年代柯比意（Le Corbusier's）依風向配置的Sarabhai住所，粗質混凝土澆製的鞍形頂拱，覆著屋頂花園，像人類初始的遮蔽（shelter），回歸周圍自然中。同是豔陽當空，往內走幾步，瞧見趴在黑石板上乘涼

的7、8條臘腸狗，真感受了洞內的充盈對流，頓時生影又生風。

猶記得，彼時冷氣仍未普遍的印度，居民多在夏夜的枕畔擱上茉莉花，覆以濕布，燠熱中凝著花香入眠，果真應驗了心靜自然涼的古語。土舍、階井、茉香，讓我領受了原始美妙的清涼帖方，亦令我深信冷氣不必然是酷夏的唯一解。

回到臺灣現代化的都市叢林，鋼筋水泥取代榕木綠葉，捉來一幢幢樓房，又因寸土寸金的思量，致使棟距間配置異常緊密，唯一可進入室內的，便是多餘的輻射熱。長日漫漫，落得椅席炙手，亦只能出門避走。除了大量使用化學冷媒製造的冷氣來「以熱制熱」之外，城市裡有沒有奢求自然風涼的可能？

你我皆熟悉的〈三隻小豬〉說，泥土磚石是唯一風颱不倒的老實兄弟；作為現今室外的建材，也理所當然用水泥來擋風遮雨。然而我們或許沒想過，當水泥化身

室內的介面時，「擋風」的堅實性格也竟讓它成為最適合「捕風」的材料。

水泥開竅　淨空迎風

　　這份屹立難搖的堅實，即來自於練功般的灌鑄過程。水泥凝結會大量放熱，隨即慢緩強化，直到時日俱足，模板卸下，所有積壓滯內的悶濕才終得消散。莊子說風是「大塊噫氣」，大地起伏的孔穴是天地的口鼻，氣流吐納便吹起風；而人造的水泥量體，適切開了口亦有此妙，空間有了生風的竅兒，迎來的風讓室內外無痕的轉化，內外界面幾乎無從察覺，那個當下，一股不可思議的通透感油然而生──你被水泥的量體包圍？不，是被恰好的對流包圍。

　　位在林口的章宅，就是一處被對流包圍的家。台地空曠，為避免窗口的風壓筆直灌入，求得舒適的循環，便擴深了陽台，退縮出小院般的緩衝區（buffered zone），導引風往內遞減，也因此決定了室內迂迴的空間排列。在極度精簡需求之後，徹底分類收納了所有的生活物件，將整座平面濃縮成三個錯置的水泥量體，像「品」字彼此脫開，形塑出寬窄不一卻能環繞相通的甬道，既騰出最空淨的活動領域，風又能順勢而入。由於牆體均適度開了洞，入內的風，更能流竄到各個獨立的房間，產生降溫效應。水泥看似封閉，實則形塑了飽滿通透的內在空間，像氣流進入樂器，隱隱共鳴。日光在量體間遊移，留下變幻的暗部，讓人體會孤獨靜謐時，亦萌生包蔽的圍塑感，和一絲幽微愜意。

　　風流，就降溫，使人神清氣爽。開口挖洞，虛空以待，方能在水泥賦予的安穩之下，體驗風中求靜的陰翳之美。

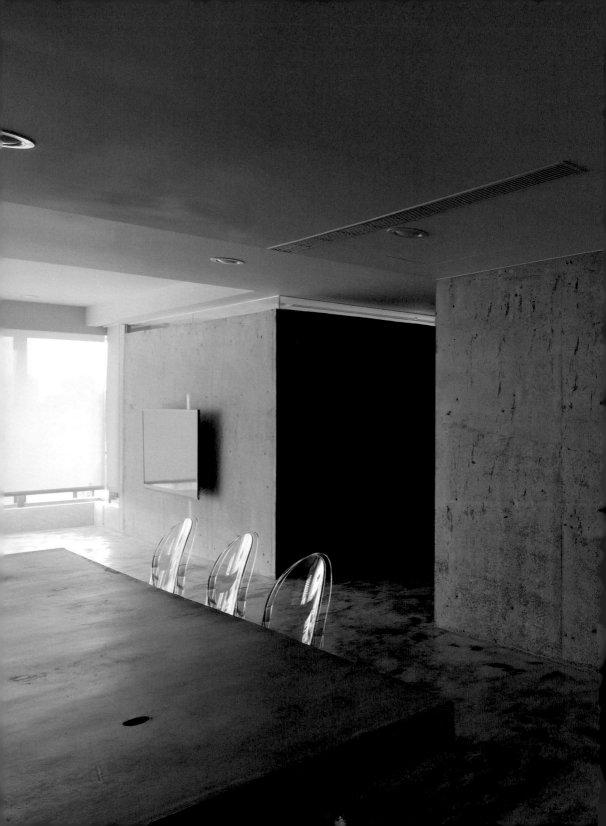

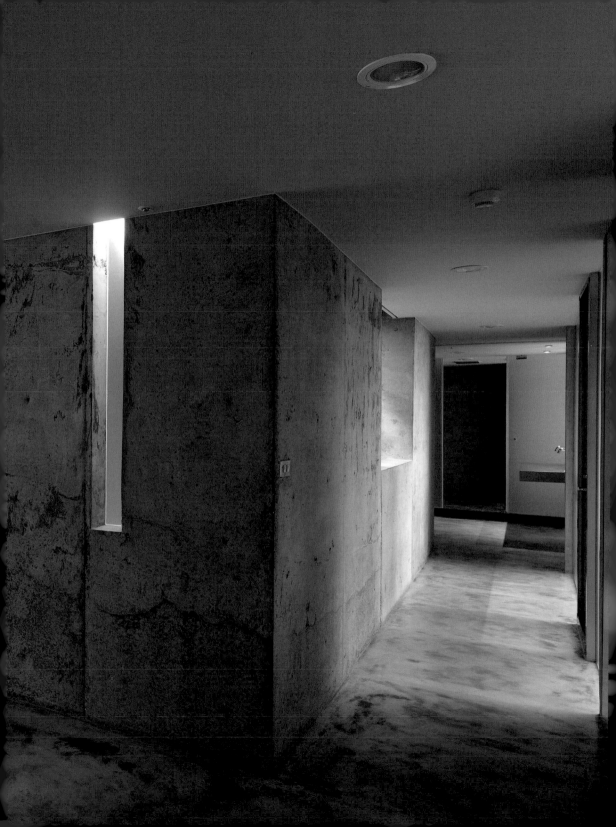

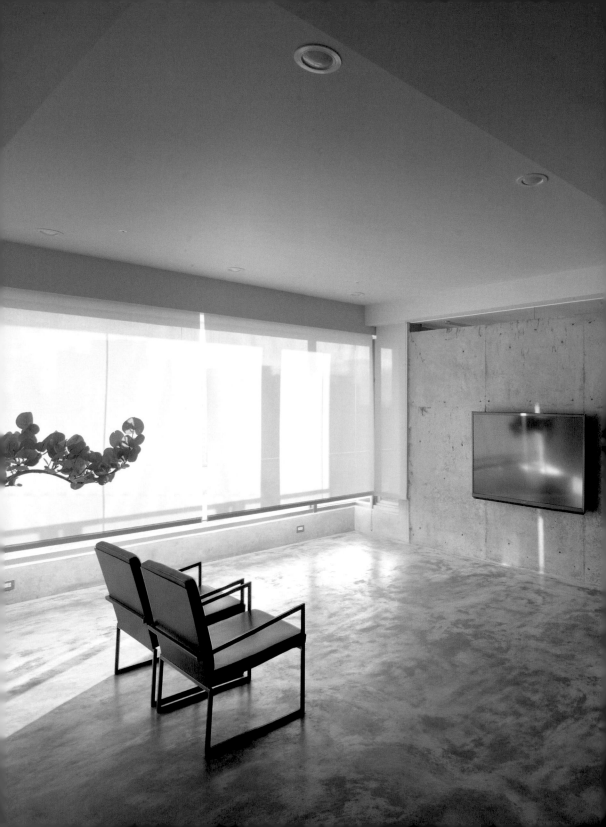

章宅 Captain House（2012）

空間凝簡成三個水泥量體，如「品」字脫開，形塑
出寬窄不一卻環繞相通的甬道，騰出最空淨的活動
領域，又能順勢引風而入。置身室內，感受微風包
圍，汩汩流淌於其中的清涼。

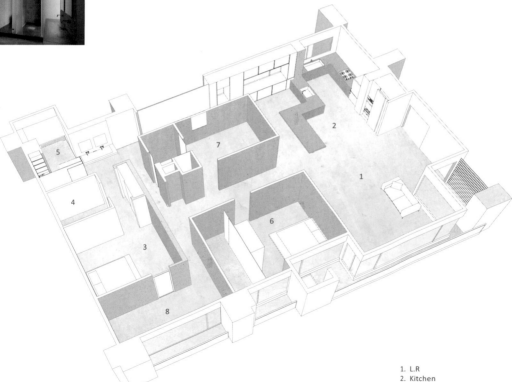

1. L.R
2. Kitchen
3. M.R
4. Dressing room
5. Bath
6. M.B.R
7. Dressing room
8. Balcony

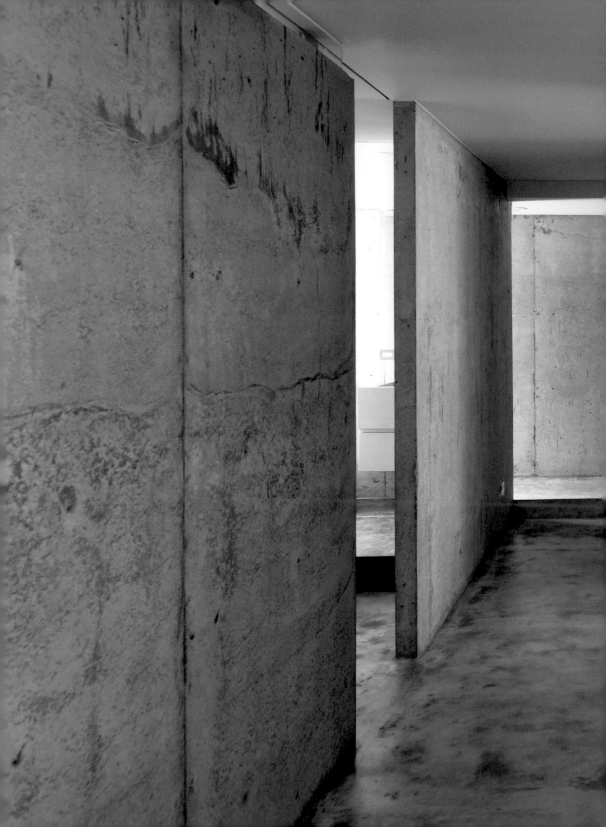

夜巡之屋 2000

　　警衛執勤室，如一雙銳眼，肩負維安責任，同時也如一道銜接「裡外」的窗口，把關對外聯繫的路徑。而實踐大學的警衛值勤室除此之外，也是學生前往網球場的進路，和球場四周環繞的樹木，圍成校園內的一幕風景。

　　全區為一長形基地，依著功能配置警衛室、收發室、教官休息室及網球場用的紅土儲藏室。建築體採取向外微傾的承重牆結構，構成三個獨立進出的混凝土小單元，保留了澆灌的粗厚泥土感，宛若蟄伏於樹林邊的蟲蛹；屋頂則以金屬細柱撐開牆體，除了利用挑高氣窗口散熱，不鏽鋼屋頂亦而有了漂浮之感，似薄葉輕覆。

　　然而，量體並非沒有單位、不必數算的事物，相反地，在此量體即是空間單位。解構的配置，生出空隙；有間，則對流遊刃有餘。開敞的動線亦導引出網球場的新入口，量體之間的穿堂，更是體育課學生休憩避熱的水泥樹影。

　　警衛值勤室的空間語言，雖不具崢嶸的表現性亦非冷漠旁觀，迂迴中，引導人的行為改變，引發思考。藉由風流與陰影，豔陽天走過，身體感到涼爽，人從空間，獲得了感受。建築做為一種堅實的物體，像是獨樹一幟於大地，展現生命。

外牆的角窗，延展成了室內的金屬桌體，並與建物的戶外照明呼應，一守望、一照探，隱喻著警衛室為校園之眼、校園之眼的功能。

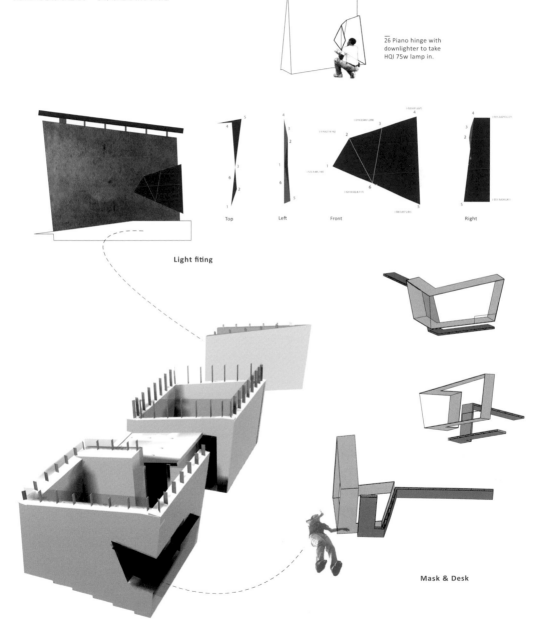

26 Piano hinge with downlighter to take HQI 75w lamp in.

Top　　Left　　Front　　Right

Light fiting

Mask & Desk

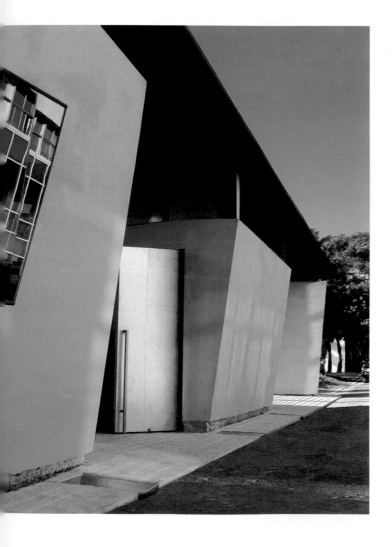

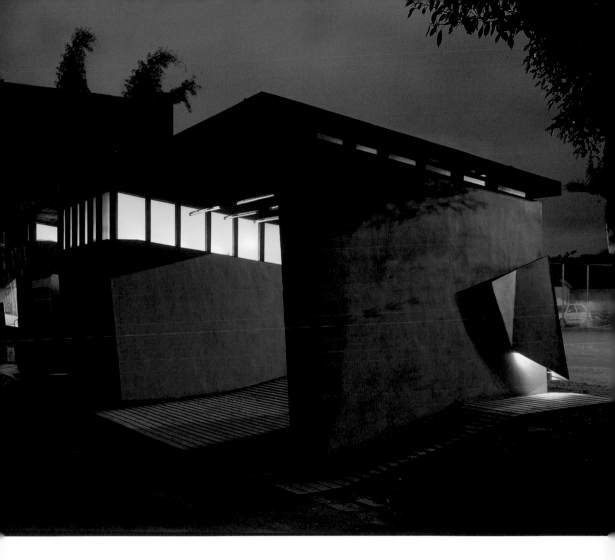

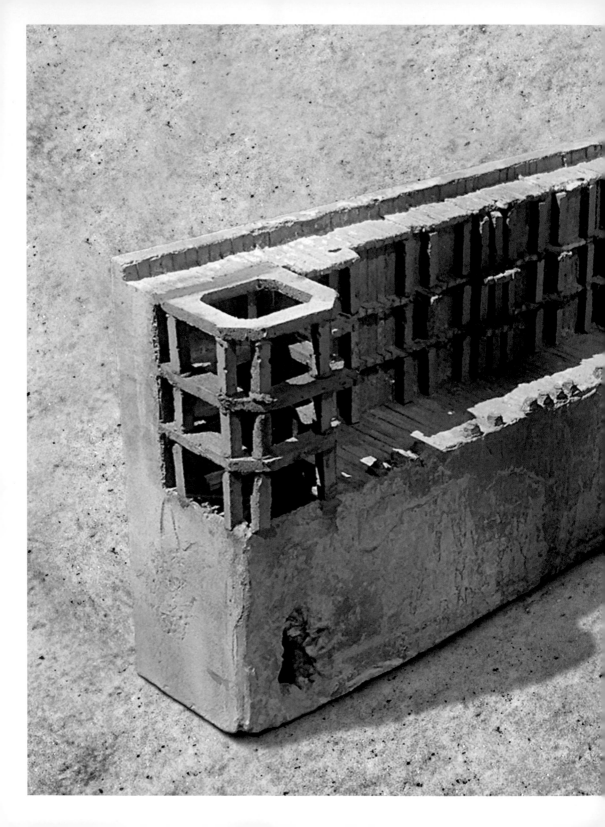

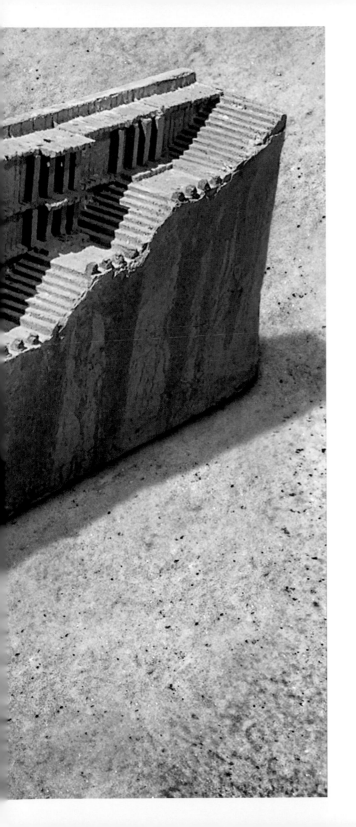

鑿地而建的 蒙兀兒 （Mughal），是龐大帝國一只外露的眼睛，帝國以它望向豔陽熾熱的天空。造訪它，必須拾級而下，沿著石階，兩側黃砂岩壁雕鏤著毀滅的濕婆神之舞。每往下一階，背脊便一陣涼快，落至地下五層深時，一口翠綠的圓井慢慢在眼前展開。圓井坐落於一座精緻細柱支撐的八角藻井之下，巨大幽靜的空間，透著帝國的門禁森嚴。打水的紗麗婦女、馱糧的駱駝商隊、漂泊的行旅過客，只能到此為止。無所不在的帝國正分裂為二，開國盛世到內亂爭鬥，化進了源源不絕的沁涼對流：繁花盛開到枯零凋謝，則化作了泊泊不斷的清澈水泉。瑜珈、冥想或疲累的旅人，皆因微風吹拂，飲了甘霖，就著黑沉的玄武石板而席地睡去。即使只是閉眼、打盹、小憩，一恍惚，就這麼滑進帝國任一時刻、任一角落。醒了，亦因夢的鉅細靡遺，而牢記了腥風血雨中烏茲別克謀反者的臉孔，或寵妃寢宮夜裡玫瑰花瓣蒸餾的凝香。不朽的蒙兀兒，是入夢的口，亦是夢的入口。

enclosure | 口　圍塑　安所

小學時，總能逮住下課10分鐘，衝到操
場玩「奪寶」。為了搶時間，得快速地用
手指在沙地上劃出「口」，裡面放一顆石頭
當寶。「口」裡的人護著寶，「口」外的人
得伺機將護寶的人拉出、或推出口來，以
奪取寶物，玩得滿身大汗，欲罷不能。這
個圍塑，有恰好的尺度、觸手可及的人體
工學和踩不得的紅線，結構嚴謹，內外分
明，完全不遜於任何精確的建築設計。最
後，風吹沙散，下回再來。我明白，心中
渴望的安所，都是在尋覓這樣一個完美的
極簡和快意。

家 徒 四 壁

以有限圍塑無限，萬物在其中來去，得安歇之所，謂口。

前兩章提及空間設計有「舉重若輕」的形質之妙，亦得「捕風捉影」的陰翳之美，共通之處除「水泥」之外，尚皆與「牆」有關。

我喜歡，也相信唯有透過「牆」，才能清晰表達空間的本質：保護著私密臥房的牆，包圍著開敞客廳的牆，抑或一堵不分屬性的牆，均是在材料與構造的組立中衍生意義。厚實的水泥牆，輕薄的夾板牆或清透的玻璃牆，各呈異質的光澤、觸感乃至氣味、聲響，這些物質原不具任何詩性，但在圍塑空間時，每種構材的定奪和細部卻能共鳴出眼耳鼻舌身意的知覺，交互匯聚為全面的感官衝擊。

不設亦不計　重新整理

若干年前，專事於平面設計的王志弘先生，透過阮慶岳建築師的介紹找到我，想在民生社區公園旁一棟老公寓二樓，設計一間「沒有設計的房子」。是了，對於天天與設計為伍的人來說，最好的設計就是打回原形，不設不計。但是，沒有設計不等於不用設計，如何安妥其中奧妙，更得處處巧思，船過水無痕，俾使設計後的空間帶有天成之況味，空空如也般的「家徒四壁」。

要知，即使在極簡主義當道的現在，一般人對家徒四壁的印象，多半還是一貧如洗，難登大雅；然循其本，這四字不也道破圍塑空間的觀念、材料與方法──既可以單純是牆體厚度的尺寸權衡（厚，開始承重；薄，界定關係），亦足以描述整體氛圍的空間經驗（該如何讓家徒四壁不是四面楚歌的困乏窘迫，而是回歸母體子宮般的安全與滿足）。見樹見林，不都提醒設計者精簡手中的籌碼，剔除粉飾，無惑無妄？

既然不「設計」，就好好「整理」吧。

整理，不必然是日本家事達人收納術的精緻技巧──若用技巧計較生活，則不

免小氣寡情。整理的工夫，並非要人寡情決斷，而是藉設計的良機，度量人與人、人與空間、空間與環境……等各種關係之後，進行分類，割捨不適當的想法和不必要的慾望，便能撿出脈絡，覓得篤定。王家兩人三貓亦極諳此道，知所求亦別無所求，純簡家當之事早已了然於胸，對未來無多一物的空景更是躍躍欲試。

厚此而薄彼　原形畢露

　　然而，眼見設計人幾無日夜晨昏的忙碌，若少了明確的壁壘介乎工作與生活之間，作為公與私、作與息切換的機制，將何等災難。於是，拆除了原屋外推八角窗台之後，以一條中間甬道（catwalk）自陽台串聯底端的晒衣間與廚房，導引室內對流成為貓群嬉耍空間，就此撥開東西兩廂，將空間一分為二。西側退讓出一塊工作（working）的獨立區域，以三面全玻璃為隔間，輕盈穿透，既界定了範圍也解放了視野。東側包覆臥室起居（living）的厚牆，則是利用水泥灌鑄來整合原承重結構，藉牆面的彎摺，埋入生活伏筆，讓衣食之外少不了的藏書與唱片收納彷彿遁入牆體，隨光影角度若隱若現，幾難察覺。

　　這道水泥牆除了收拾什物，也在澆灌時刻意分層預置了壞土，利用重力擠壓形成薜荔等綠物生長的蛀洞，讓植栽藤蔓沿外牆攀爬入室內，就像把建物的外表折進了房子內部，使之兼具內外性格，也消融了建築界線。不僅如此，水泥牆與玻璃牆之間，一實一虛的對應，形成了鏡面映射，將對街的樹蔭顯影於室內。雖明知處於建物之中，卻猶似置身室外公園綠地。家徒四壁作為室內形廓，以退為進，眼前風景實則一片豐饒。

　　一道轉折，明晰了作息，卻迷離了內外，框架的有限也隨之掙脫。居無妄，心無惑，一被框住，要跳脫就難了。做設計的，最怕這樣了。

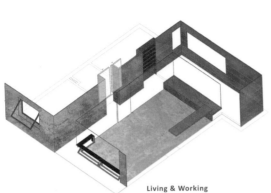

Living & Working

貓宅 Cat House（2006）

鄰舍皆將陽台外推以求「空間」，而貓宅立面內退，納入公園景致，成就了室內的幽翳。中間由甬道貫穿，隔開水泥厚牆與玻璃區域，一實一虛，一重一輕，圍塑了住宅的私密與工作室的開放。

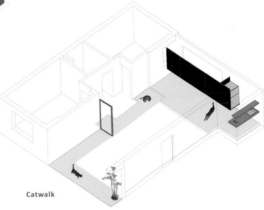

Catwalk

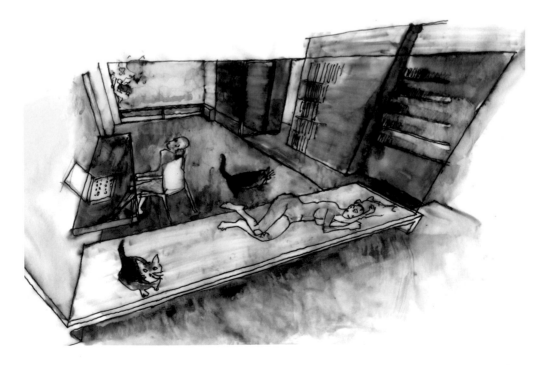

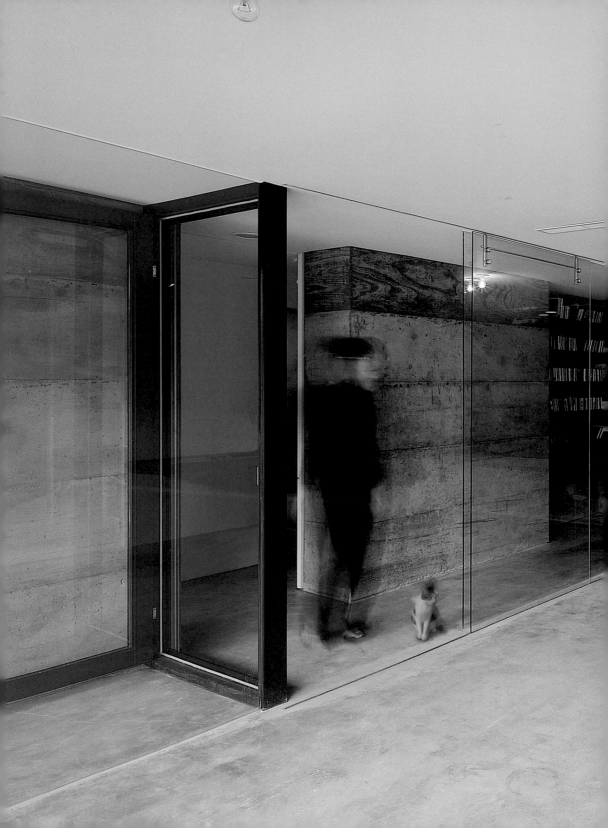

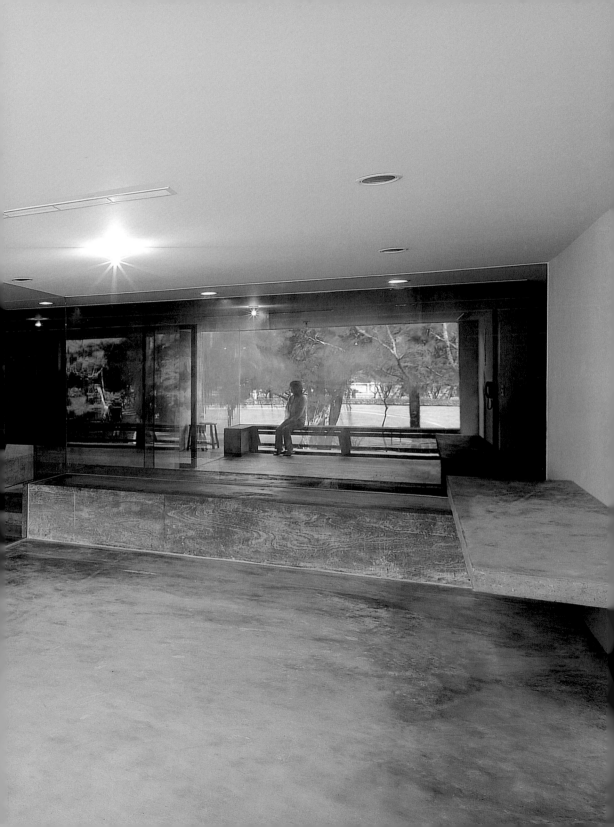

少 物 之 屋 2016

　　《少物好生活》，是屋主夫妻前
來委託設計時，贈與我的一本書。
我常玩笑說，這是一對少數能「用
大腦過日子」的夫妻。為了貫徹「少
物」（minimal existence）的思維，
倆人每天「開會」，在「要」與「不
要」之間加個「必」字，心一橫，全
室的窗簾、廚房的冰箱乃至家戶必
備的冷氣，皆毅然捨棄。

　　奉行少物的信念下，夫妻倆徹
底履行「有再多不捨，也要狠心割
捨」，毋須留在家中的生活機制逐項釐清，全面分攤到都市的脈絡；維繫一個家，便只需
照顧「不得不保留」的機能。於是，「少物之屋」更彈性了，不是斷捨離理論制約的空中閣
樓，更非空洞寡情的無人之境。屋主夫妻贈書的弦外之音，當在乎此。

　　之所以如此自寬自若，敢連窗簾及冷氣都捨去，正因篤定19樓位置的通透與對流，故
決心讓60坪的家只作最基本的設計，追尋一種「擺什麼看來都多餘」的甜暢。於是，偌大
的屋裏，單單闢出臥室與客房，少了隔牆，鬆了閉鎖，甚至連門都沒有。生活的向度，捨
得開敞了。

　　材料上亦循「少而不缺」之理，減量了的水泥牆，內外連通了介面，容了屋裏人，亦
流連屋外光景與風聲。家人生活，不是入主劃界的割據占有，又何須徒具形式的沉重圍蔽
呢？捨了身外形物，在家，總算得以卸下疲累，適意放鬆，專心休息；也終於體認「好生
活」的意義，就是「好好生活」。

　　好好生活，究竟是實現自我；這對年輕夫妻懂了，是不是幸福？

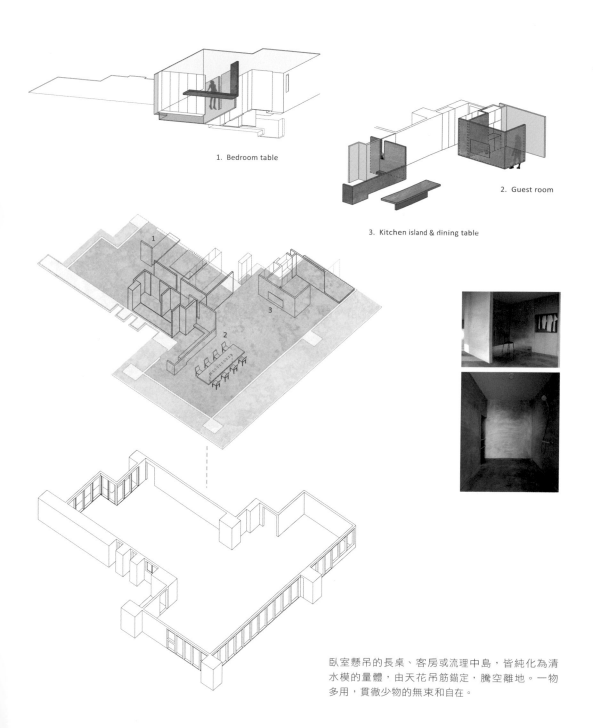

1. Bedroom table

2. Guest room

3. Kitchen island & dining table

臥室懸吊的長桌、客房或流理中島，皆純化為清
水模的量體，由天花吊筋錨定，騰空離地。一物
多用，貫徹少物的無束和自在。

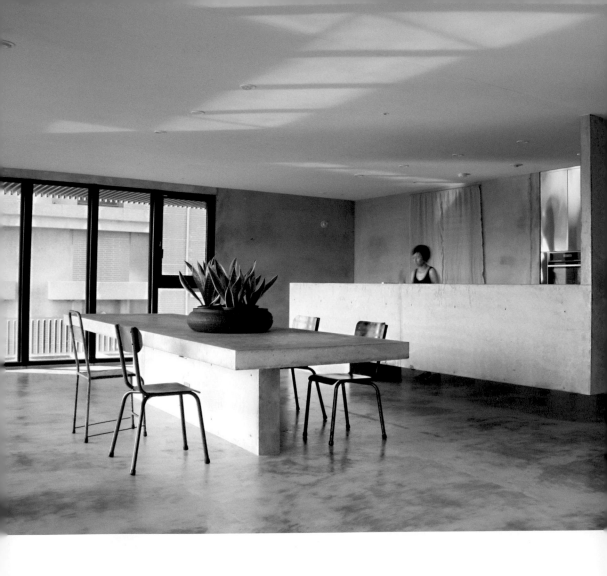

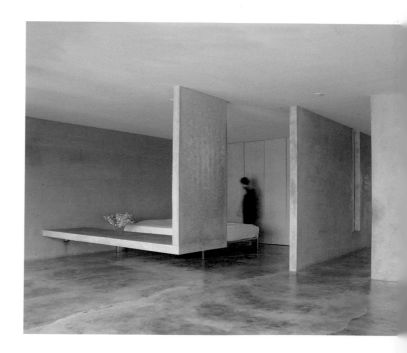

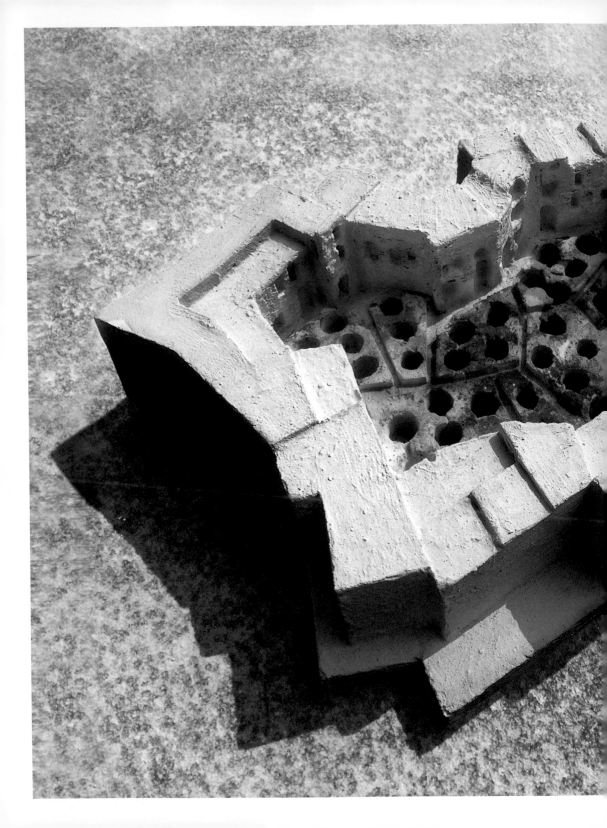

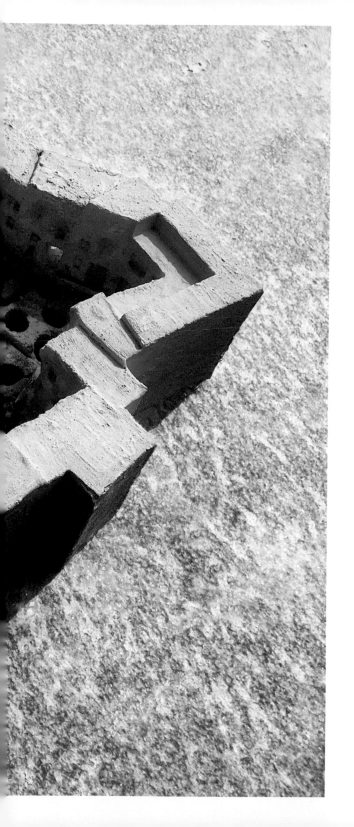

費茲（Fez）是一座沒有屋簷，沒有影子的古城。城牆疊嶂彎曲，延綿相連，房舍立面皆似給刀切過，與街道間無絲毫緩衝，緊密包圍著一座座蜂巢般熱鬧的染場。旅人喜至此找尋昔年的氣味，或漫步、或迂迴而逛，舉目所及，充滿了靜止的時光。包藏在無數巷陌之間的影子商行，為極古老且不公開傳授的行業。一有新抵費茲的旅人，店家便競相拾取足跡，悄悄穿越時空，一網捕盡旅人各式各樣的影子。往往，同一個旅人，舉手投足間印著特有輪廓、不同時期的模樣穿著，還有季節暈出的濃淡變化，留下的影子也因而千奇百怪。店鋪內黑影幢幢，種類繁多，卻都巧妙地分門別類，掛著、攤著，待價而沽。旅人，挑選了似曾相識或喜歡的影子，便能跟店家購買。也能多付點費用，舀入氣味濃烈的混濁物料，讓工人赤腳在缸內踩踏，染出與某人繾綣相愛的氣味，為褪色光景添點顏色，彌補悔恨，也舊夢重溫。

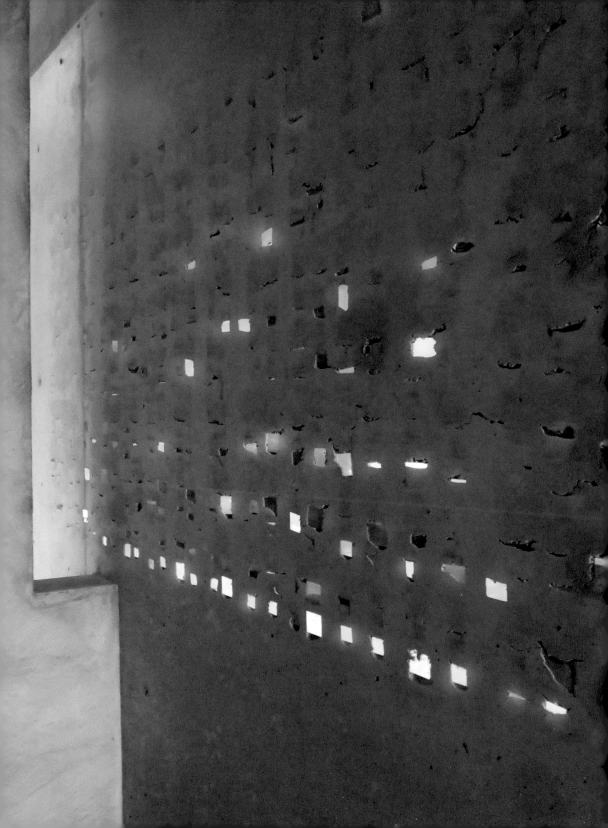

void │ **空 留白 餘地**

劃一個圓,圓內是已知,圓外便是未知。
圍一個圈,圈內是有,圈外便是無;同
樣,圈外若是有,圈內便是空。如果0代
表空,把0加在1後面等於10,2個、3
個…加了越多個0,得到的數值就越高。
這很妙,是不是?加了空,在生活中意味
著捨棄之後,卻忽然發現眼前的空間一片
豐饒,這即是留白。一位長輩店裡掛的匾
額,寫著「餘德堂」三個字,事不做絕,
空間亦不填滿,這就是餘地。不過小心,
不是哪裡加了空都等於留白,0加在0後
面,一切還是徒勞。

有中生無

無中生有，圍出「口」；有中生無，空出「口」。

如何在有限空間生出空間，往往，比如何蓋出房子還困擾我。上一章，借「家徒四壁」的困乏或滿足，明白了牆體的建造圍塑是一種物質性的「無中生有」，那麼非物質性空間的源起始末，就該深進「有中生無」的感知經驗裡探索個明白。

「有中生無」看似誑語，其實例子在生活中俯拾即是。比方說，同為獨立物，氣球、包心菜與橘子三者所胎孕的宇宙就大異其趣：氣球一戳，便破了，整個飽滿膨脹的體積瞬間消失，很難直接經驗其空間，只能隔著氣囊感覺它存在，卻不得入其空。而包心菜在重複中漸漸堆疊，衍生出賦格（fugue）般繁複變化的空間，一葉葉剝開它，空間亦一層層消失。至於橘子，從肥厚的皮層（skin）進入汁泡的瓤瓣，終抵內藏的核心，其空間由形質互異的構造所序列，獨一無二，好比一顆小地球。

開展了這三種性格皆極突出的空間類型之後，會發現它們完美的實存，均是由特定有形的物質所撐起，擁有獨立的構築，與時俱在，一旦去除了實體的圍蔽，虛體的空間也將就此消失。那麼，人有了屋宇樓房，便真的擁有了整個空間嗎？它的磚瓦水泥鋼鐵玻璃所圍塑的虛空，所透散的氣息，你卻怎麼也帶不走，只能讀它；也只有讀它時，空間才具體存在。

空無一物的寧靜與解脫

可見，建築的樂趣非獨追求造物者般的無中生有，甚至也不只是實虛兼容的有無並存，而更常在懂了「避實就虛」的瞬刻，領略有中生無的鑿洞引光之妙。能同此意的人，必有對內在空間始源的隱然嚮往，亦而在設計的過程中對外在物質世界生起有意識的抵抗，於是甘心自座標軸上一步步往左減去，從有中下手，多中變少，適可而止，立地成佛。

少則得，多則惑，對於心嚮清淨卻仍役於物累的業主來說，一下子要從浸淫在「有」（everythingness）的盈裕中生出孤零的「無」（nothingness）畢竟不易。此時

若能藉著設計來治治，識破生活裡行之有年的「多餘」，轉向「無多餘」的境界，終能在造屋闢室的現實中，將空間真正的需索得一了斷。

北海岸的「畫家」便是極佳的一例。

「畫家」背坡眺海，所處地勢常年濕氣籠罩，加上東北季風嚴寒強穿，入春反潮後，終日呈現如希臘導演安哲洛普羅斯鏡頭下的漫漫沉鬱。接手此案時，兩樓半的屋體空貧荒置，幾是斷垣殘壁，業主將有限預算傾注於舊屋擴建，幾無餘力可細及室內裝修。停停滯滯的施工期間，令人逐漸了悟原海砂屋況將仍為淒淒風雨包圍而持續受潮的現狀，亦體認「空無一物」方最能忠實本色，也最近藝術本質，遂不再強求那粉飾太平卻欲蓋彌彰的裝潢。

並置且多采多姿的灰

老房子的羸弱，最是表露於剝落的天花及壁體，鋼筋所及皆已鏽蝕斑斑。主結構勉強不拆之下，讓長年飽受濕氣的舊屋

牆刨除了壁癌後，裸露凹凸的刻蝕面，栽植蕨類植物以疏水氣，與室內灌鑄的新牆體遙相對映。為了引光通風，將建築切剖成兩棟垂直的量體，空出挑高以細橋銜接，分享機能，使住房與畫室既隔空獨立，又能彼此相望。

在此虛空處佇立，環視片刻，側光靜照而下，時間感幾近停滯，竟感覺如塞尚（Paul Cezanne）所言：「並置且多采多姿的灰。」極簡至此，空間形態已純化為面與色的基本組合，這等蕭索，反而造就了一個最趨於恆常不變的觀畫場域，俾能更襯出繪畫原色間的交互變化，亦暗合了舉目無擾之至理。

有之以為利，無之以為用。倘若，鄰近北海岸的大屯山系鄉野風景日日皆教人玩賞不盡，展畫之外，「畫家」何嘗不該空淨無物。家，什麼東西都沒有，只如畫畫，睡覺之用，真好。

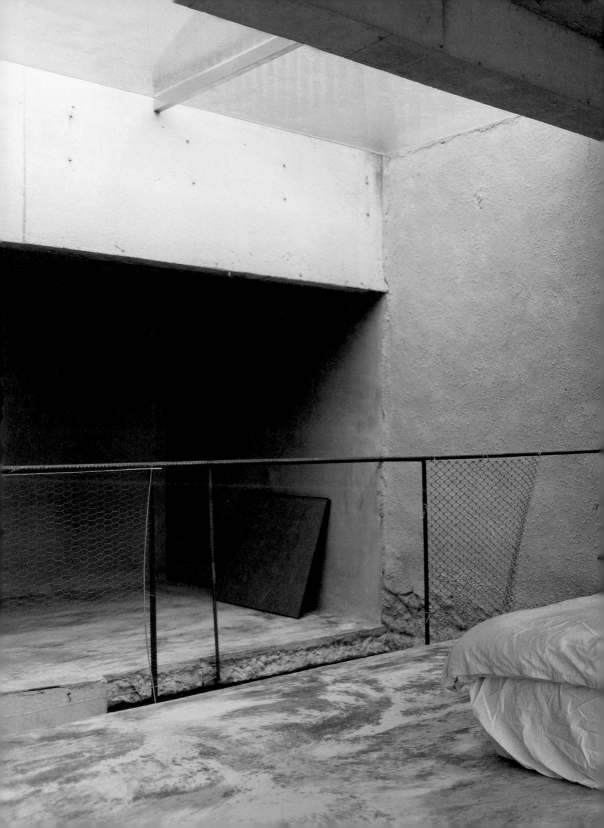

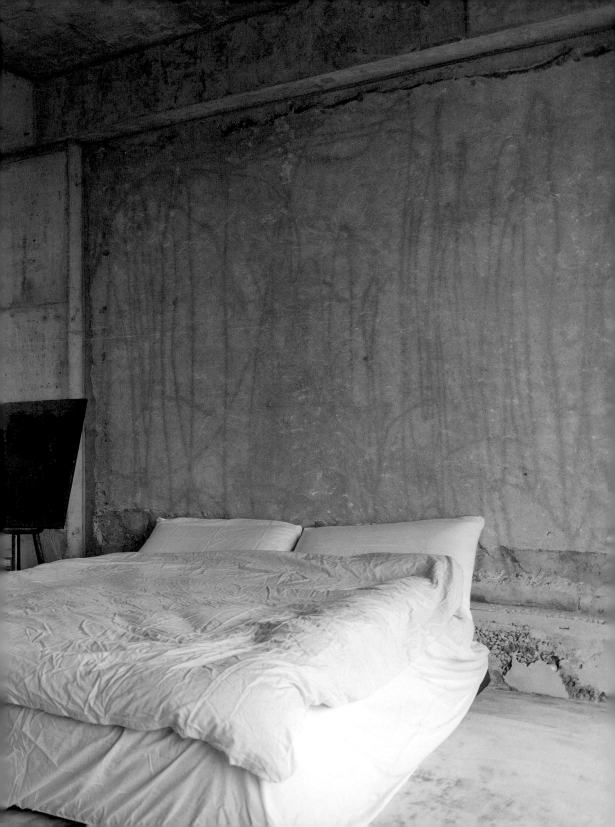

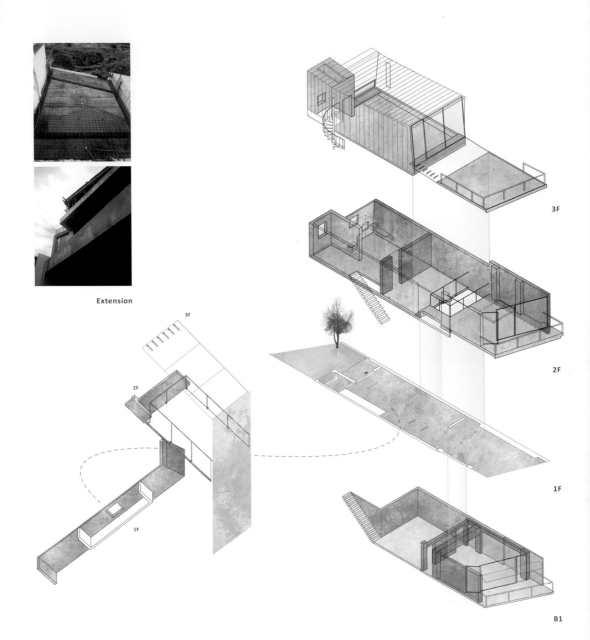

Extension

畫家 Painter House（2014）

鑿開「天洞」，剖開了室內之後，終於在一個少到不
能再少的形式中，使住房與畫室隔空獨立，又能彼
此相望。一樓地板亦切挖了縫，讓光延伸至幽深的
地下室畫廊，如日晷靜謐游移。

B1	Gallery
1F	Lounge
2F	Bedrooms
3F	Paint house

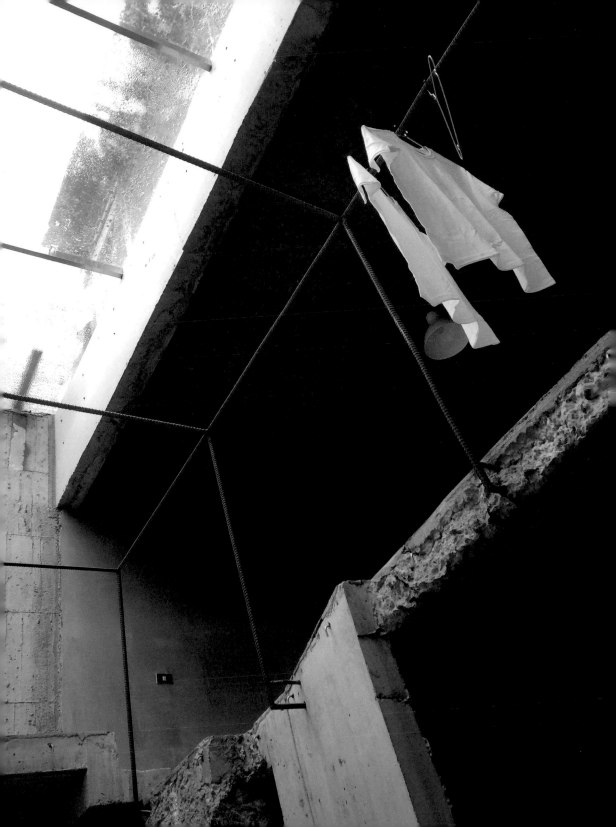

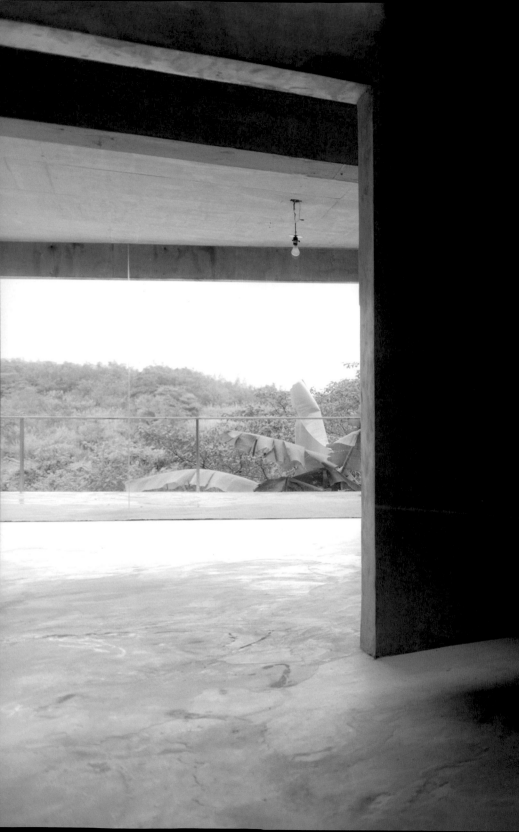

紫屋 2009

　　中醫四診中的「望」便是觀外表。樓房，就是城市的外表，新了會舊，也會老。整修時，若以化妝為喻，一層薄薄的彩度就能改變房子的氣色，為什麼還要做那麼多設計？

　　天母一處山坡上，有一幢透天老宅，宅邸沿著坡地而建，前後皆山。而榮枯流轉、開落消長，五十年就這麼過去了，屋主易人，是一位音樂人新置的家，屋內空間也得與時俱進。面對前後沿溪，林樹繁翳，野花幽香的風景，心想，除了就地消失，還真不知道能為這房子做些甚麼？幸好，主人亦極盼居家能隱遁，融於綠樹中。有此相合，我們決定了漆，只用暗紫色的油漆，來改變立面。油漆亮光俗氣，可這樣的「亮光」，在此反而出色，它讓周圍樹影的婆娑搖曳，微映在牆體上，整棟屋宅因而延伸了濃蔭、隱於濃蔭，也驀然消失。

　　我順了勢，把外牆得到的「消失」，沿著斜坡小徑，由外而內的從入口拉到最後，形成一個上下的連貫。再將倚著擋土牆、亦是往日僕人之房的地窖挖空，除去了陰黯，使人踏入前院，視覺即隨著這一脈穿過客廳，向下打通至後院，林木山色，一氣呵成。抹去黑暗，延伸內在，這裡景致最幽，居家感最濃，昔時封閉，竟成了日後主人最喜愛的用餐之地。

　　形是一切（Form is everything.）嗎？不，因色，形會消失。出色，才是一切。

　　漂亮自己，漂亮家居，這不抽象，做得到。

掀開地窖的樓地板，挑空對流，亦鑿除面向山坡的
外牆，讓整座宅院通過大小的開口攝入天光、綠
影，融入室外濃蔭的樹景。

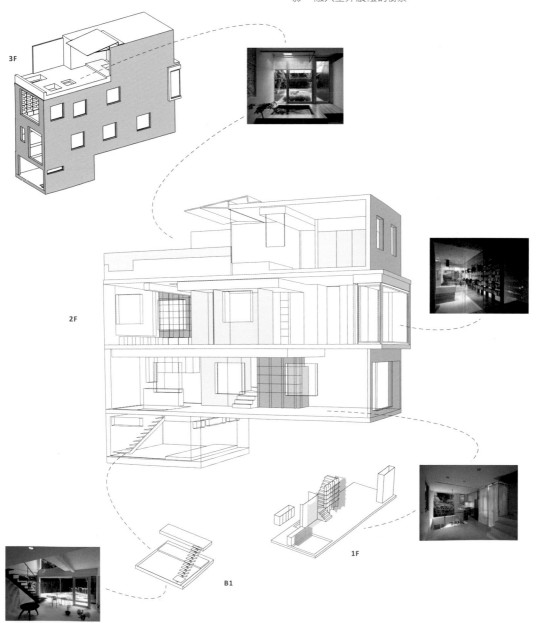

3F

2F

B1

1F

白宅 2009

白宅是一個成員四人的核心小家庭，夫妻皆從事醫學工作，因小孩日益長大而須由兩房改為三房，然而屋主確切希望維持既有的生活習慣，要將設計可能會帶來的改變降至最低。於是空間的改造，便非質的變異，而僅是量的重組，是一種不動聲色的內在延伸。

幾經討論，除了修補樑柱、防水和隔絕馬路噪音的基礎工程，就僅是隔間的更改。如此「情非得已」的裝修，自然非形式上的討論，更不是設計方法或風格的選用，而是向屋主過往的家進行仔細的內視和觀照，並學習尊重。平靜、安全、衛生的「不做」，成為最後、最簡也最難的設計挑戰。

期間，雖有「無贅餘裝修」的共識，但有違日常習慣，卻因「極簡」而廣為業界採用的隱藏式把手設計，皆因開關櫃門產生的贅餘力矩易縮短鉸鏈壽命，俱為屋主婉拒。此外，「可隨處閱讀」，是另一個重點。因此，天花內嵌了近90組的T5燈管，讓全室透散出純淨、均質的白光，以這般清冷對應燥熱的海島氣候。

新添的一扇習自老診所的木窗、一張可書寫可用餐的長桌，和十四個收藏生活物件的盒子，均為台檜所製，其色澤氣味，與時彌珍，讓家具留著幽幽自在。這個家的「延續」，已不僅是追求新穎或者減少浪費的裝修，而是在最適切處著力，換了最亮潔的「新殼」。

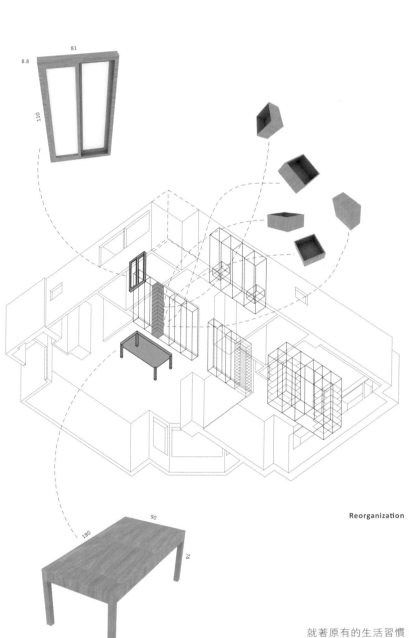

81

8.8

110

Reorganization

90

180

74

就著原有的生活習慣，重組了成長所需的新空間，
多了檜木製作的老窗、餐桌與藏物盒等溫潤觸感，
留下幽幽的居家時光。

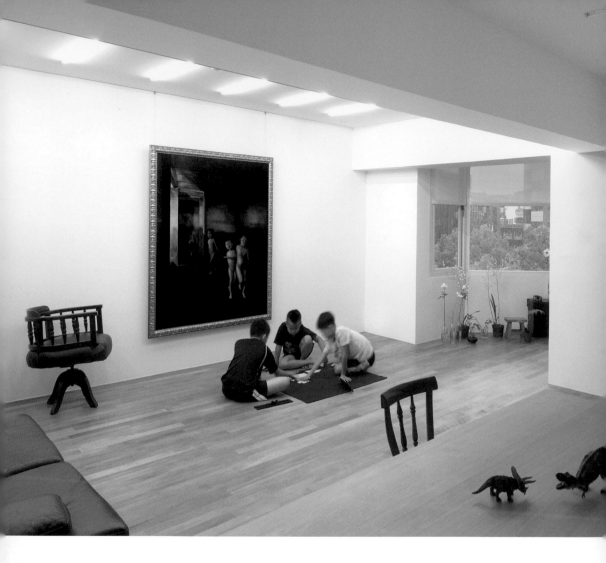

狹長翕鬱，平倚著赤道，爪哇（Java）是一塊藏在群島間的海蝕平台。在此，星羅棋布的每一座島，都是洪荒的碎片，各有對應的星宿，與各自的神話。退潮時，數目之多，甚至超過了天上的星辰。居民散居大小島嶼，從家屋內部到城廓之間，皆無必然的途徑，或以懸路、吊橋、行舟，或以游泳、潛水而連繫著。所有穿梭於島間的軌跡都是虛線，不露痕跡；相傳，是先靈透過天梯重返大地母體時，帶回來的天堂雛型。探險家相信，爪哇即是伊甸園，不遠千里絡繹而至，檀香、樟腦、翠鳥羽毛、黃金和鹿皮的交易始終異常熱絡。城市日漸密不可分，港口沿岸佈滿的人聲鼎沸，一圈一圈向島內擴張，擠壓，像反向生長的年輪，綿密難辨。所有的地景輪廓終於覆沒，且近乎密合，群島成了一塊浮上海面的白色化石。爪哇」二字，簡單，古老，透著神秘。旅人必須撐開偶爾蔓延的裂痕，從上鑽入，因為化石隙縫裡，還是一樣鼎沸、生機熱絡且誘惑不斷。

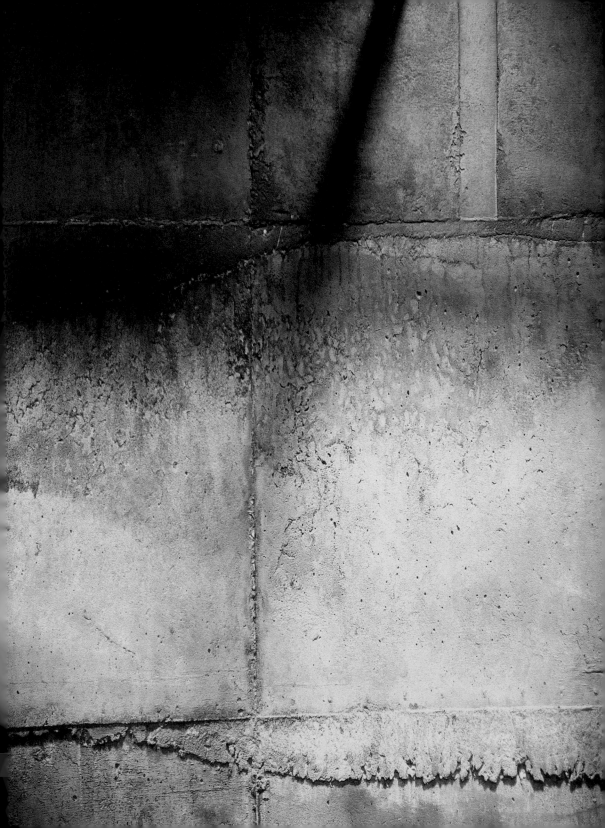

coloring | 色　暈染　物象

番茄成熟時，越變越紅，這鮮豔的紅來自 $C_{40}H_{56}$，就是吸收光的番茄紅素。樹蚺懷孕時，皮膚會吸熱變深，以孵育幼蛇，這等變化，是由花紋複雜的綠斑塊感光而現。然而，顏色不等於顏料，想要表達「色」的漸變，不難想像，亦可透過其他物質的暈染來再現。此類的嘗試，已非純然仿色，而是一種抽象，一種薄如皮層的空間建構。物象，即是景物隨著四時更迭而變化的色貌。流觀量體、壁牆之色，在時間的推移中，靜默幻化，使人的情思，真能興發不同的感觸。

裸裎相見

裸牆為室,隱於大地,日久,牆染群怪。

　　林布蘭(Rembrandt van Rijn)在1654年有幅寫實油畫,畫裡一位撩起衣裳的女子,將小腿肚浸在淺淺溪水中,周圍暗部烘托著肢體觸探大地的栩栩喜悅,卻也隱隱映出觀畫者意識底層一絲渴望包覆的赤裸(nakedness)。

溫度　私密的空間經驗

　　人自誕生,掙離子宮之後,終其一生都在覓尋這份窈窈冥冥的包庇感。冷天時,荒途中,尤令你本能地思念及一口舒服浸泡的熱泉,若一襲全面纏繞的溫暖漫天覆地而來,那該多好。

　　這種舒闊,總給我氤氳的洪荒感,也總使我想到北投。

　　北投自古便是巫霧瀰漫,裊裊煙濛源於地底濃濁沸泉湧出後的硫穴,亦是清朝郁永河《裨海紀遊》所形容「落粉銷危石,硫磺漬篆斑」的惡地。其白磺池水極近體溫,人徜徉其中,內外溫度一相通,便不察覺溫泉的存在。時間感變得很慢,彷若靜止,朦朧中,赤裸裸地被水泉包圍著,被溫度包圍著,也被硫氣包圍著,渺如遠古神話記憶的溯源。

　　多年前,我在此設計了一間洗溫泉的weekend house。地處山麓,一探頭,便可瞧見沿溪裡的礫石紛染上一層斑駁鏽蝕的蒼黃古色。當我弄懂了那是硫磺與岩石經年累月所生的化學變化時,就想:如果牆壁可以跟硫磺起作用,慢慢的變色,會有多美?也讓過往室內材料避之不及的「硫化」,在彰顯地質特性的思考下,轉化成與混凝土反應的設計變因。混凝土是由水、水泥與骨料調和而成,若能加添溪石所含的鐵質,發揮骨料的潛力以形塑空間「皮層」,來顯影大地深藏的礦氣,室內不就成了一個新的「戶外」?

　　於是,我試了渲染的灌鑄,也是第一次無所掩飾地讓水泥的肌理裸現,展開(unfolding)地質凝縮的光陰,成為詮釋溫泉的「色相」。

硫化　大地的古老基因

　　為了灌出色相中飽和的紋理，開工前，我幾乎沉浸在化工原料裡，反覆實驗多組試體後，才漸掌握了黑與黃褐氧化鐵流變的濃度。也唯有寬窄比例抵定，工班遂能開始異色混凝土的現場攪拌，再依高度分日、分層灌鑄。室內薄灌的水泥較難流動，從第一層黑水泥倒入模板時便須敲勻，避免坑洞，卻也不能久敲，勻成涇渭分明的水平線。因此，得趁黑水泥仍濕潤時即一杓一杓倒入第二層的黃褐水泥，確保彼此透滲，再慢慢往上灌。一面牆體灌完了，模板洗淨沾染之色，方能接續下一面。

化石　凝住的時光肌理

　　層疊之際，凝結的時間仍是最大關鍵。室內灌鑄本就慢乾，恰逢冬日淒淒低溫，更教水泥有餘裕相互暈染，歷時兩週，終使牆體脫模後呈現如潑墨的痕跡。這並非手繪摹形的表面山水，而是凝鑄造化的時光模型，記錄時間因子催化地景和室內的邂逅。為此，老練的師傅們被迫接受這破天荒的遊戲規則：空間裡如果有一條線是平的就算失敗，因為它違反了要能夠彼此暈染的過程設定，表示你犯規了。

　　從頭至尾，只用了一種灌鑄工法，室內便一體成形。幾無家具的洞穴空間，既厚重也迷離，細看下，有一種特別。這特別，來自介於內外之間（in between）的變化狀態，不全受於控制，亦非隨意之作，錯綜著戶外與室內相互滲透的結果，界線恍惚，一切皆是「隱約」（approximateness）而已。隱約中，不也敞開室內與大地的裸裎相見，交融建築內外的魂縈夢牽？

　　沐浴的礦氣加速了牆面硫化的色澤，緩緩浮現時光流轉的肌理，包蔽著沐浴的人，杳冥之中，似浸身太初的洪荒大地，又回歸母體的無限溫暖。牆色漸變，感官別開，像一顆藏在草山暗夜裡的「黑燈籠」。

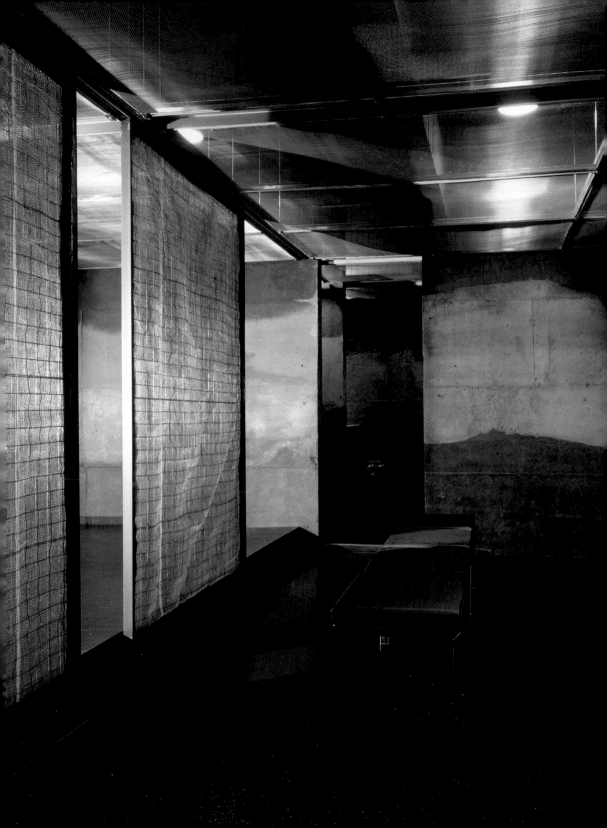

wall thickness from 2.8 cm to 15 cm, based on an approx. daily batch of around 1 cu.m. on 7 day (8 batch) construction period

黑燈籠 Weekend Bath（1999）

將含有黑與黃褐氧化鐵的混凝土分層澆灌，異色水泥相互暈染，如潑墨般凝於牆體，讓戶外礦氣顯影於牆上，敞開了室內與大地的邂逅。硫化色澤，緩緩漸變，室內遂轉化為新的地景。

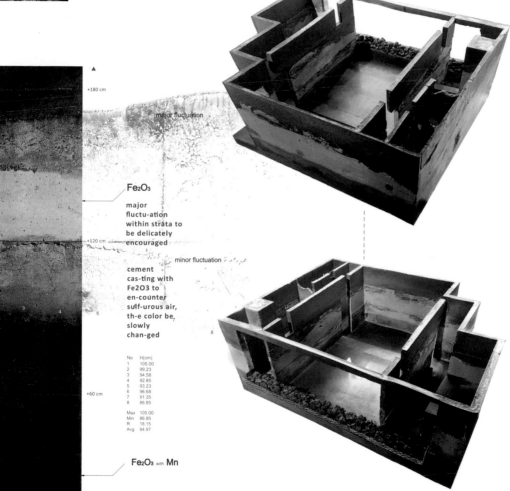

+180 cm

major fluctuation

Fe₂O₃

major fluctu-ation within strata to be delicately encouraged

+120 cm

minor fluctuation

cement cas-ting with Fe2O3 to en-counter sulf-urous air, th-e color be slowly chan-ged

No	H(cm)
1	105.00
2	99.23
3	94.58
4	92.85
5	93.23
6	96.68
7	91.35
8	86.85
Max	105.00
Min	86.85
R	18.15
Avg	94.97

+60 cm

Fe₂O₃ with **Mn**

+0 cm

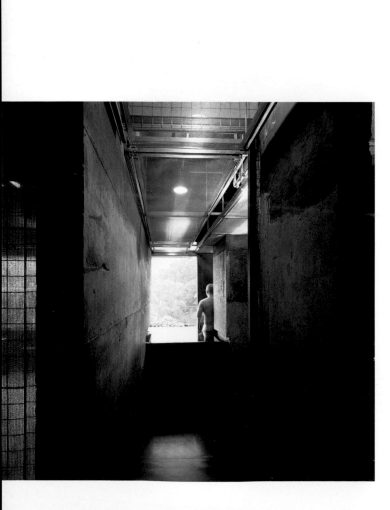

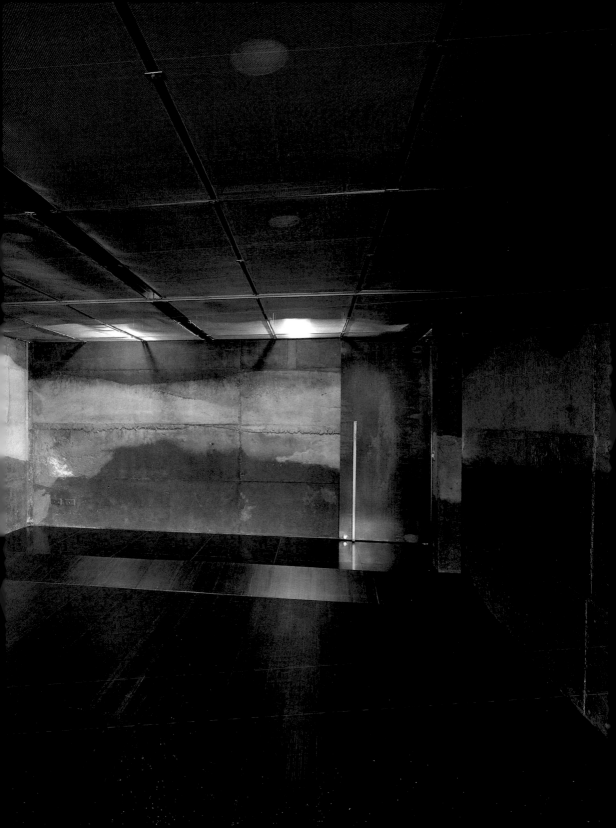

唭哩岸花園 1997

1997年，甫從英國歸來，一位舊識友人請我為他們整理家園。成長、求學、工作，二十餘年的歲月，友人皆與母親居住於此，娶妻生子後，有了整理之念，希望賦予近三十坪的宅院一個新的家族角色。

宅院位於天母唭哩岸山麓下，無論這三十年來環境如何變遷，對屋主而言，山腳的土地公廟始終扮演一種熟悉，一個「家到了」的象徵。家屋延伸了廟的陽紅，與新設計的紅色入口及紅色樓梯，由外而內，形塑了三個紅色的記憶節點，銜接鄰近的地景，串起一條「回家的路」。

開啟大門後，與鄰居劃分疆界的圍牆，南側以當地唭哩岸石砌成，牆上搭建透明雨棚，使得走廊成為一半戶外空間。唭哩岸石用蛇籠工法相疊，結合地面裸露的粗礫水槽，山雨一來，孩童可於此處嬉玩、洗滌手足；放晴時，天光透過嶙峋的唭哩岸石牆，灑下碎形光影，浮光熠熠。對比樓梯間保留的老安山石砌施工痕跡，此一斷面更顯饒富趣味。西側圍牆，則以黑鐵遮覆無法移除的舊牆，好時日下，鐵鏽在光照之中，亦生動人面目。雨棚下的重疊光影，在奇石鏽鐵上，靜靜推移時間的光景。

廊道緩昇至底，連接花園終點的野餐露台，作為三代共享溫馨生活的戶外平台。抬眼一望，可遠眺山頭，屋主早逝的父親正長眠於上。日影虛實交錯，時光流轉遞嬗，《淡水廳志》載：「淡水開墾，自奇里岸始。」在先人庇蔭的山巒下，唭哩岸花園於磺溪山嵐之間，踽踽地守著一部靜謐的家族記憶。

入口分兩側：一是蛇籠工法堆疊唭哩岸石的半戶外玄
關；另一向則是半透明雨遮的通道，接續至野餐平
台，為家人聚會的最愛。

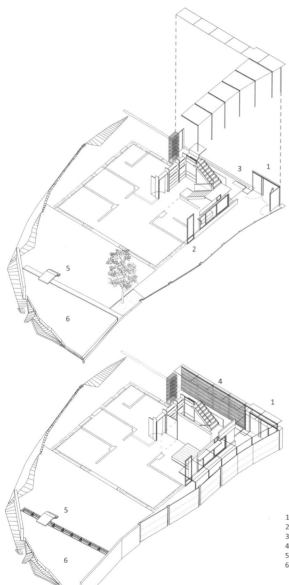

1. Entrance
2. Passage
3. Fountain slate
4. Stone enclosure
5. Landing edge
6. Platform

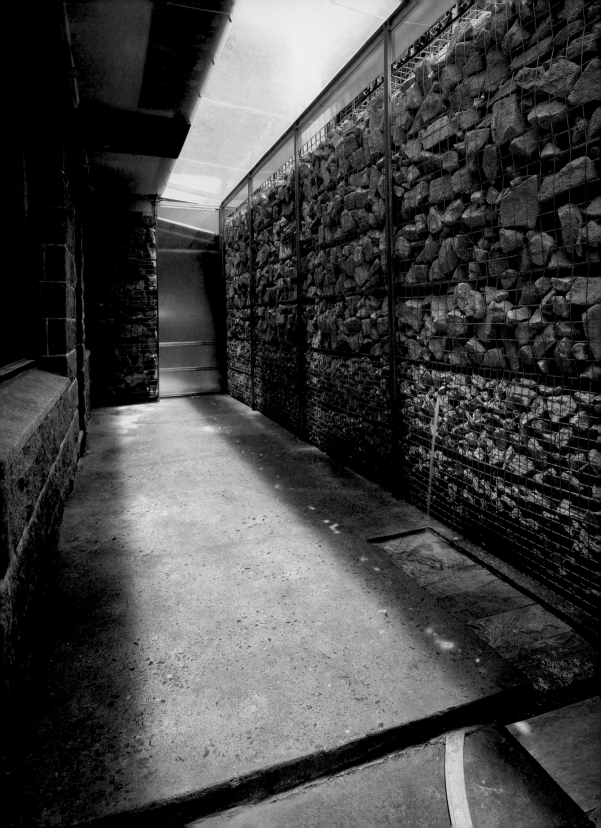

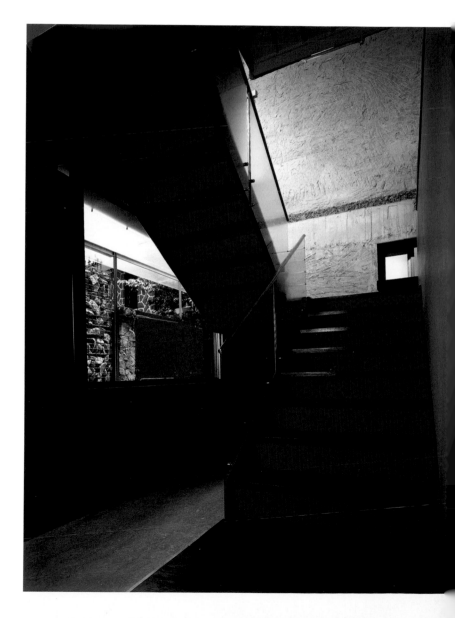

社區走廊 1998

實踐大學坐落寧靜的大直社區，校園腹地不大，與鄰里關係緊密，過往帶給了社區滿溢的人潮與汽機車；我思索，真正的大學城，學院在社區中可扮演甚麼角色？除了喧騰的、市儈的，是否能潛移默化優質而寧靜的美學教育？

適巧1998年秋天，實踐大學成立了工業產品設計研究所，請我設計這個立於大直街旁教育推廣中心的一樓空間。臨街的立面，是外人參與一棟建物最初步簡單的方式，往牆上瞥去的一個眼神，都足以證明一棟建築存在的事實，以及在社區散發的意義。

既是與社區街道相鄰的建物，可否邀請居民參與這個空間的存在？可以的，關鍵就在立面的使用。透過黑色不鏽鋼格柵的包圍，斬石子外牆轉化為懸吊海報架的展示空間，凝結街道的水平視線。沿街的一樓牆面，開闢出九個連續的櫥窗，做為學生展示作品的場域。學生參與製作的「貝殼棚架」，可更換材質，提供社區增建物之工藝美學的選擇。除了回應工業產品的主題，亦成為第十個可以「進入」休憩的櫥窗。

街道的小葉欖仁日益濃密，一格一格的展示櫥窗成了社區畫廊。不定期更換展示作品的「新鮮」櫥窗，刺激民眾的想像力，提供大學回饋社區的場域，亦成校園與社區融合為大學城的聚點。

貝殼棚架由學生參與製作，提供了社區可隨時
更替材質的增建工藝，是植栽攀爬、最親近街
坊的一道立面，亦創造了大學城的聚點。

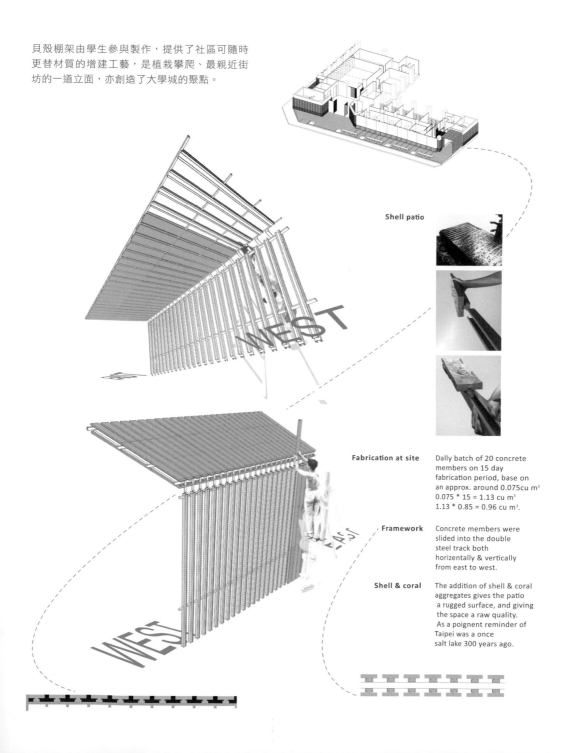

Shell patio

Fabrication at site　Dally batch of 20 concrete members on 15 day fabrication period, base on an approx. around 0.075cu m³
0.075 * 15 = 1.13 cu m³
1.13 * 0.85 = 0.96 cu m³.

Framework　Concrete members were slided into the double steel track both horizontally & vertically from east to west.

Shell & coral　The addition of shell & coral aggregates gives the patio a rugged surface, and giving the space a raw quality. As a poignent reminder of Taipei was a once salt lake 300 years ago.

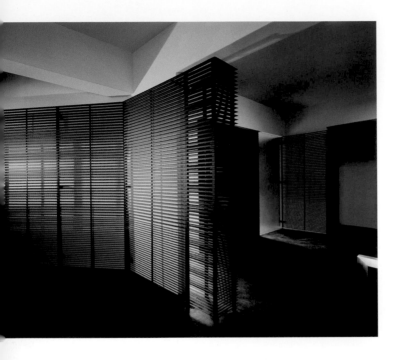

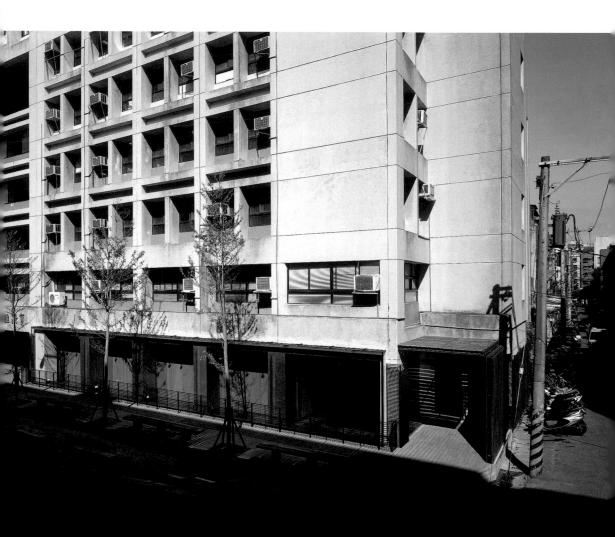

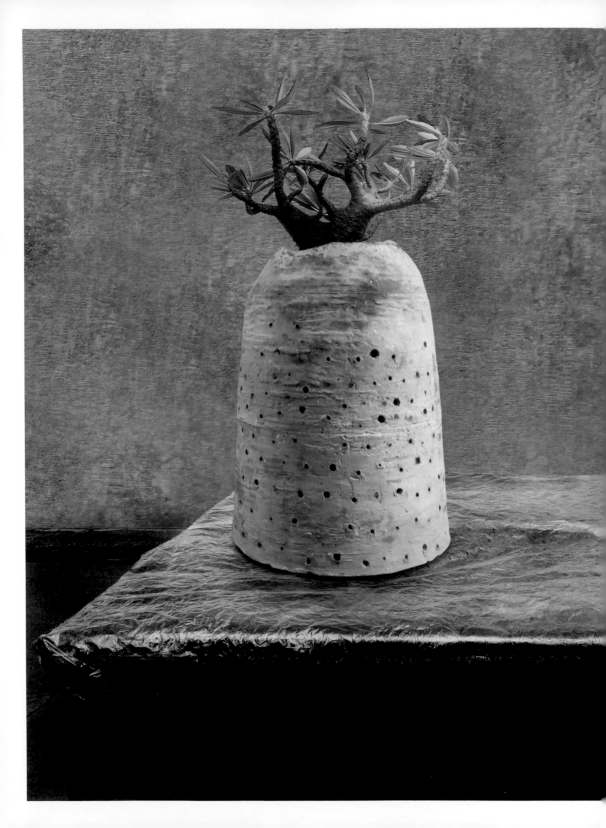

為了想看看馬達加斯加（Madagascar）沒有他們存在的樣子，居民決定在鄰近的海上建造另一座馬達加斯加。他們矗立起巨大高聳的土塊，站在上面，用各式各樣的望遠鏡隔著海洋朝陸地觀看，檢視一片片猴麵包樹葉、一隻隻環尾狐猴、一群群輻射龜。土塊表面無數個突起的洞，像愛麗絲夢遊仙境的門，各對應著一個物種，居民默記每個物種的獵食、禦敵和移動，依著軌跡往內塑出一條條貫穿土塊的甬道。甬道的形式千奇百怪。正在嚇退掠食者而鼓脹了鮮艷毒素的蕃茄蛙，導致甬道瞬間變形；因天敵介入而警戒易色的七彩變色龍，則迫使路徑分歧與其他甬道相遇；而住在黝黑地穴、眼睛退化的魚類，已無競爭壓力，保持直線前進。甬道間，彼此是共生而相互靠攏、擬態而匯合交錯、或對峙而各自背離的關係。隨著物種的誕生或滅絕，洞會出現或消失，明滅間，像浮動的謎，卻繼續賦予了馬達加斯加的新模樣，在海上組成一張錯綜複雜、閃爍不斷的壁畫。

formation | 體　成形　消長

劉熙《釋名》:「體，第也。骨肉毛血、表裏大小，相次第也。」可知，體，是一井然有序的形式結構，也是事物表現在外的模樣，如人、如樹、如石頭。山中的溪，溪裡風化的巨石，在湍急流水扮演的「模」中，日夜沖刷搬移，重新雕塑成形。岩塊收攝了大山大水刻鏤的痕跡，大部分的肉身都不見了，留下神秘紋路的卵石，消長之際，造就了圓石漫漫的海邊風景。想像一顆石頭裡有水，水裡藏有小石頭，小石頭裡還有水。能找到這樣的一顆，會有多幸福。

脫胎換骨

蒼茫大地，聚散生滅，浮沉間，天殘地缺。

有人說，大地被天神撞歪了。自此，天傾西北，地陷東南，日月往西倒，江河向東流。

也有人說，男神造天，女神造地。地造太大了，跟天兜不合，於是，女神摺了地，形成崇山峻谷，這才疊合。

終於，天地皺裂不平，萬物滋生不息。傾斜，褶曲，雖不水平完美，反而更近真實。何況，月不圓，花不開，十之八九；活著，得從欣賞瑕疵開始。這一方「缺陷」自成的天地，在灌鑄世界中，尤甚。

5%，餘地藏關鍵

灌鑄，異於靜態的錢幣鑄造，不在絕對精準，而是小心控制。整個成形過程得捱到拆模後，才知真相。所以，總有某些部分，你想要的不一定有，不想要的也不一定就不會有。該控制的95%，準備好，剩下的，便是餘地。5%的餘地，乍看盡是疤痕缺陷，實則潛藏豐饒契機。若忽略它，否定它，水泥灌鑄便少了情境，

失去細節；千篇一律，也面目模糊。

為了「5%」的探索，苦在試驗，困在書本，也落於日常。

有次家中晚餐，熱湯鍋底下墊了報紙。飯後收拾，發現報紙皺了，讓木桌面漆給暈上了一塊，纖維浮顯，縱橫有致。這生活的小意外，雖毀了桌面，卻教我微微一震，彷彿見著了扁平的報紙中另一個起伏的向度。要知，這皺褶(folds)亟妙，可細可巨，地球孕育各式形體，小到受精發育，大到造山運動，無不因它而源起。如何讓「報紙變皺」乍現的靈光，轉化為灌鑄的栩栩實體？曾被屋主陳宏一導演稱為「冒險住宅」的「目寓」構想，便由此蛻生。

冒險，危機成轉機

目寓寄身於臺北安和路的靜僻巷弄，是棟籠罩著都更陰影的三樓街屋。當時，導演亟想擺脫舊屋窠臼的形式束縛，遂令我接手設計，放手一搏，讓老房子走入歷史前，能美麗一次。若以鑄模(moulding)

的觀點來看,老街屋原結構是模,與鄰屋及對面公園的關係是模,而介入改造的企圖,當然也是模。

改造是除舊,也佈新。非下重手,一昧抹去。仔細拭清,窺了結構,曉了脈理,剃肉削骨,開啟新機。

首刀,沿著老屋頂劃下,垂直剖開了立面,室內樓梯完全曝現於外。切口覆以玻璃,引光而入,徹底割斷了與鄰屋的關係。此時,久違的能量流竄屋內,湧現劇變的喜悅。為了凝住新舊交迭,我用了「三明治」的灌鑄,在模板和舊牆間夾入報紙,紙張因灌注吸水變皺,擾亂了水泥凝結的痕跡。脫模時,水泥的肉身緊緊吸噬著報紙,包覆著老房子,像張蜿蜒恣行的柔軟皮層,夾著前世記憶,流連於皺褶中。這皺褶,交合了空間光影,吸融了聲音餘響,化成一室靜謐。

靜謐裡,目寓二樓回歸空蕩,無物無用,透明 epoxy 地面疊映著公園倒影,宛如黑夜的湖──台北,本是一片洪荒大澤,今之濃蔭,往世蒼茫;既真實,復又迷離。湖面下,水泥空間裸露化石般的蚌殼,像原始洞穴;三樓書房如密室漂浮,虛懸於湖面上。它內在變幻,天光、黯洞、水影,像部時光機。水由屋頂流下,滑過陽台,最後化身鄰童嬉戲的「水簾洞」,分享私宅尺度,成為公園一隅。

小住宅,放開後,始有了與世密不可分,卻又遺世獨立的骨氣。

原為導演居所的目寓,若干年後,二樓成了電影《相愛的七種設計》的拍攝場景;一樓則租予「禮拜文房具」,專售蒐藏級的文具。冥冥際遇,喚醒了鄰里,改變了人氣,把都市更新,靜靜地推遠了些。蕩步而過,也知道,它正告訴隱隱的伺伏者:Leave us houses along…

目寓這麼敢,我真意外。

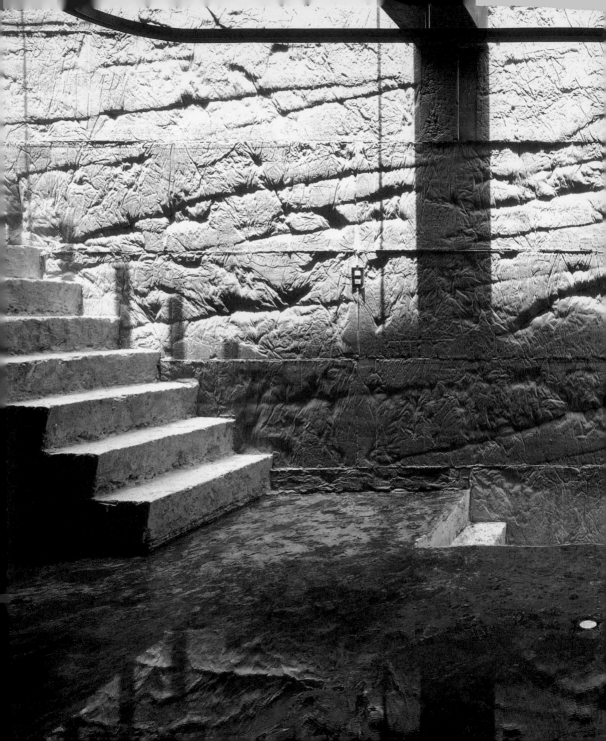

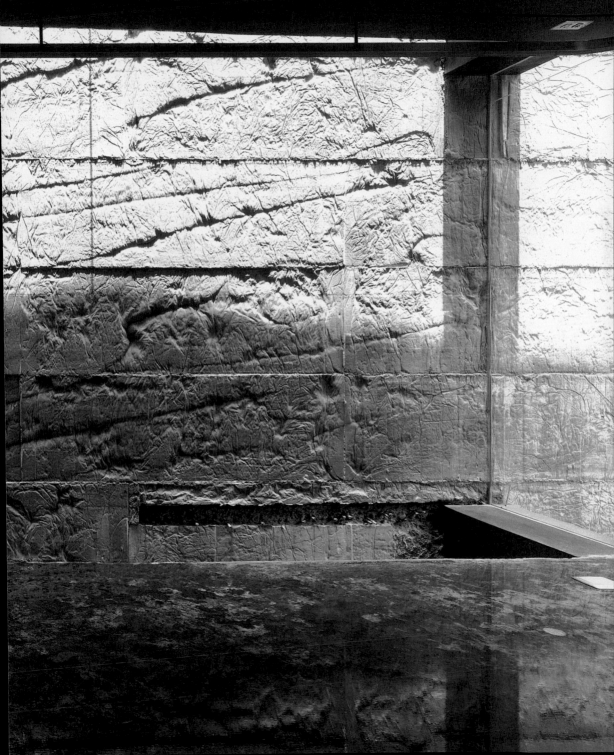

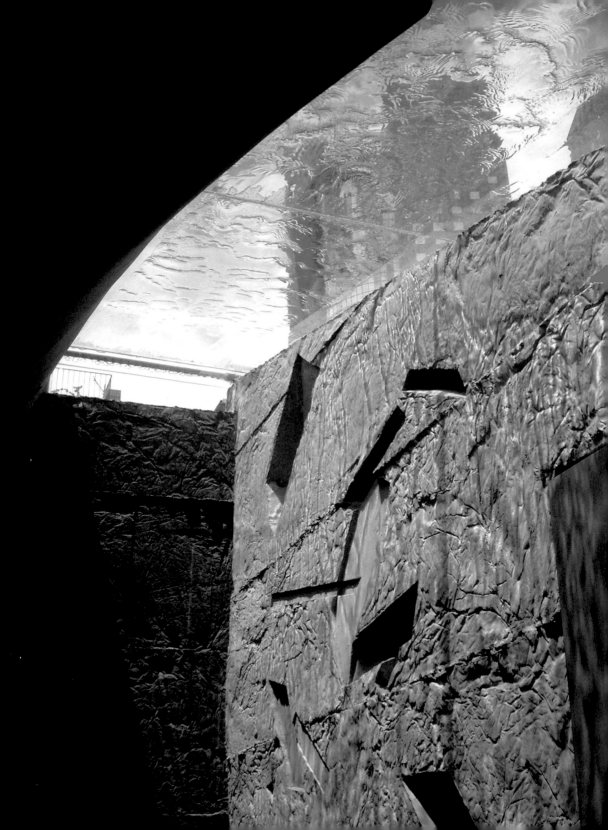

目寓 Third House（2003）

在報紙做為「模」的灌注中，水泥吸噬了紙張變皺，形成岩壁般的質感。水流自屋頂降溫而下，化為一樓的水簾，二樓放空，疊映窗外公園，讓三樓書房如虛懸的密室，浮於倒影之上。

Water meter

Intercom
Letter box

Security
Tap

The "river"

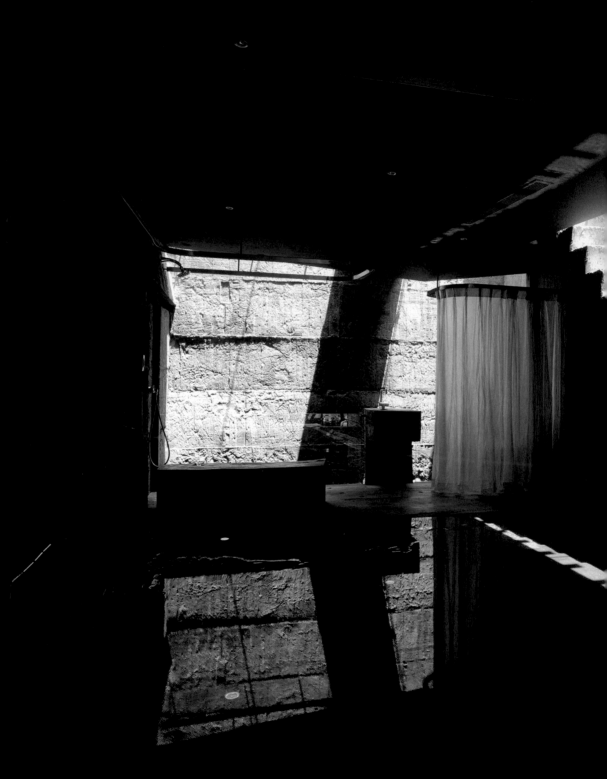

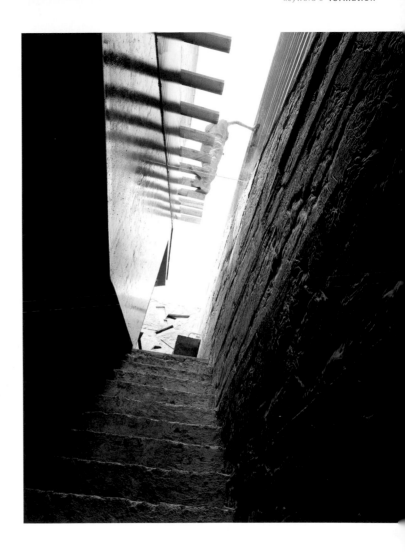

實踐大學文化廣場 1999

在荷蘭時期，大直被喚作Langeracq，意思是「長直河段」。大直，介於雞南山和基隆河之間，蜿蜒的河流自此筆直，鬱結始通、在地表上終可流得沉著痛快的地方。

而在山南水北之地，有一座實踐大學。腹地不大的校園裡，若有一塊空地，更顯其無語的力量。因此這座文化廣場的設計，幾經思索，空下了一片柔軟的青草地，扭轉了整個區域的步調，迫使繁忙的校區瞬間沈澱，與自然呼吸。它不僅是實踐校園的留白，更是大直這個自90年代的快速發展中，被遺忘的地景留白。

我將文化廣場比為一座大直模型，有山：覆著煤焦的H型鋼雨棚，圍塑了四座地下室的入口，似地層抬升的山；光線穿透煤焦灑下不規則的光影，猶存了對於地殼的憧憬記憶。有河：草原邊界灌鑄了一條水泥河道，構成一條絕對的水平線；水流順著漸變的水泥剖型，在急速縮小的河面終點時，泊泊溢出一片伸手可觸的澄明水波。

山河間，人何其渺小，因此草坪周圍的元素安排，亦以少、小、輕、退為準則；廣場鋪面的線條，隱沒而下；三座地下室通風口，以極簡構件立起了玻璃，成為輕巧的燈盒子；仿魚鱗搭疊的海報架與山形車道，均以霧玻璃嵌接，宛若輕薄的絲巾穿梭，暗示「女子新娘學校」的美麗前身。

文化廣場，是山河地景的溫存，也是人文歷史的溫存，正是因這些曾有過的溫度，形塑出沉默張力，和我們此刻的模樣。

廣場植草留白，輔以低照度的座標照明，而以一組
呼應地勢變化的幾何組織圍塑，突顯位於山河間的
校園內，唯一而珍貴的「空」。

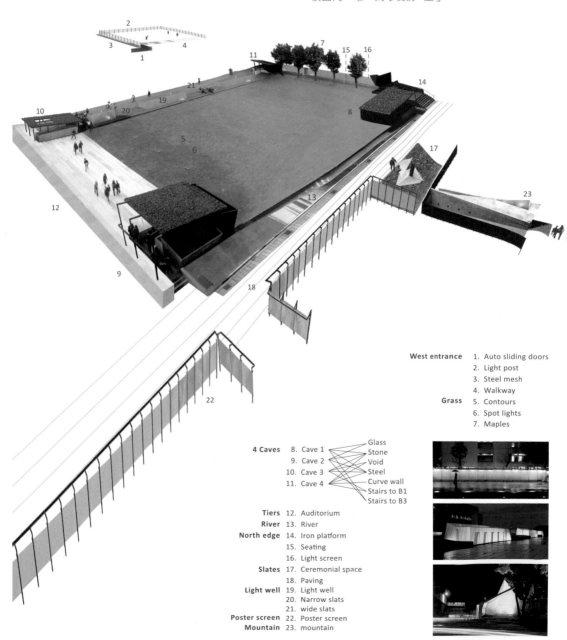

West entrance	1. Auto sliding doors
	2. Light post
	3. Steel mesh
	4. Walkway
Grass	5. Contours
	6. Spot lights
	7. Maples

4 Caves	8. Cave 1	Glass
	9. Cave 2	Stone
	10. Cave 3	Void
	11. Cave 4	Steel
		Curve wall
		Stairs to B1
		Stairs to B3

Tiers	12. Auditorium
River	13. River
North edge	14. Iron platform
	15. Seating
	16. Light screen
Slates	17. Ceremonial space
	18. Paving
Light well	19. Light well
	20. Narrow slats
	21. wide slats
Poster screen	22. Poster screen
Mountain	23. mountain

水牛壁畫地景 2003

猶記兒時搭公車去雙溪外婆家時，總會路過一道牆，牆上有好多隻大水牛，那幅風景深印腦海，然而匆匆時光卻也無暇懷念。直到2004年，台北市文化局來信，委請我規劃整治一處公共藝術的周邊園地，一看，這件龜裂待整的公共藝術，不正是當時記憶中的景色嗎？

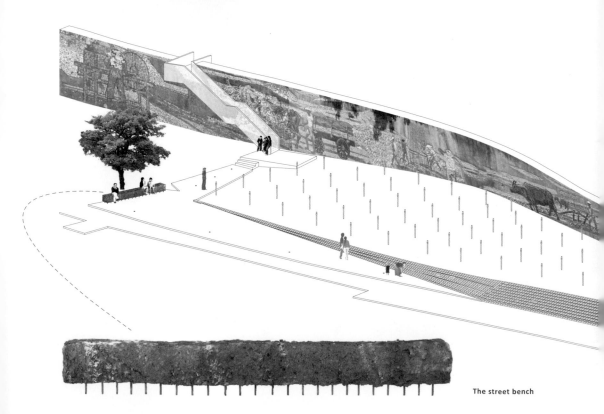

The street bench

那幅人稱「水牛圖」的壁畫，是臺灣前輩畫家顏水龍（1903-1997）教授的作品，當年受北市府之邀，於劍潭公園的擋土牆上，創作了這幅馬賽克壁畫，此圖全長一百公尺、高四公尺，是國民政府來台後第一件公共藝術。

三十多年過去，壁畫受損，周邊凋敝，急需整飭。為完整呈現顏先生的創作，透過界面的漸次退隱，除去藩籬，拿走形式上的阻礙，讓水牛圖得以全幅立現。在壁畫前方的園地上，以牡蠣為骨材澆灌成混凝土鋪面，呼應地底史前的貝塚文化；一旁粗礫的長椅，則是以水泥澆灌翻拓地表肌理，所形成的公共街道家具，供往來民眾聚集休憩。而大地之上，則以長穗木仿稻田的方式，沿壁畫栽種，再現農田印象；夜間，投以陣列的太陽能燈柱，明明滅滅，隱現農村螢火蟲的飛舞。

壁畫原名為〈從農業社會到工業社會〉，畫是水牛與農人的畫。面對車水馬龍的中山北路，畫中的農村景象不可能重返，而未來，總是一直變，一直來。

以稻浪、泥巴、貝殼和螢火蟲等元素，創造欣賞「水牛圖」的空間，呈現台北盆地的變遷，讓壁畫蛻成一座地景文化走廊。

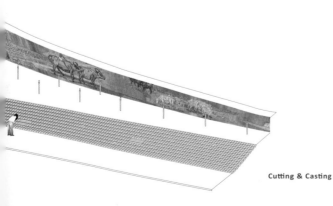

Cutting & Casting

錫蘭（Ceylon）包含了所有花園的可能性。旅人一登上錫蘭，即被暖和濃郁的雨露籠罩著，不管幾人同行，總會在一個個的花園岔路口上，獨行而散去。然而只要往前走，無論走向何條岔路，終會回到原點。可循著植滿肉桂的泥徑，亦可走入綴點阿勃勒的蔭廊，或拾級至浸蝕長葉暗羅的石階。若非瞧見山岩鑿成的雕像露臺，或偶現竹林中擱放的陶缸土甕，真會以為這燦爛的蔓綠不是花園而是野生叢林。由於無擾，眼前一切有了漫遊的意義。河畔妖嬈交纏的陰影，是依著雞蛋花糾蚰的間距排列而生；黑水池塘邊捕食小蟲的禾葉狸藻，趨近才發現浸潤著鬚根的上千盆瓦罐；濃蔭喬木上攀附盛開的小白鶴花，原是吊懸了細絲的蝦脊蘭；蕩遊及此，才知道一切的地與景，皆巧心安排，船過水無痕。鳥瞰之下，錫蘭就像塊青苔，嫩綠中夾藏著無數花園，彼此吞噬，卻寧靜異常。旅人頹圮了，另一個花園覆蓋上，腐敗入土，豐腴如地獄，盎然似天堂。

stillness │ 止　凝結　靜寂

止，是該停就停，一種流動的堅固。水泥
灌入鑄模裡，凝結成形，便臨到了境界。
這恰如其分的臨界點，截斷了時間之流，
從濃稠砂漿落至底層開始，激烈地堆擠沉
陷；接續著灌入的砂漿，覆沒水泥，層層
暈出渲染；新鮮的空氣也在攪拌中大量地
挾入，嵌在厚重的混凝土裡，竄出了綿密
孔洞。拆模時刻，水泥外冷內熱，造山運
動般地逼出了幾條細小裂紋，最後，萬般
騷動，化入靜寂。地殼裡，氧分子最多，
能這麼想，水泥表面色雜濃淡的氣泡，哪
裡都是美。

安息角

山上看山、看塚、看墳，古人擠古人，熱鬧卻無聲。

觀察過沙漏嗎？當沙粒通過瓶頸，漸落成一座小丘，之後恁時間再長、落下沙子再多，小沙丘總保持著一定的陡勢，一粒沙來，無數沙來，都像薛西弗斯推上山旋又滾落的巨石，祇靜靜成為那角度的一隅。這積沙成塔的臨界角度，物理學家用了個很妙的字眼來稱它：「安息角」（angle of repose）。

無時間性的永恆

安息角純然是一種物性，影響角度大小的是組成粒子之間的摩擦力。桌前的沙漏如此，窗外的大山亦如此，一旦塵埃落定，就萬籟俱寂了。那份靜止，擬作「安息」（rest in peace）一詞，還真貼切。

一位業主偶然發現北投黑燈籠浴所，沉澱多年，終於來訪委託，希望位在文山區的自宅亦能做成同等質地。但木柵並無硫磺地景，設計概念實難直接轉移。倒是，人在室內，舉目望去，盆地邊緣山巒成嶺，墳岡遍野密麻堆積，極難視而不見，死，彷若就近在窗前，如影隨形，卻

無從經驗。

「在」與「不在」的生死對話

「死」既無從經驗，能感知的，亦是人所駭怕的，正是因他人之死而生出的「亡」。亡者，往矣，一個逝去的生命，一段因死而被抹去的生活，在時間的軌跡上縱不能一筆勾銷，但已明白地劃下句點，不再「在」了，祇因墓、塋、碑、塔這類外在物的存在，反讓人難認清「不在」的事實。於是，懂了古往，悟了今來，有了視死如生的思索，遂令空間開始相應窗外滿山墳塚的景觀，進而藉由牆體表面的細部灌鑄，展開了「在」與「不在」的生死對話。

這爿落於皮層之內，空間之外的「表相」，與黑燈籠同是採用混凝土的分層灌鑄，但控制變因不再是時間，「模」才是關鍵——此牆的鑄模是一組流沙的動態機制。工序上，俟底層水泥硬化後，中層鋪上層疊的沙礫，最後，由頂層灌入水泥沙漿。此刻，由無數安息角組成的沙模既限

制了水泥的流竄，本身亦被不斷下壓的水泥所覆滿，直至崩潰變形的臨界時，整座牆體才終於凝了形。

水泥剖面留下坍塌陷落，像立體潑墨，鏤空了一道匍匐凹凸的巨型裂縫（rupture）。

黑色的裂縫左右拉開，深淺不一，在5到10公分的厚度中，勾勒出一座可供青蕨苔蘚棲身的小花園，也稍彌補了14樓的窗臺因迎面強風而無法栽植綠物的缺憾。其形猙獰，似山鬼嬉戲，塑出了室內最幽微的空間；其色陰黯，卻蹊徑別開，物化了一條劃過四周的斷線。最後，整個設計交會成一個「回」字，大口框小口，既是機能集中後與外牆騰開一圈迴廊的室內平面，也是對映戶外延綿山稜所包圍的基地所在。

安息的多重意涵

曾經波瀾起伏的安息角，在層層灌鑄完成後，所有寄形皆化成虛空，不在了。

凝視這「不在」，我想起「扁舟訣汝，死生西東。」王安石做官任滿，臨行之夜，搖著小船到荒郊，走上夭折的小女兒墓前，告訴愛女，爸爸走了，不會再來了。這一別千古的詩畫，極為慟人，似斷線劃下，生死異域，幽冥永隔。

暮色降臨，遠處101大樓自墳塚間渺渺升起，霎時，城市的繁華與寂涼都縮進這方窗。臺北小，沒有荒郊，沒有野外。死後一如生前般擁簇，挺成山邊一圈圈等高線，不做孤魂，亦不成野鬼，真不痛快。亡者終作土，若不封不樹，與平地齊，備顯對所依之山、所處之地的深情，絕美。

設計檔案裡，這住宅稱作Death House，在「安息角」的多重語意裡，體會了物故我予，終於靜止，也歸于永恆。

Death house主人名字是永恆，巧嗎？

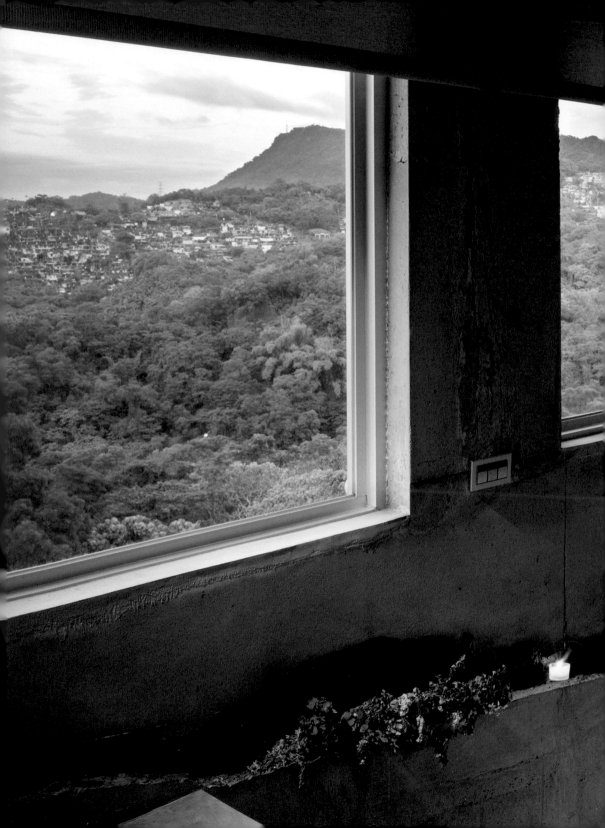

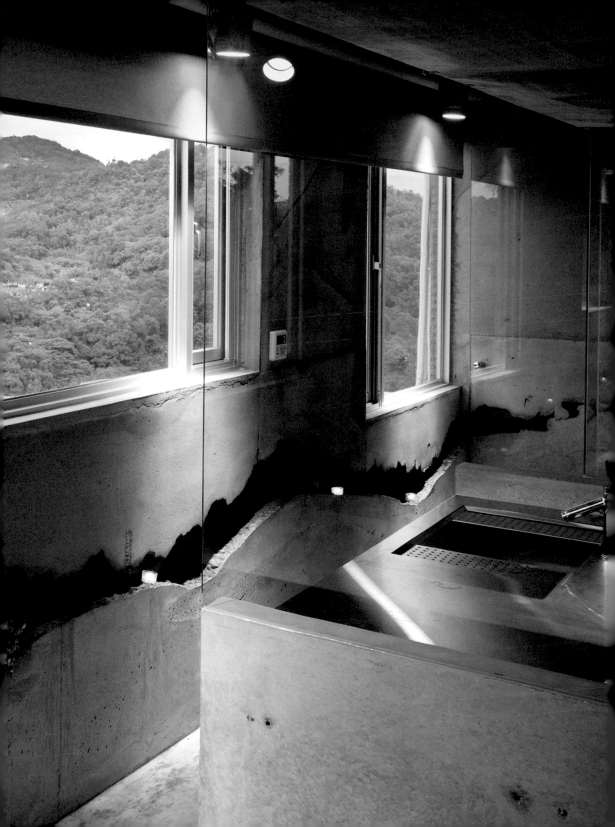

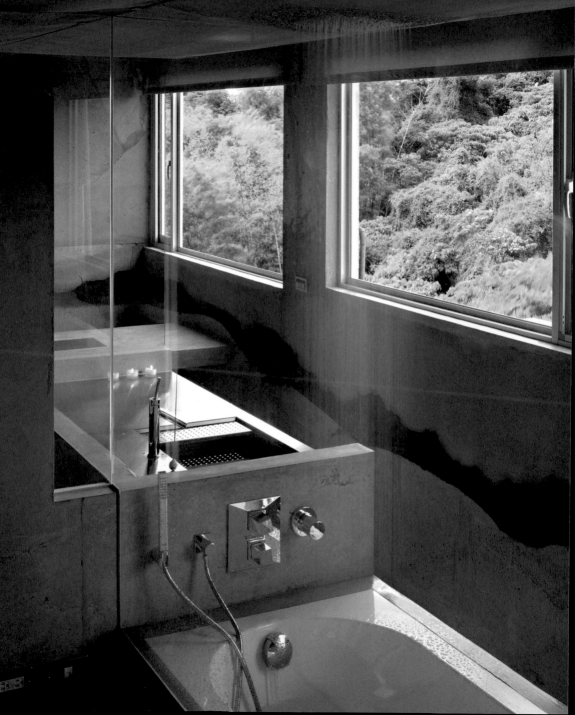

愛眉宅 Death House（2013）

一道斷線，於牆上鏤出了一道匍匐凹凸的巨型裂
縫，青蕨苔蘚棲身於無數安息之間。「回」，既是機
能集中後與外牆騰開一圈迴廊的室內平面，也呼應
受戶外延綿山稜所包圍的基地環境。

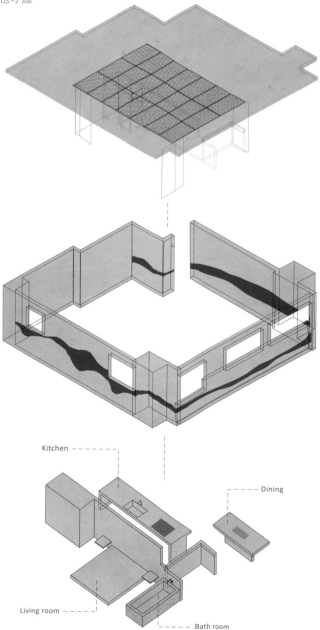

Construction phase

Kitchen

Dining

Living room

Bath room

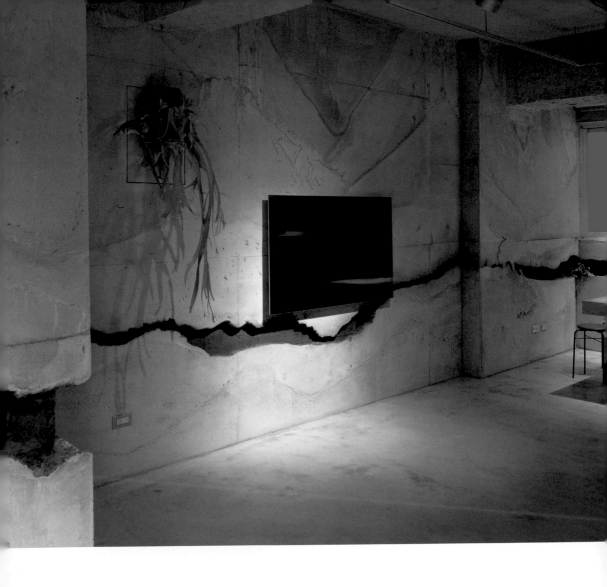

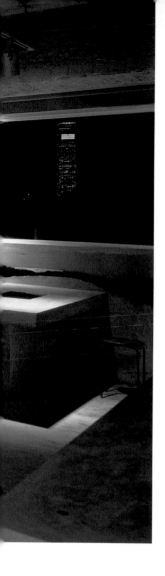

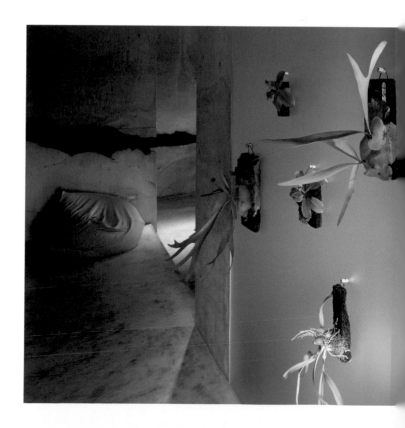

白水藝文空間 2003

　　解嚴後的九零年代，台灣小劇場風起雲湧，由田啟元帶領的臨界點劇象錄劇團，進駐大稻埕的一棟老宅。繁華落盡的大稻埕，驚世駭俗的小劇場，在仿柯林新柱的老宅裡，生出一江足以抵抗主流的白水。田啟元病逝後七年，劇團騰出老宅二樓，欲打造一個結合酒吧與展演的藝文空間，請我來設計，賦予這個老空間新的面目。

　　2003年的大稻埕，不若此時活力。彼時因施工留晚，七點方過，整條街坊杳無人跡，寂寥的夜，滲透繁華褪去的幽涼。劇團所在的老宅，是一長條形的房舍，深長的甬道，窗外陽光不及之處，總是隱微幽魅，改造時保留老房子的質感，捕捉逝去卻不曾消失的氣味。室內外以四個「洞」相串聯，隱現視覺相遇的快感，後窗口吧台深入街屋天井，與後棟外籍房客咫尺互動，反映老社區得天獨厚的親密尺度。

　　外牆上更換了長窗玻璃，為的是保留雕花欄杆，還原老宅本色。室內，夾板不上油漆僅做染色，毛細孔猶可吐納，吸附空間裡曾生發過的氣息，以某種形式留住了每一個轉瞬即逝的存在；比如，老城區的舊日光景，比如，奉獻一生氣力精神在劇場的田啟元先生。

　　逝去，不代表空無一物；逝去的那一片刻，阻斷了時間的連續性，創造出一個擺脫了時間、趨近永恆的空間。彷彿是一個自不可逆的時空中，變形增生的另類場域，在這個奇異空間裡，主流的價值與時間，一概隱沒消退；取而代之的，是光線流過夾板曲面的幽微光影，氤氳色澤，影響世人的精神死而不滅，其實，孕育容納人類的空間，何嘗不是如此。

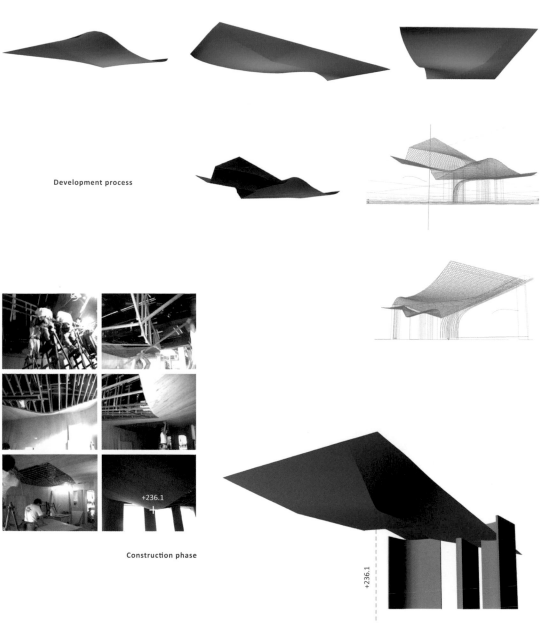

Development process

Construction phase

+236.1

+236.1

室內由木架挑高天花,形塑如船腹般的雕塑,覆以
夾板染色,透過氤氳的幽光,在現代的空間語彙
中,添些神話的氛圍。

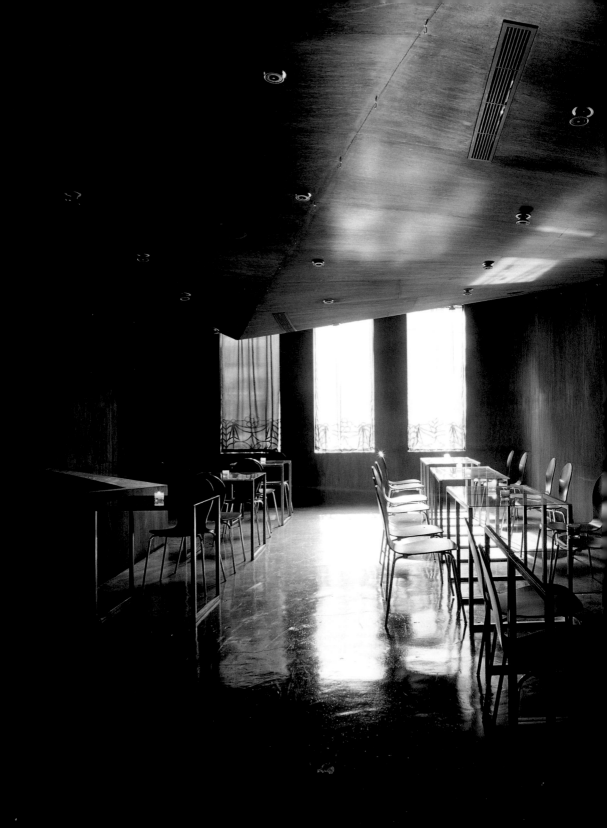

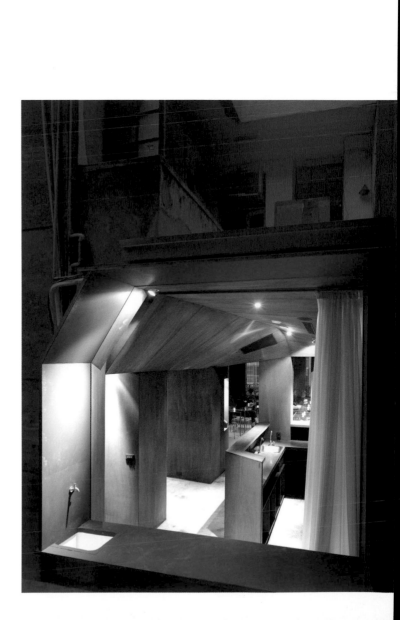

The Ripples 2007

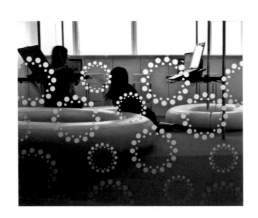

石子投入水中後生起的漣漪，一圈圈向外擴散，形成許多個同心圓，如層層綻放的花朵，也像無數個甜甜圈，這個波在水上傳遞的自然現象，我在台大兒童醫院大樓裡，也看過類似的「漣漪」，那是病童畫滿圓圈的塗鴉。暫居於此的重症孩子，何時才可以去到水邊，投下小石子看看漣漪的圓圈呢？當我受託設計位於台大兒童醫院13樓給住院青少年使用的青春部落閣，便設想做出一個如同水中漣漪般漫漫無拘、浮水輕盈的自由空間。

「圓」是設計這個空間的主題，利用閃耀、輕盈的鋼管，將醫療空間裡人被物化的沉重，轉化為絲絲纖細卻強韌的希望，作為住院青少年上網、閱讀，繼而相互打氣的小場所。空間主體由六組連結電腦資訊的懸吊鋼管構成，可移往兩側牆面，騰出最大的彈性空間，供投影教學或wii的使用；三座環繞著鋼管的變形甜甜圈的黃色蟲椅，有著高低變化，可自由挪移，坐出最舒適的姿勢使用notebook。微升的人造草皮地面，除了增加底部收納，更將台北街景納為室內端景。

生命，偶有波瀾，每一天還是在追求完滿的片刻。

我深信一個好的空間環境可以療癒身心。透過玻璃漣漪、金屬花牆、不鏽鋼圓桿、甜甜圈沙發及點點的LED星光，擴散成對於圓滿、團聚，一種殷切而堅強的等待及渴望。

從天花燈光，到壁面裝飾乃至地上坐具，皆是帶著圓滿的「漣漪」。3組鋼管可移往兩側，騰出最大空間，供病童上課，分享時光。

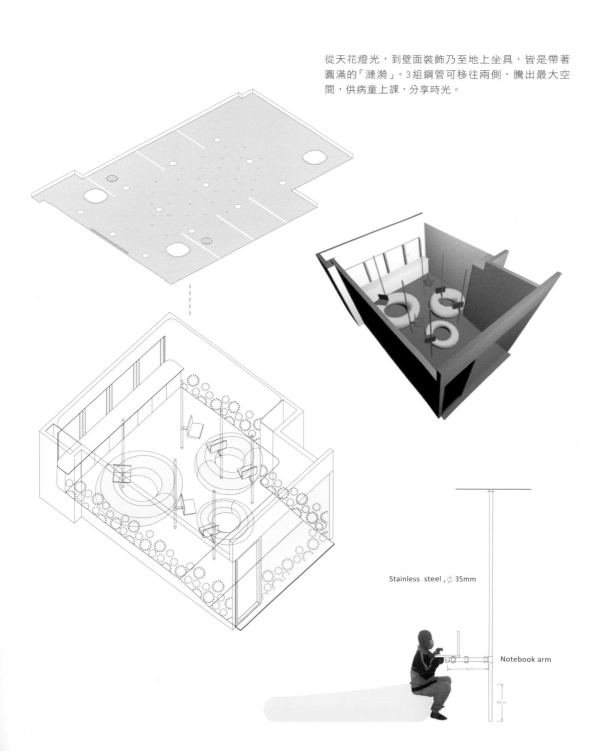

Stainless steel , ϕ 35mm

Notebook arm

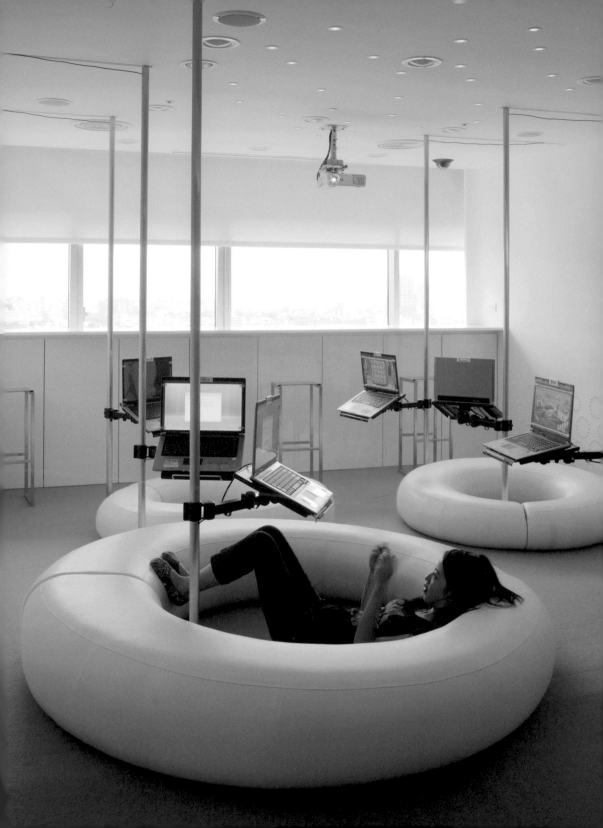

人間診所 2011

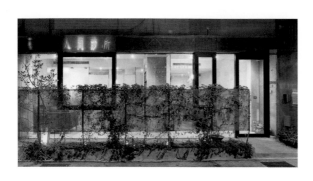

醫學與空間設計，若有精神追求的共識，那麼能被具象化的「靜區」（silent zone），便是彼此殷望的心靈庇護所。

蘇醫師在非洲服役時，在一場與死神拔河的瘧疾事件中，體悟生命不可承受之輕，可觸可感的似只眼前這大地人間，於是，選擇了精神科。來委託設計診所時，蘇醫師說：「我的人生沒有具體願望，也許……就是自己蓋間房子吧。我覺得水泥，很有蓋房子的『手感』。」

粉飾，如同用藥，極易成癮，卻從未真正解決病灶，要設計，就得先卸下空間的粉飾。於是，水泥小診所結合玻璃、黑鐵，小心蛻出空間，不渲染、不干擾，骨肉自在，重要的，是不粉不飾。

定局之際，蘇醫師決定以「人間」（earthly）為名：「我喜歡『著陸』的感覺，天堂，畢竟太遠了。」我讓診所不設圍牆，但安置了金屬網的邊界，栽植薜荔、爬牆虎，使診間的落地窗，亦能維持必要的遮蔽感。為了對流及引光入室，化解封閉感，診間牆面不隔到頂，留了空。不想，我的好意，卻成伏筆。當蘇醫師發現，問診之際得小聲說話，聲音才不致由空隙傳出時，他逐漸懂了——縱使隔音再好，隔牆再密，僅是一層層包藏隱私的逃避，出了診間，問題回來。照護身心，得從醫療下游走往源頭。

就這樣，空間易主，成了喝咖啡、看展覽的藝文沙龍。招牌沒換，內裝未改，連書架上的書都不動，方知在新屋主的眼裡，「人間診所」早已是一方自成的天地。蘇醫師呢？他探索根本，翻譯出版；幽微中，復起身向尼采的路上走，與蒼鷹為伍，留下了「人間」。

動線彙簡成一「回」字配置，由接待區轉入漫著綠意
的候診區，診間牆面亦不隔至頂，讓光線、空氣在
診所內，恣意流過。

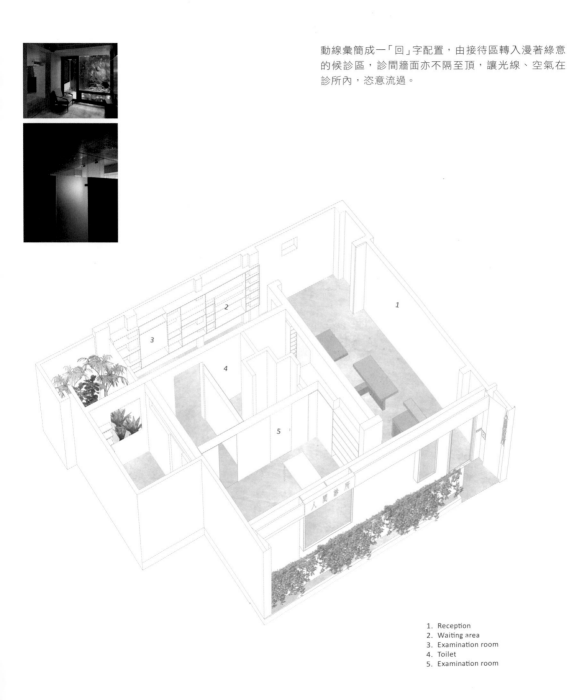

1. Reception
2. Waiting area
3. Examination room
4. Toilet
5. Examination room

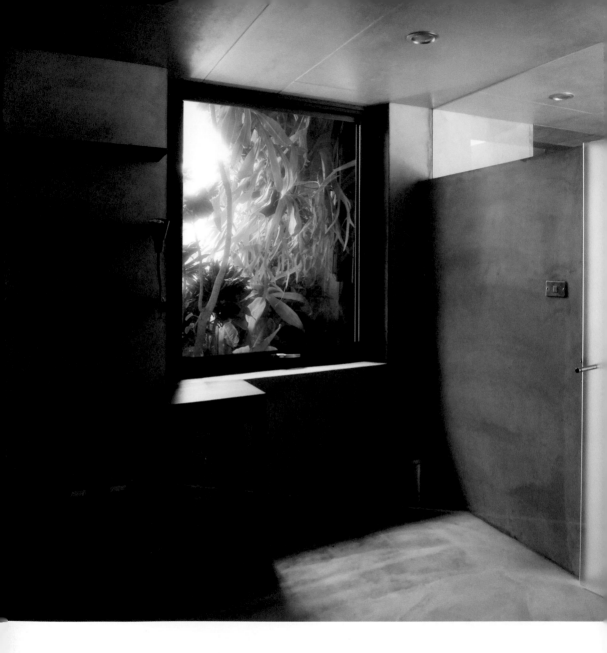

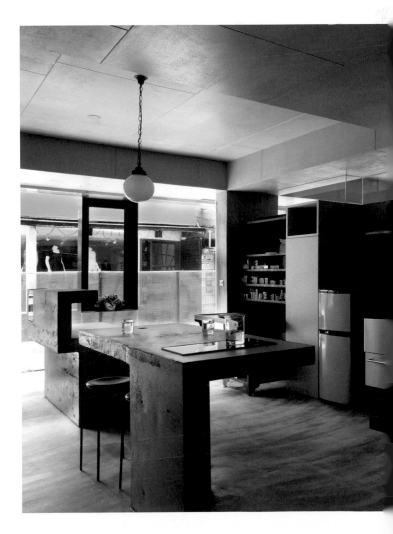

塞皮克（Sepik），是一顆顆高懸在赤道上的頭顱。乘獨木舟，在曲折的河中穿梭數個日夜之後，要前往塞皮克的旅人，密林中看不見城市所在，卻已經抵達了。空中瀰下了細長的垂藤，你可以沿著柔軟的繩梯爬上去，一直向上深入頭顱。頭顱稍高於周圍濃密的雨林頂，以便注視遠方，一邊是巨型乾燥的人臉，佈滿許多機能精巧的孔洞；一邊攀附著翠綠濕潤的蕨林，蘊藏了城市所有的光合作用；彼此無法分離，卻也不能相視。他們先祖相信泥濘土地是鱷魚背，鱷魚若翻動，地便不安定。痛恨這個不安定，於是一致往天上建造居住。風一吹，角度稍動，原來看似無邪的童顏，竟轉成一張枯槁的老臉。頭顱隨風而動，彷若時光瞬間驟逝，才是塞皮克引人懼怖、寒慄的起源。這樣的臉，不需要一張面具，它就是面具。又有人說，如此形變的臉，更需要一張面具的不變來凝結、辨識。頭顱彼此間隔遙遠。塞皮克，是為了恫嚇其它很像自己的塞皮克。

adaptation | 轉　適應　無窮

山不轉，路轉。山不動，路在迂迴中，卻轉出了風景。上山、下山、體驗山，情境都隨著路的高低起伏、視野角度而換。山路，適應著山勢，也創造了蜿蜒。山上的花，特別淨，像海芋，挺而微彎的長莖，幾乎一體旋成光亮的花苞，給人很迷你的漩渦感。它的美，落在花形漸尖的先端，像斜切的舟。常有模仿海芋的容器，皆不見能取出好形狀，乃是因花朵的開張，是依著風、光、雨水而有機相對，樣態無窮。造物有深意，花容若失了色，還是留在空谷好。

表面工夫

山上看山、看塚、看墳，古人擠古人，熱鬧卻無聲。

傳說中，女媧人首蛇身，摶土造人，是中國的人類始祖。

不過，屈原在《楚辭》裡問了：「女媧有體，孰制匠之？」大意是：「女媧造了人，那女媧身體又是誰來造？」給他一問，我遂忍不住想，透過神話的變形（transformation），這半人半動物的合體，難道只是人蛇套在一起嗎？若加入形變（deformation）的探索，以蛇交尾，失足千年的女媧，是否能衍異出模樣萬千的形態？

表面，醞釀深度

初夏登山，晨氣薄涼，棧道遇一蛇，是條甫吞了獵物，下顎張亞的龜殼花。蜷伏不動中，蛇頸漸撐漸劇，獵物模糊依稀，蛇身正原形畢露。是了，女媧的萬千模樣，似乎就盡藏在這兩物相攝，兩形相融的連續表域中。

這成形的微妙，顯然，也是空間的藝術。簡單來想，就像膜敷在臉上，隱而不現的，卻也最貼近的，是膜與臉之間的關係。這層親密的關係，回應到空間設計中，正是新舊流轉蛻形的對話。

日常的室內案例中，舉目所及，尤其老屋，多是管路交穿、樑柱高低錯落，若只為了視覺上的平整，終落得齊頭式的整平。倘能覓得合適材料來覆住原結構，於內裡，順應建築原有的骨架結構而起伏，也導引空調對流的呼吸而循環；於外表，既勾勒了新介面，也因而藏匿尷尬壓迫於無形。最後，裱出曲直有緻，體態適暢的表情迎人。

看來，人際關係的表面，與空間的追求竟有幾分相通。

工夫，創造表情

而表面，總也揹負著輕薄或表裡不一的原罪。其實，「輕薄」在設計上一直是挑戰，不惟減少建築結構負荷，而是空間維度所追求的張力、深度與流暢，往往就在這層外牆之內、空間之外的表面上頭。也唯有「薄」，方能逼出材料的極限，詮釋空間潛在的無限。至於「表裡不一」，

更毋寧是欲加之罪：萬物自然之情狀本非均質，譬如雞蛋──你會責怪一枚雞蛋表裡不一嗎？

何況，要做出雞蛋那樣又薄又輕的表面工夫，還真不容易。

一路的水泥作品中，2001年的「蛋宅」，因為夾板，我意外體會了輕薄的樂趣。為了盡可能挑出舒適的高度，天花先不彌平，在樑柱的高低不平之間，藏了全室的管線設備，也多爭取了些收納空間。繼而，以起伏有序的角料定位出摺線，好讓夾板可挺可彎可折，幾至可扭的特性，淋漓的表露其上，服貼繃裱出輕盈的新殼。

施作的原則不難，漸變的效果卻無法全然虛擬，縱有尺寸精細的圖面，也僅能95%的確定，剩下的5%，唯有加入現場光影熨貼的暗部，最終輪廓角度方能定奪。以「裱」塑形，本極敏感，稍有毫釐之差別，繃出的神韻便都不同。有此琢磨，二維的表面遂有了三維的立體深度。

夾板包覆、軟化的，是原屋的僵硬稜角，對峙、騰出的，才是沒了骨的新室內，一正一負，像翻了模般的實虛交置，繃出了深度，也裱出了形。「沒骨」不是精雕細琢，卻也不是自然而然，是找到了應力變化的形勢，就順勢而覆，或此起，或彼伏，盤桓不平，但求順。

末了，直接以白、黃兩質素為顏料（color pigment），白為天花，黃為牆，猶如打蛋時，蛋殼與蛋黃的演繹。地面銜接了滑淨的PVC地毯，舖陳出一種非階級性的無縫空間。主人喜愛烘培，一室溫暖明亮，真成了一枚孵化人生的蛋。

表裡本不一，也分不開，一切事物的表面，都是其自身內在的盡頭。一如蛋殼之於胚胎，是輪廓，也是生命象徵。那麼，輪廓不定的女媧，是否，更是一種無所不在了？

表面工夫，就是努力做出膚淺的深度。這層面，我知道，我還在練。

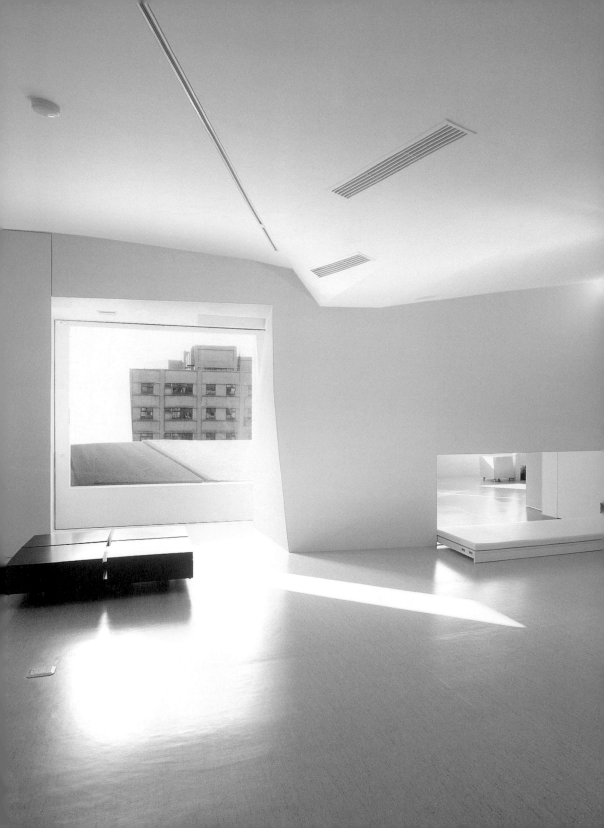

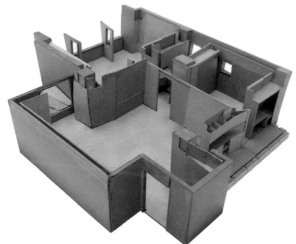

The shelling

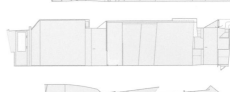

蛋宅 Egg house（2001）

利用夾板覆住宅舊結構，透過「繃裱」，使二維的表面質地遂有了三維的起伏漸變，增加隱藏的收納空間；陽台為柔軟的大型燈具，附著輪子，可分塊移入室內，成為小孩嬉耍的大玩具。

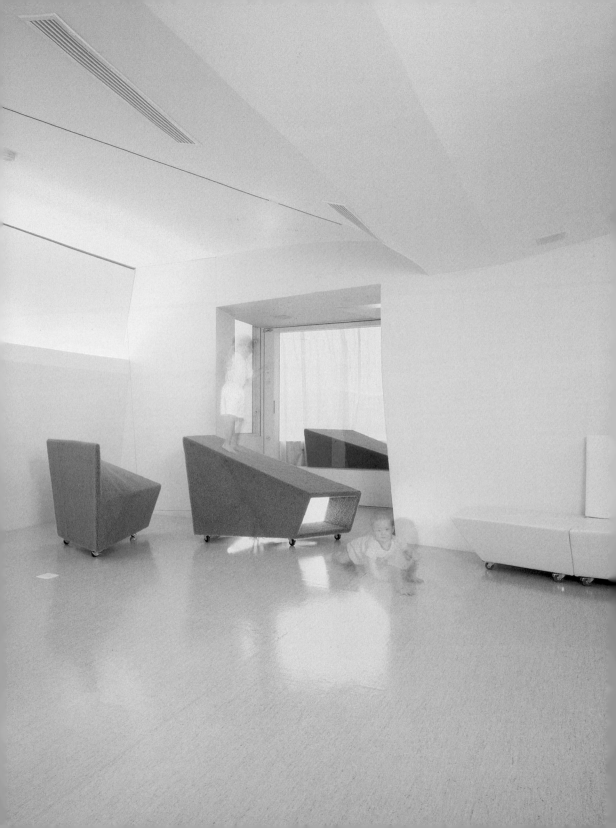

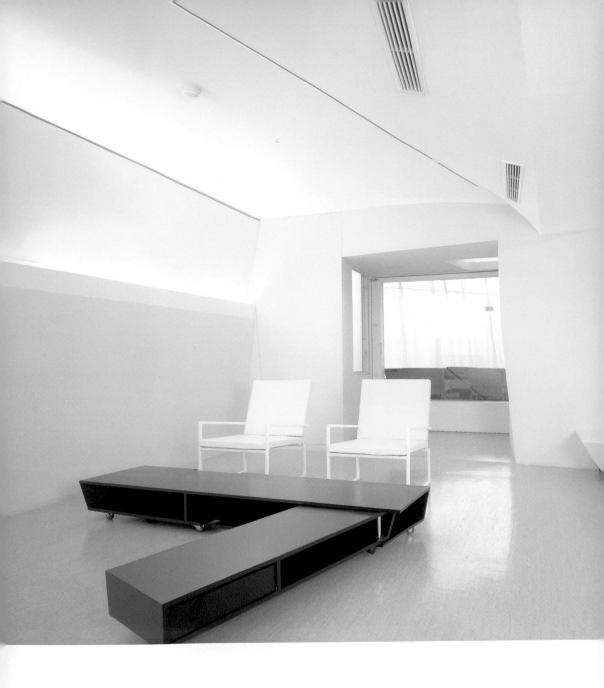

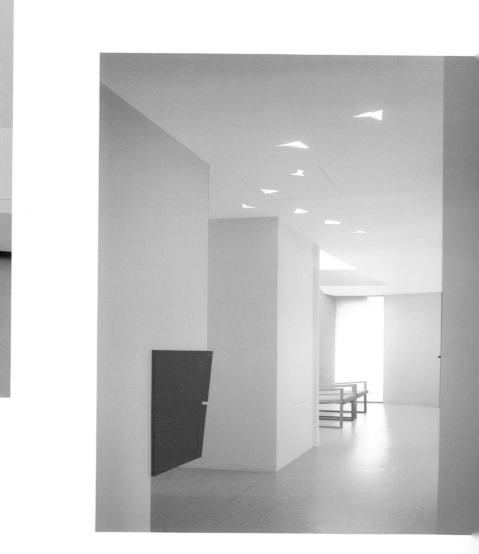

光美牙醫診所 2002

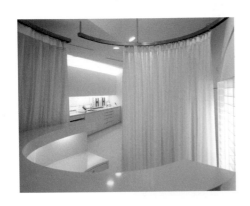

牙醫一生看得最多的，大概就是口腔了。而口腔，猶有兩種不同尺度的風景：張嘴而成的大山洞，與深藏其內的小蝕洞，診療過程則可看作是在大洞口裡探找小洞口，解決洞裡的問題，再將它填滿。每日在牙科診所搬演的看診療程，在設計一個牙科診所時，我想應該是個重要的角色。

一對初次開業的牙醫師夫婦，委託我設計他們的第一個診間。緊鄰三重鬧區的公車站牌，室內約4X18m，希望空間規劃能照顧到看診的每個環節，如診所名字GLAZE——釉般潔淨流暢。

外部設計主要改造騎樓，延續自室內的PVC地坪，呼應折曲天花形成的光滑開口。立面設置了不鏽鋼長凳及5"1的小電視，播放探索口腔的影片，行人佇足觀看時，恰似牙醫師靠近患者般，凸顯一種攝取細部的樂趣，亦將醫學世界溶入等待公車的時間節奏，開展騎樓成為新的街道空間（street improvement）。

由折曲天花形成光滑的開口，以夾板繃裱出來的變形表面，更使天花板有了雕塑感。室內配置來自洞的概念，走廊端景上為通風挖的洞，天光貫穿，漫射於洗手檯，具象了洗濯時的虔誠；透過醫師室鏤空的窗洞，診所視野與起居室相互延伸，互通有無；午休時，圍起霧簾的半圓錐櫃檯，瞬間化為護士的私密空間，透露片刻的靜謐。

4個尺度互異的洞圍塑「洞天」的情境，組構了診所的細部，意即在專業冷靜的診療環境中，暗藏一些空間的愉悦。

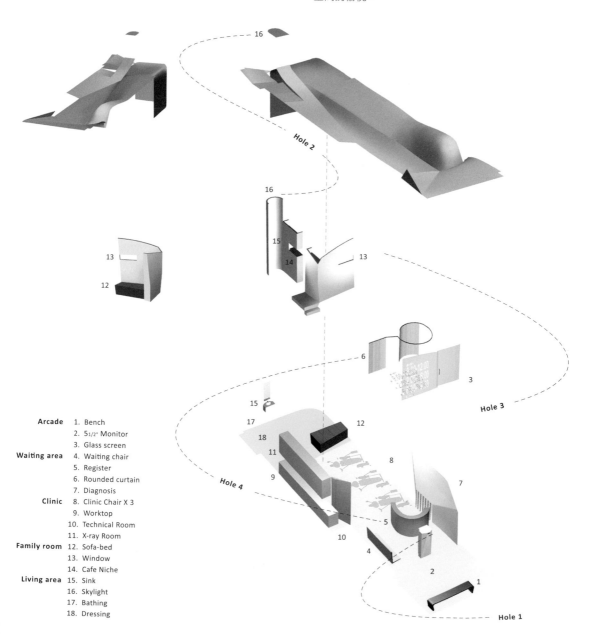

Hole 2

Hole 3

Hole 4

Hole 1

Arcade	1. Bench
	2. $5_{1/2}$" Monitor
	3. Glass screen
Waiting area	4. Waiting chair
	5. Register
	6. Rounded curtain
	7. Diagnosis
Clinic	8. Clinic Chair X 3
	9. Worktop
	10. Technical Room
	11. X-ray Room
Family room	12. Sofa-bed
	13. Window
	14. Cafe Niche
Living area	15. Sink
	16. Skylight
	17. Bathing
	18. Dressing

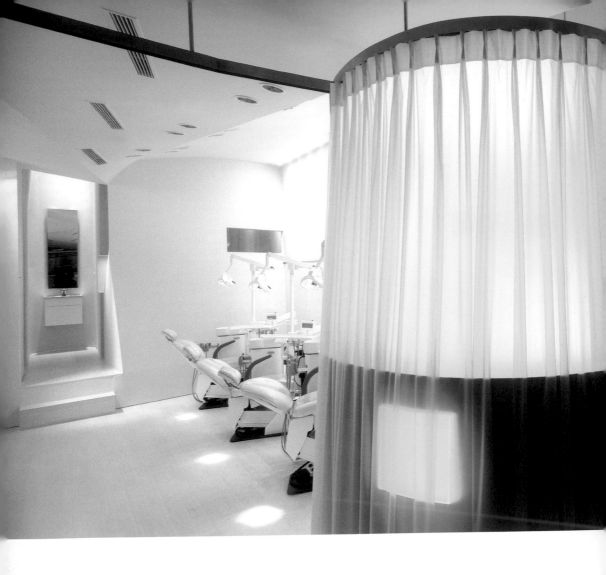

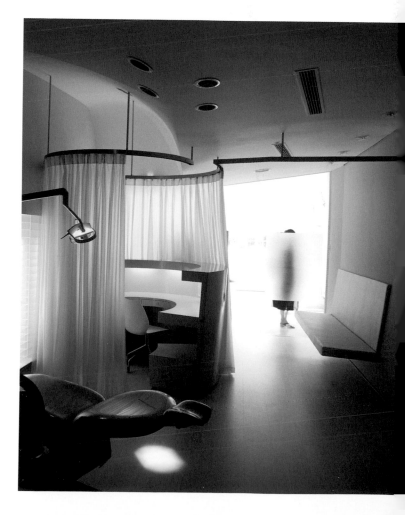

洞宅 2003

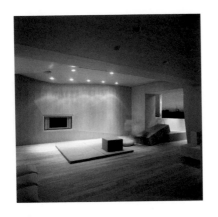

洞宅是一個鏤空的「檜木盒子」。

　　母親喜歡木材的溫暖，特別是淺色的木製品。在為母親設計住家時，我腦海中浮現了木片便當盒，大概是因為，小學遠足時，我帶的壽司總是裝在木片盒裡，有她鍾愛的質地，也有她為我張羅食物的心意。設計，也就順此意象，成一個開了許多小洞的檜木空間，盛裝、洋溢著溫暖和諧的最親之情。

　　一個完整的木盒房子，材料能只使用一種就不用第二種。地板鋪設北越檜木，天花、牆面則用檜木貼皮，室內散發愉悅的自然氣味。去漆後的原木地板，較為溫柔；使用夾板貼附木皮的天花，較為輕盈。廚房與浴廁，是整間唯一的白，當它亮起，成為一溫暖的燈具，帶入光影變化。此外，天花的夾板，亦形塑出漸變的曲線，步移景異，一角度即一風景，整個空間產生豐饒之趣。

　　不安排固定家具的客廳，反而界定了一個活潑的小廣場。七座獨立沙發可隨場合調整、移動、組合，是重新詮釋的和室，也是小孩的體操場。圍蔽的隔間上，則各自開鑿了數個洞口，由廚房端送食物的洞、餐廳連接至客廳的洞、再從臥房穿透至廚房的洞。這些交錯穿引的洞口，圍塑出家的安全感，家人起居的聲息，在洞中流串呼應；洞與洞之間，即時框住生活軌跡，而能飽覽幸福風景。

透過「洞」結合了電視與櫃體，散佈在空間裡，圍塑
了家的安全感；讓家人能互相照應、看顧孩子，家成
了一個小廣場。

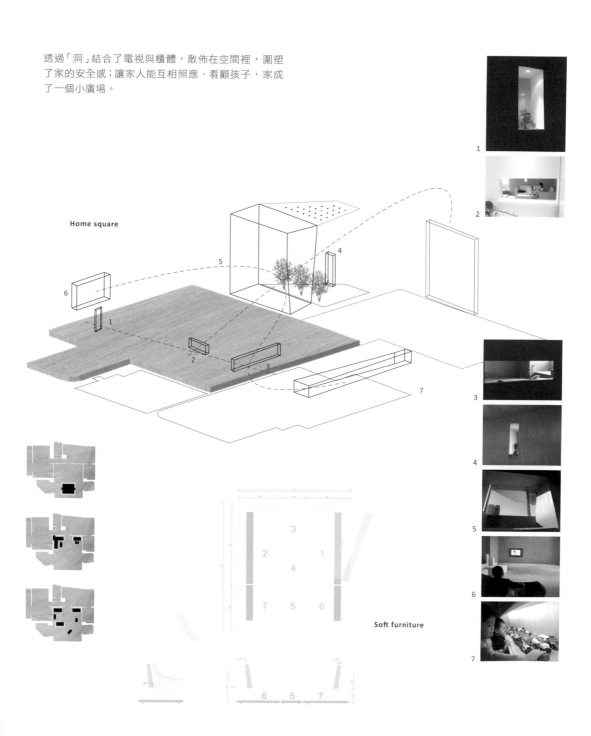

Home square

Soft furniture

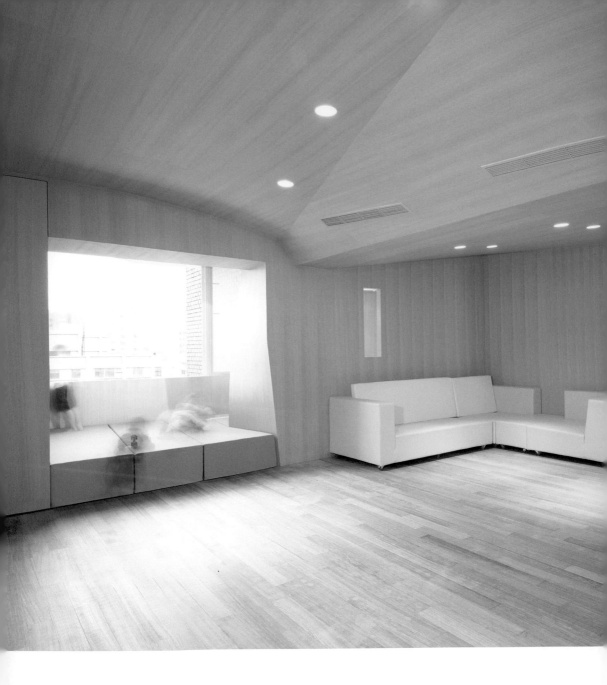

Piano House 2004

「凡音之起，由人心生也。」內心因物動情，而形於聲，成為音。如果一個空間時常充滿著情感交織的樂音，那麼，屋主會祈求一種絕對的寧靜。Piano House，顧名聞聲，這是一間以鋼琴為生活重心的音樂住宅。居住其中的父女，皆喜彈琴；更因父親專研音響設備，訪者亦是聆樂之雅客。是以在這個空間裡，聲弦之外的餘響，必須穩妥地收納起來。

甫入客廳，便見一琴。在隔而不絕的空間圍塑中，全區地板鋪設榻榻米吸音，天花板則以夾板繃裱成弧面，全宅每處皆是降低迴響、強化聆聽的音場，於此，琴音之起，乾淨流利。

收納餘響，也該收納生活什物。牆多留白，可懸掛攝影作品；切開的洞牆，妥放設備，或成間接照明的安置處，也展示長年收藏的古董相機，以視覺巡禮迎接聽覺饗宴。輔以榻榻米稻禾織面的清香，父女皆席地而睡，臥於琴的房室之中，真如徜徉在綿密溫柔的稻浪裡。

然而一切，皆是藉由材質設計的語言，編織出空間的靜謐。和煦淵靜，不在於表面平順，卻在空間的極致變形裡生成。變形之底蘊，由夾板扭曲漸變而生，沒有百分之百的自然而然，亦無過多的精雕細琢。順勢而為，其施作過程，亦藏著逆轉張力，最後，是一片看似漫不經心，卻又孕育著出奇不意音樂風景。

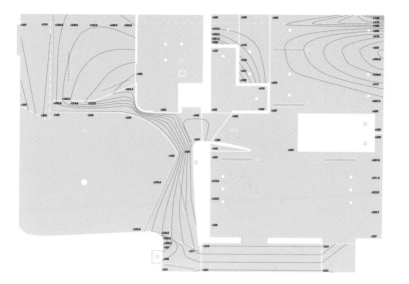

CEILING

Transformation

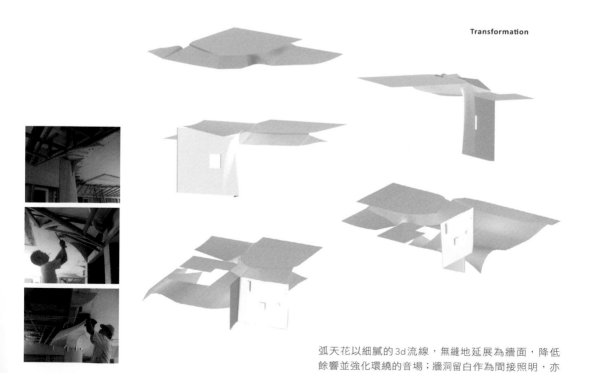

弧天花以細膩的3d流線，無縫地延展為牆面，降低
餘響並強化環繞的音場；牆洞留白作為間接照明，亦
展示骨董相機的收藏。

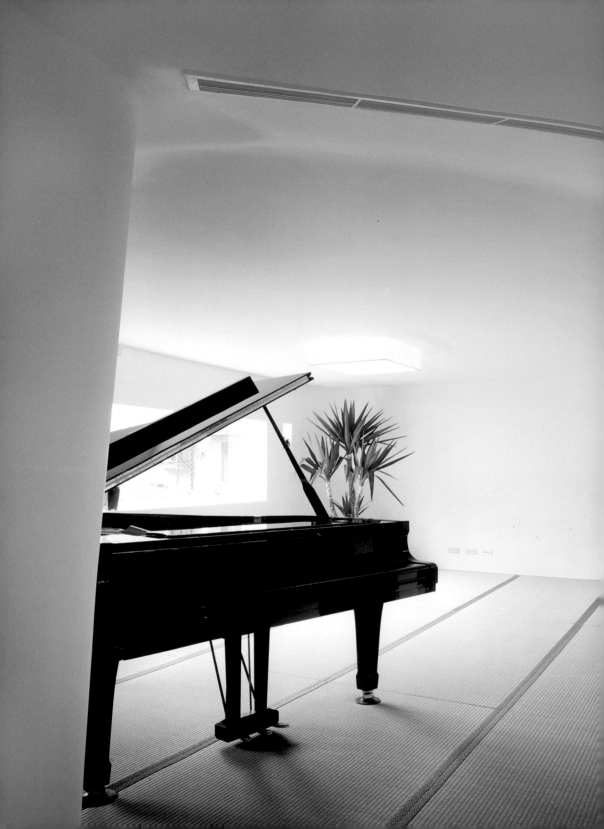

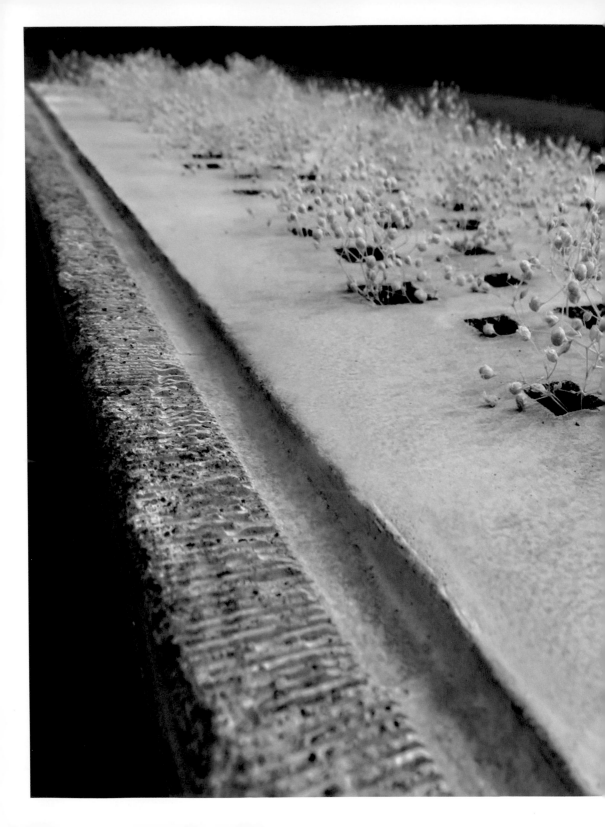

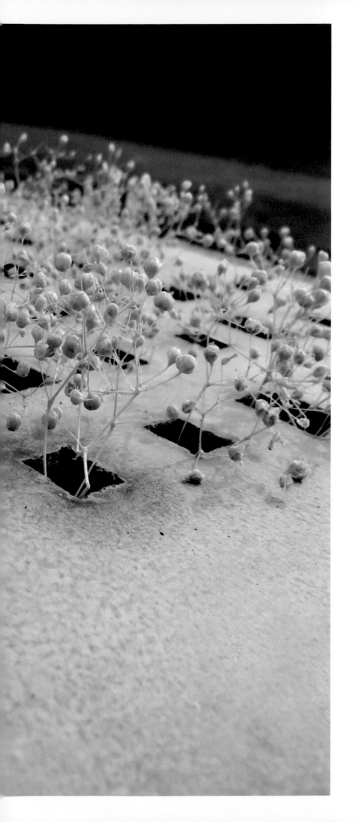

波斯（Persia）的版圖，流傳在少女編織的地毯裡。波斯少女在編織地毯時，會以骨棒紡錘編進許多大大小小的口，將心中不能說的祕密，小心翼翼地織入。所有的遐思、夢幻和期待都化作精靈，守在少女親手鉤織的口中，將著毯子成了嫁妝，隨著自己前往下一段人生，下一個異鄉。口的架構，盪漾著少女的情懷。心神不寧時，口的數量密密麻麻；意亂情迷時，口的排列曲曲折折，偌大毛毯不論為何種圖騰，或何種反覆的紋飾，皆像是為了編織出一個個口而存在。邂逅中，旅人愛上了毯子上的女精靈，緊緊跟隨，循著花案織線，聽到少女的輕歌巧吟，看到少女蒐集的異草奇獸；沿著螺紋幾何，便不由自主地彎繞進蝶花漫舞，含苞待放的祕園。為了保暖，毯子織得粗厚，線結收邊縝密牢固，口暗藏了深度，旅人一出神，就掉落受囚，深陷其中。最後，織毯留下旅人隱約的跫音，少女將無果的愛情織入毯子，不拘一格，是經緯，是陷阱，也是生命全部。在波斯，祕密就是永遠守口，永留毯底。

migration | 出　離散　客旅

屋子住久了，想搬；房間待久了，想換。
為了滿足長期演化的狩獵本性，人到某一
時候，總會奪門而出。城市中，倘若對離
散二字稍有想像力的居民，皆不吝從自家
騰出空間，與人交換分享；或異想天開的
生活方式，或匪夷所思的地域氛圍，給飄
流的異鄉人、獵奇的背包客，或給奢求身
處一個完全陌生的地方幾日，卻始終無法
出門旅行的人。若成了風氣，尋常巷弄裡
皆能潛藏著一處處的奇境，多叫人驚喜。
客旅，新鮮最好，出了異地，萬相無蹤，
又是一輪新世界。

不安於室

同床異夢，各懷鬼胎，唯一室不安，可尋歡於外。

各，一個最不安於室內的字。

不過，最早的「各」，並非如此。「各」中的「夊」，為腳趾之形，古人將它放於象徵半穴居的「口」之上，本義原是「至」，意指踏進，來到。時光荏苒，漫漫造字的演化中，「各」已被假借為「不同個體」之用。自此，這條衍異的路上，伏埋了從氏族分歧蔓延、離散而出的「各」體，變化多端，生生不息。

驛動中，「各」如覆水般，牛鬼蛇神，傾盆而下；歡愛男女，傾巢而出。各顯神通，各奔東西，回不來了。

各用各的出走，向大千世界一灑，外面世界越是輕薄，形形色色的際遇也就越加精彩。日趨靈活簡小的「各」，在一切APP的行動載具時代，直如虎添翼，無遠弗屆。然而，「各」的自由，訴諸終極，乃是脫離羈鎖，脫離固定空間的一成不變，脫離素常起居的朝夕積習。

是，許多人一生等待的，就是這「脫離」。

逍遙世間，置身室外

但是，如果房室皆似座艙般豪華，一應俱全，豈不過於安逸自在，如何能興出脫離的心念？又如何能逍遙世間、快意人生？二十一世紀的總體生活，該是置身室外，若還持以一方小天地為全世界的作法，只能拚命地加，難以快活地捨。倘有朝一日，心念一轉，決心傾注體力，將外境都看透，回家了，必定累亟，縱然連張床都沒有，不當倒地便睡？

所以，宅室真需樣樣皆備，真需混搭多種材料、鋪弄的五光十色嗎？已是大理石片，又要玻璃鏡面，亦顧不得原已低矮的空間，上了複式天花，猶且情境照明。如此極盡裝潢，令人忘情耽溺甚而足不出戶的設計，多半，皆太過理所當然了。

脫離，當即瀟灑些，才能鬆動那理所當然的深信不疑。

客廳，沒有電動窗簾，沒有電腦調光，沒有電視，更沒有家庭劇院。設備少了，相對地，電源開關插座就少了，需光

源時，拉來立燈一盞，小區照明便好。資料上網搜尋即可，極少藏書，再無箱箱柜柜。榫接木椅，擺一張；寬面實木板凳，置一件，可坐可臥亦可席地為桌。浴室不需暖風乾燥機，亦無免治馬桶，沒有按摩浴缸，再沒有一台電視。

　　這樣的家，也夠矯枉過正了，連學設計的人，都會笑。不過，若真要說，我倒有一斗室之居，算是不遠之例。

孑然小室，五湖四海

　　屋主是生物學家。「麻雀雖小，五臟俱全」，常被借來形容小住宅的道理，他深諳，可是，他不要。他切實際，平日皆外食，不煮，廚房省去。他的假日之樂，便是好友聚於此，置一座戶外流理檯，就著露台燒烤、賞景。關於浴廁從簡，關於人體工學，他亦了然於心，故而明瞭了盥漱、如廁、沐浴三事，實非同時發生，遂可安心將洗手台馬桶澡間分開，化解到不同空間中進行，成就了陽台邊緣的透明浴室，也釋出了一襲完整的室內平面。

　　水泥灌注了四爿立面及地面，墊高的地面便藏了「之下」的空間，收納物品，容納浴缸，看似什麼都沒有，卻也什麼都能做。一室榻榻米的秋香色，彷彿逸出邊界，暈染了鐵網天花，參差閃爍，連水泥，也退隱了。

　　也因地處城市邊緣的丘陵高點，屋主亦樂意將這無所長物，故而沾了些放肆開闊之氣的孑然小室，與人分享，於是，常有國際旅友循線而至，皆為了住它幾日的空靜。

　　有了這片五湖四海（cosmopolitan），世界是他的。他坐擁世界，卻只占一隅。這一隅，留得這麼淨，這麼滌蕩耳目。

　　窗口，一抹巫雲。該出去了。

　　嬉戲都在外，要戒，真難。

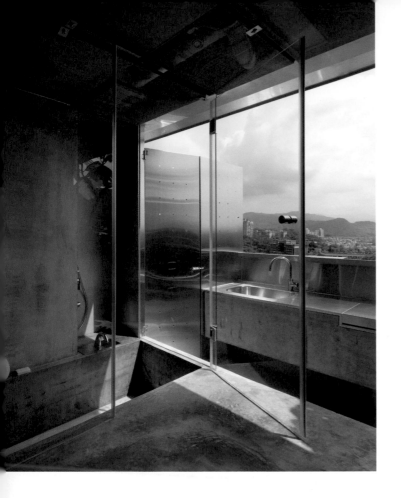

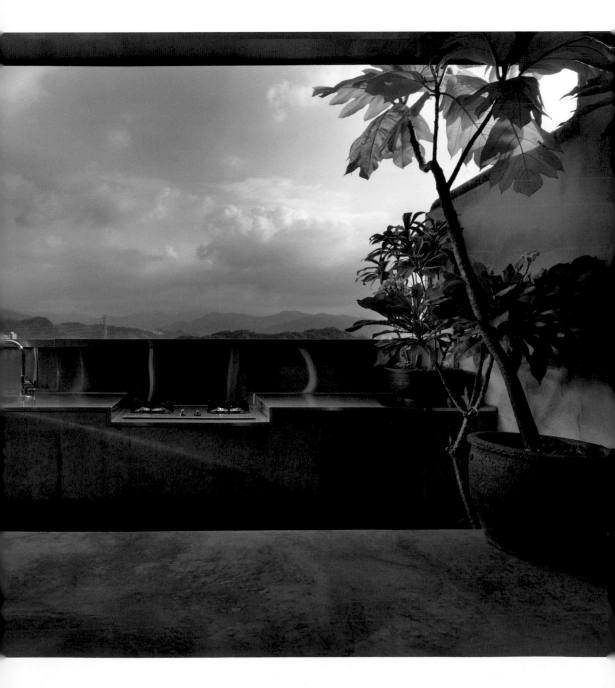

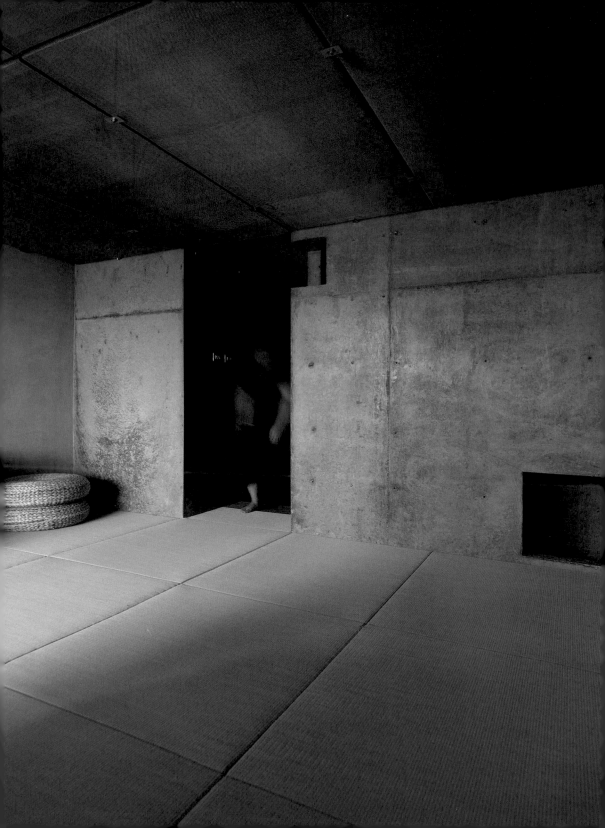

傅宅 Fu's Flat（2014）

一室水泥平台覆以榻榻米，向下收納儲物，向外延展為浴池，最後在露台上收成了一座賞景的不鏽鋼流理檯。由於廚、浴都要「出了」陽台才能進入，也因此翻轉，始能釋出一襲無縛的室內。

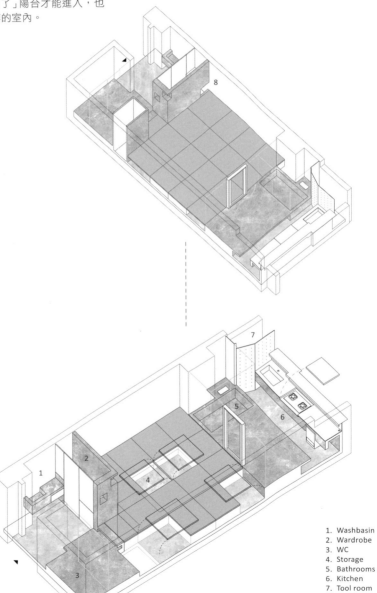

Storage

1. Washbasin
2. Wardrobe
3. WC
4. Storage
5. Bathrooms
6. Kitchen
7. Tool room
8. Quilts

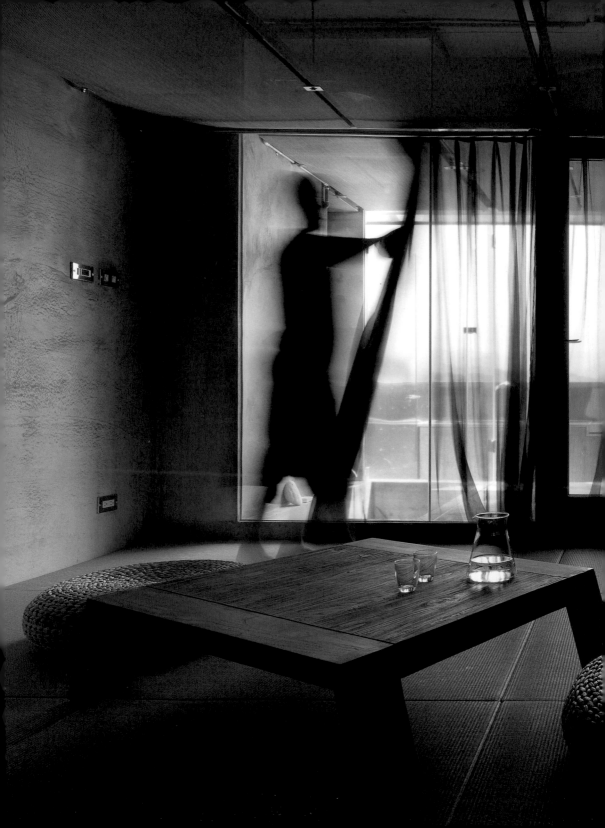

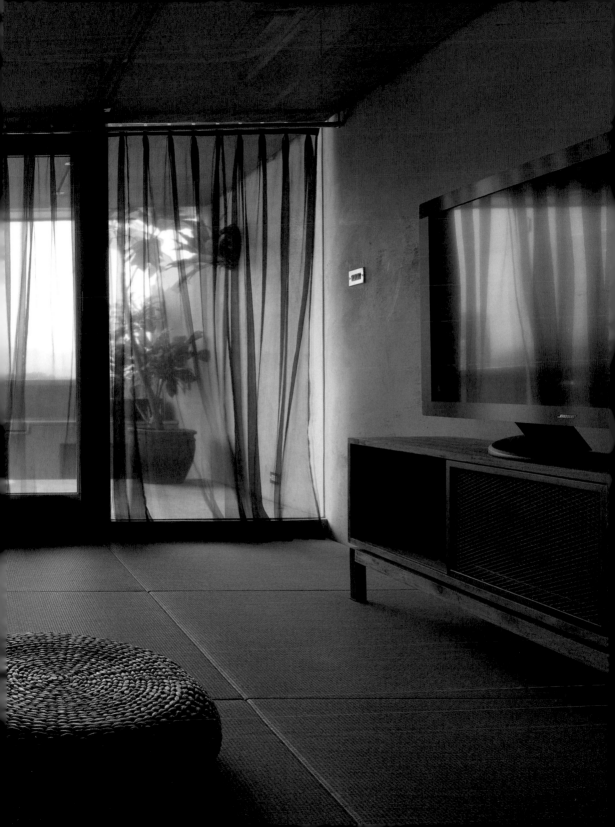

小宅 - M 2009

　　屋主長年從事攝影工作，年逾半百而思於城中另覓一靜地休養生息，遂找到一處視野極佳，又極隱蔽，恰符合屋主欲想暫離城市干擾，坐擁一爿小室與山嵐對話的幽情。

　　曾有相機廣告這麼寫過：「你是相機時，相機也是你。」人在哪裡，哪裡就是相機。因此，一人靜養棲居的房子，內在除了必要的基本零件，其餘一概退隱，唯有如此，才能容攝外在事物，於幽微處捕捉外頭的光影變化。意義，總在機身之外。

　　維持空微無物之法，遂架高紫檀地板尺半，內藏大小箱洞，收納眠床、雜物和生炭煮食的鑄鐵火爐。席地冥思，出竅歸來，仍得熱湯飲物。入口右側浴室亦鋪實木，乾燥溫暖，如霧燈籠，盈盈掩映盤多魔的曠灰牆面。陽台浸浴賞花，盡收多諳的草山氣象，由三片落地清玻璃與室內隔出寬銀幕般的畫面，創造季節交替的差異與適在。鑲嵌於地上的銅製軌道，顏色亦漸磺黑，藉時間見了物性。

　　進駐後，原想擺家具的地方，和想擺的家具全沒了興味，只想空空著，看看都好！

　　室內幽暗似長鏡頭，靜看流雲變幻，在光線折射入內的漫漫時刻，天花，牆面和地板的紫檀木，沾染了彼此的顏色，室內外分野變得曖昧，既是戶外一隅，也是陰翳世界。

紫檀地板架高尺半，內藏大小箱洞，收納眠床、
雜物和煮食用的鑄鐵火爐，使室內無物。三片落
地玻璃框住外景，更顯通透幽潔。

The male room

1. Bed
2. Oven
3. Boxes
4. Drawer
5. Storage
6. Closet
7. TV
8. Glass panel
9. Basin
10. Worktop
11. toilet

before

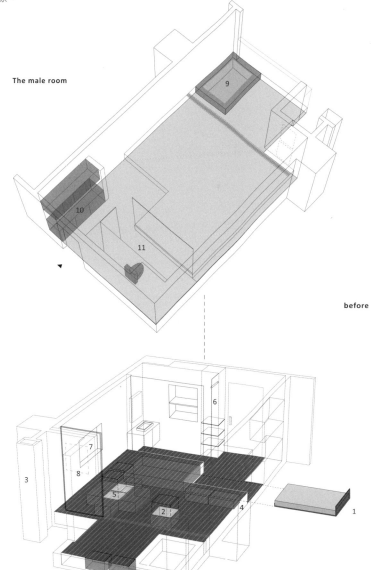

after

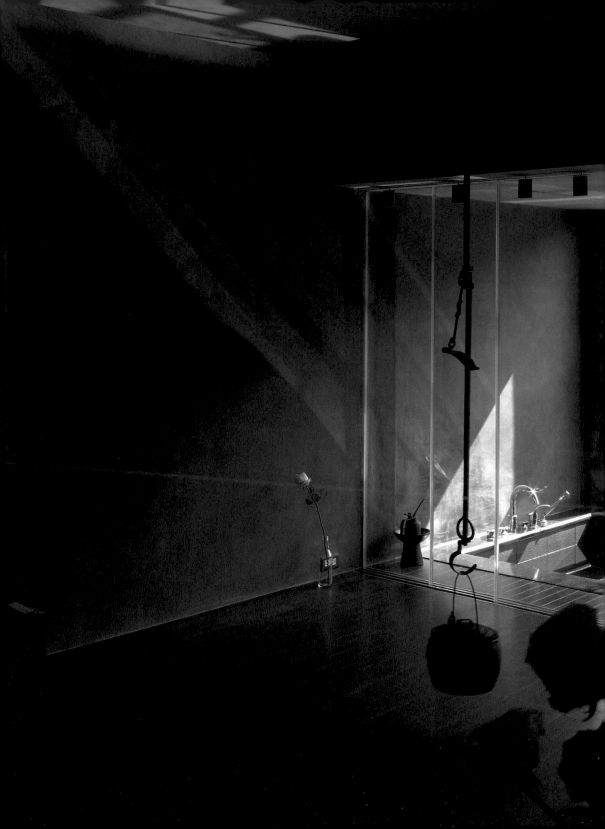

小宅-F 2009

小宅十坪，朝西，老公寓頂樓。

屋主是從事唱片製作的年輕女性，辛勤多年後始在城市擁有一席小宅，終結租屋的飄移，錨定了家，也進入漫漫的貸屋時光。日常生活的基本需求，於此可以獲得適切的解決；但是，在十坪的空間中，要過完日落月升的行走坐臥，又未免稍有侷促。此時，卻剛好趁此買房的契機，重新省視生活中最重要的事。

在預算少，空間更小之下，原隔間全部剷除，水泥灌注的纖細邊檯自床緣延展，框住花台，擺書、賞景，如桌亦似椅。平台高57公分，適書寫、剪輯或用餐，分野亦維持了客臥通透。除容納親友聚訪，大多時候，更能承載一個無干擾的世界。

透明浴室成就了完整的室內，外側鑲嵌懸空的黑鐵衣櫥，結合不鏽鋼流理台收納冰箱、洗衣機，解決柴米油鹽的生活，讓一個人的料理空間更趨簡靜。紙燈籠暈柔了水泥白牆，掩映窗外籠罩的寂寥。

這是一種幸運。每個人，某種程度上都擁有自己的房間；或說，當安身之處削減到只剩一個房間的大小時，你還需要剩下什麼？該留下什麼？其實，立足之地趨於簡靜，生活反而更加寬闊有餘。你需要的，都在外面了，儘管出走；對內，則大可不必處心積慮，儘管胡作非為。為所欲為的空間與人生，最是性感。

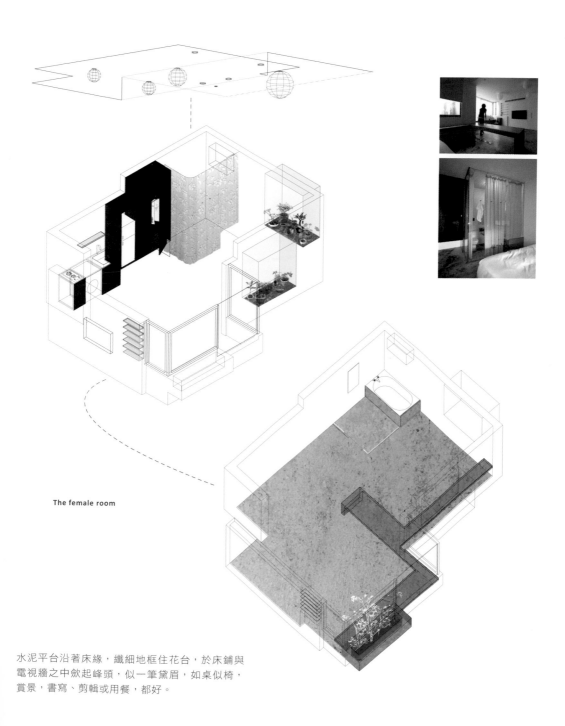

The female room

水泥平台沿著床緣，纖細地框住花台，於床鋪與
電視牆之中歛起峰頭，似一筆黛眉，如桌似椅，
賞景，書寫、剪輯或用餐，都好。

張張 2013

女性拿筆，曾被視作一種僭越；而今，除了筆，尚可拿手鉗、銼刀、焊槍，敲打金工，火光飛濺，當個專注的工藝師。更不必再伏藏於房間了，可以跨出家門，尋找一處屬於自己的工作空間。

工坊位於師大泰順街，拐個彎，便遠離了夜市的喧囂浮躁，落入小巷的靜謐之中。空間不大，無需再使出圍牆封閉自身，而是期待打開場域，讓空間成為街道的延伸。拿掉遮雨棚，立起全幅的落地

玻璃，引入光線與樹影，綠意鮮色交映著金屬光澤，互放光輝，波動粼粼，是巷弄邊上的一處風景。墊高入口起造的台階，則邀引路人駐足觀賞，消解了公寓一樓垂直界面的隔閡。

退隱到底，方有孕育的餘地；一切的創造，由此出發，漫過展售區，自商業空間出走，走入這座城市，成為一個擁有更多可能的都市空間。在這裡，有金飾、有珠寶，有設計、有藝術，也有書與講座。

檯面上的精薄細節，立足於檯面下的巧構琢磨，上下相映、內外交融，始能生輝動人。空間上的進退之間，同樣展現了非單一、非排他的特質，隱然呼應這個安靜、細膩而包容、多元的女性空間。手中可握有多少種工具，生活也就有多少種可能；張張，在握緊、攤開雙手之間，造就了更多想像的空間。

台階上的戶外水泥平台，恍若無隔的深入室內，
貼著粗糙磚牆，貫連出一座細長的展台，至盡頭
一氣收成了巧琢細緻的工作區。

workshop

display

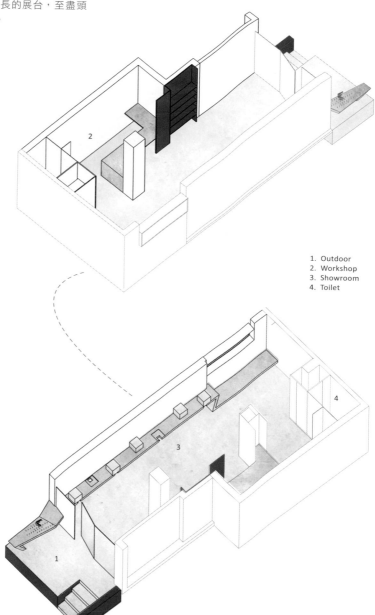

1. Outdoor
2. Workshop
3. Showroom
4. Toilet

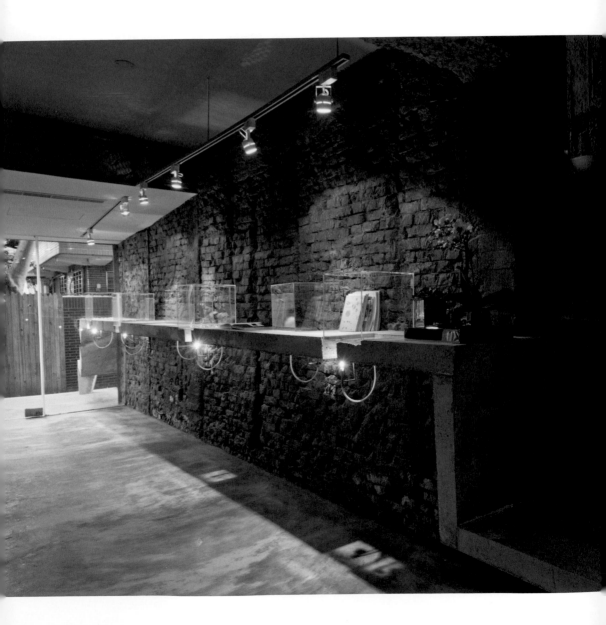

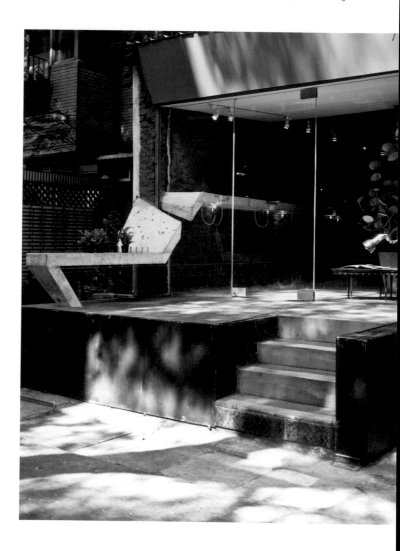

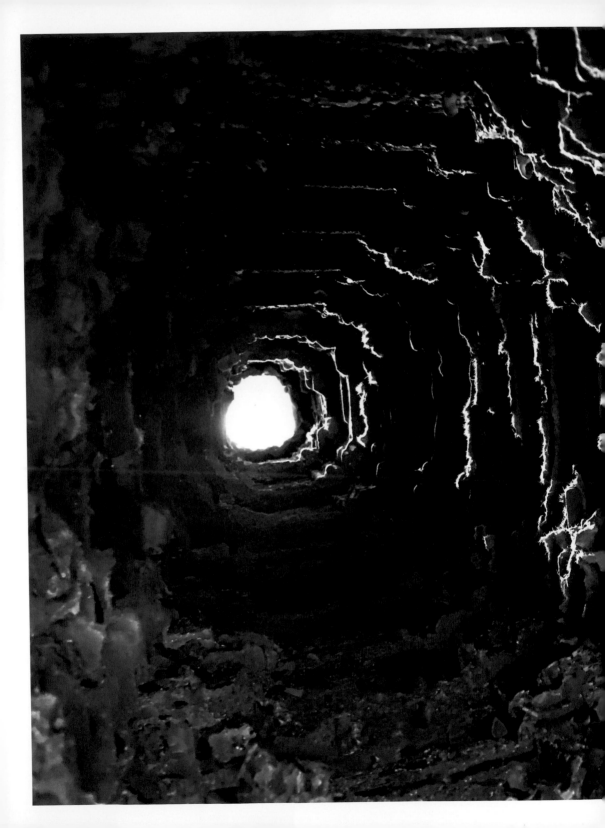

暹羅（Siam）城內植滿了熱帶果物，紅花爛漫，居民自給自足，無須出城。曉寺圍繞著城的邊緣，整整一圈。頭陀僧人居於寺內，亦不進城，白日外出雲遊走蕩，寺內無一人，亦無半座佛像。僧人獨行，薄暮時分皆紛紛回寺，將鄰近叢林砍剝成木塊，操握小刀將每日所聞細刻於木塊上，或字或圖，片片相依，箍成匣狀，往內疊砌成曉寺的牆體而上。僧侶架完一圈，居民即於邊緣內側覆倒水泥，乾燥後，僧侶使火燧，燃楊柳枝，將木塊燒成灰，滅成爐後倒回大地，肥沃森林。入夜時，邊界皆燃起微微紅光，煙薰嬝繞，儼然一圈脫模的儀典。記憶炎烙在牆上，以示不渝。曉寺增高一排，城的天空便內縮一環，由內望向四周，側光由無數炙痕的間隙，點點灑入。為了繼續灌注，居民得越爬越高，城被層層圈圍，視野漸窄，他們卻不以為忤，甚至視這浴火而生的遮蔽為神聖。旅人往宿，漸需翻越高聳泥牆而入城，聖俗界面，合而為一。暹羅，是火燒出來的一道風景。

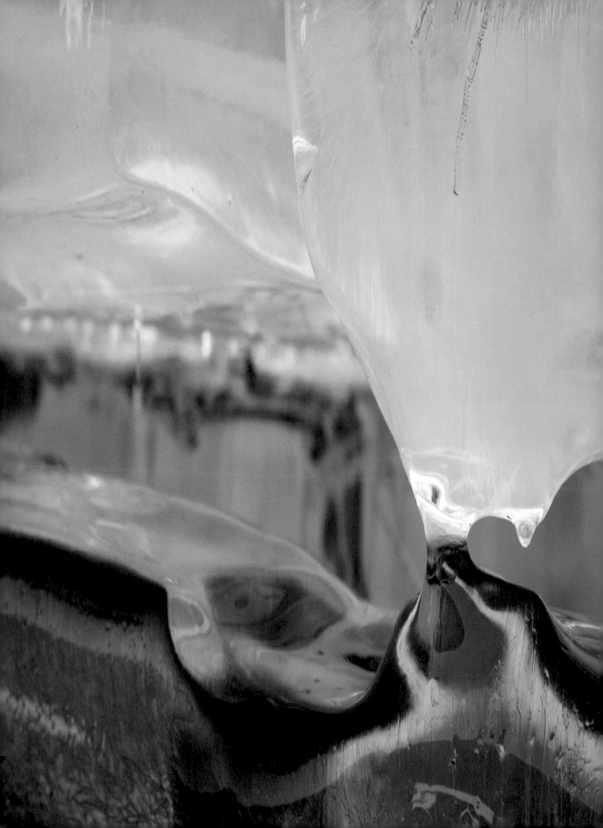

boundary | 分　僭越　化境

冬日乍暖，水的比熱大，水溫慢升慢降。
浸在戶外泳池中，冷水綿密裹著每吋皮
膚，無孔不入。頸部以上陽光溫熱，頸部
以下寒愴凍人，二者之間，有截然不同的
「分」，卻無任何感覺的「隔」存在。空氣
與水，真有界面嗎？有的話，到底在哪？
若無此界面，物的邊緣如何定，形又如何
畫？還是，邊界只存在繪製過程，一個假
的暫存，一旦僭越了物形之後，便消失了
邊界？邊界消失了，好似進入一個非個人
的世界，又好似從中得到無限的啟發，這
是不是化境？

春色無邊

燕飛蝶舞，無邊無際，滿園春色，也遍地殺機。

　　春神來了。園子裡，微風拂動，繁花盛開。可凝神一覷，春光又豈只明媚？明媚裡，盡是殺戮與生機的無限循環。蟲蟻鳥雀，弱肉強食的食物鏈細噬聲響，殘花糜爛春泥的腐朽氣味，甚至葉綠素攫取陽光轉換無色之氧……如花粉般，密密擴散一片生死無涯的感官世界。

　　我常想，昆蟲住嗎？除了幼時的巢蛹，它們有家嗎？活動地帶有邊陲嗎？特別是在人類馴化的都市。它們纖細的節肢，敏感地隨著風吹草動而牽引，從這葉跳到那葉，從這枝騰向那枝，嫩葉枝椏之間，閃靈飄忽的片刻，又何嘗不是綠影掩遮的棲居（habitat）？這棲居之「遮」，與亞當夏娃同被逐出伊甸園時，僅以無花果葉蓋住下體的「遮」不同，是攸關存亡的。

　　人的居所呢？沒了天敵環伺，是不是只要遮得巧，就好過活？

　　遮，比「圍」簡單一點。借景而遮，不全面包庇，僅用局部，便遮住重點。譬似綠樹，亦極好的遮蔽所在，既是依存，更是住宅與都會間，最理想的氛圍過渡。

　　位在吳興街的「書宅」，就是一間以「戶外」遮住「室內」的屋子。

書　葉　載小屋

　　一對愛書的couple，在信義區山邊買下一間老公寓三樓，與公園為鄰。顧不得30年的斑駁瘡痍，只為陽台幾乎觸手可及的滿目蔥籠，希望過著閱讀寫作為主，每個角落都能看到書的生活。

　　著手設計前，來自紐約的男主人給了信，用打字機一字字敲出對於未來空間的想像：

　　書房是家的核心所在，蒐集重量，象徵生命的燈塔。
　　視野裡，是公園的自然，居所聲音、顏色和空氣的源起。聲音：蟬腹共鳴，襲來成歌。顏色：光線中，未光合的葉綠素。空氣：依氣壓梯度而生的對流。
　　白晝，家是孕育思考的溫室。顏色由外，通透室內。陽台吐納化氣，紓解筋

骨。前庭平靜專注。書房閱讀,守護著書。廚房充飢煮食。

夜裡,家蛻成燈塔,知識光采,灼然生輝。

書房非僅藏書,更展示裝幀,界定室內視線韻律。

購屋非將建築據為己有,而是空間重新易主。

我讀了。怎麼看,都只有徹底拆除,騰空室內,方能抓住那份靜中求動、恁陽光空氣川流而過的新鮮能量。於是,在老屋的皮層之下,以清水模及水泥粉光交互「遮出」一座新的內殼,隔絕壁癌,不再油漆粉飾。這寓所,須以書為主,但書房若兀成一室,會絆住整室的流暢。於是,書房的概念順勢解構為書架、唱片架及書桌,讓書架不僅結合牆,也遮去牆,一種「無牆」的感覺隱然浮現,僅留下書與樹,交織圍蔽,載入風景。

至此,書宅幾是一綠蔭中的空框,多一根欄杆,就破了這窗景;多一席掛簾,都壞了這乾淨。

晴　空　放大樹

老屋的更動,始於秋冬,成於暮春。入住後,在書頁翻飛與木葉瑟動的變化之中,屋主來了信:

物換星移,惟有此『空』不滅。(… What amonts to more than that removed is the emptiness that stays.)

因為空,樹更近了。隨著葉綠素的浮顯,傍晚的樹梢、深夜的樹梢,與黎明前的樹梢,都非純然相同的樹梢。我想起,義大利導演安東尼奧尼的電影:一攝影師,順手拍下公園一對男女親密調情。回暗房沖洗,一看…赫然間,樹叢槍影現形。片名是「Blow-Up」,為攝影術「放大」之意,中文譯作「春光乍現」,亟妙:鏡頭畫面放大,反而茫若迷霧,越深入內在,越不著邊際。窗外,你看到的是綠蔭嗎?還是飽含水分的葉子?或其實,當是昨夜落下的雨……

不過,公園這麼綠,這麼近,書宅都光了,不依偎著,還想什麼?

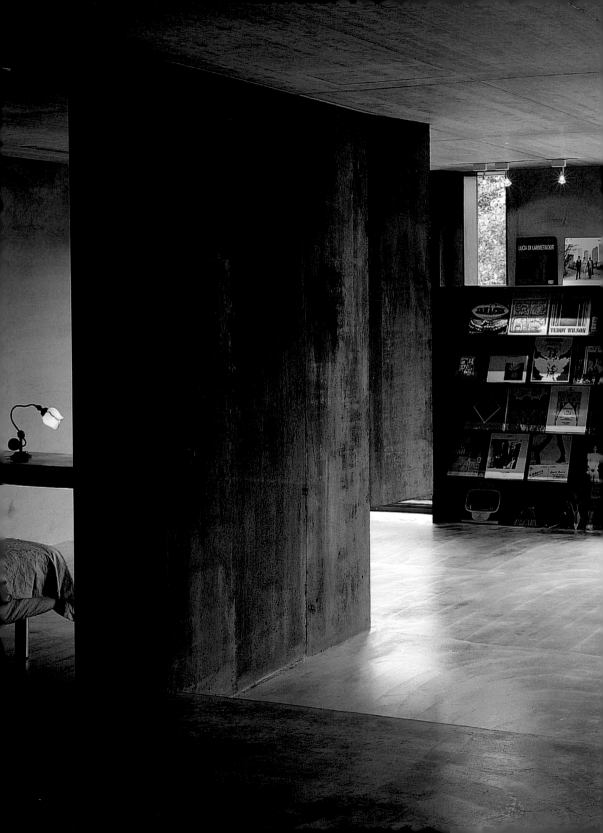

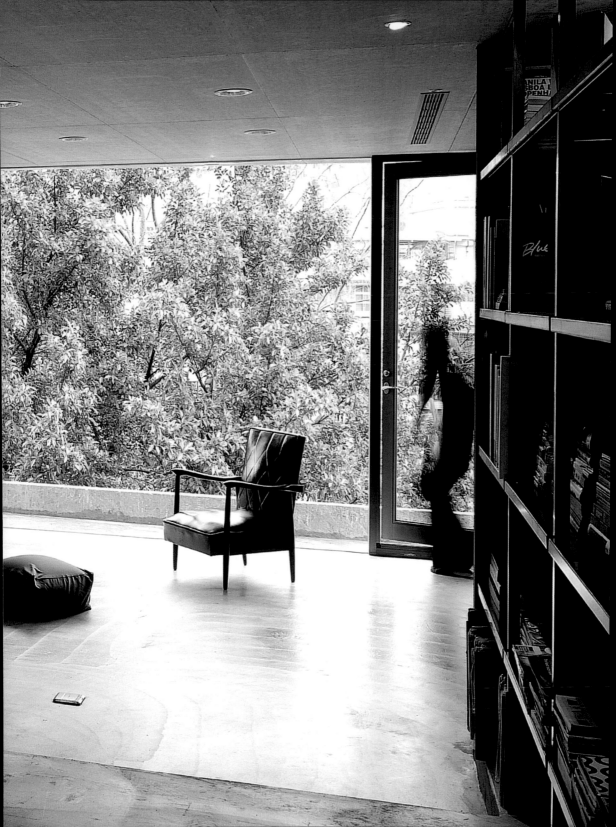

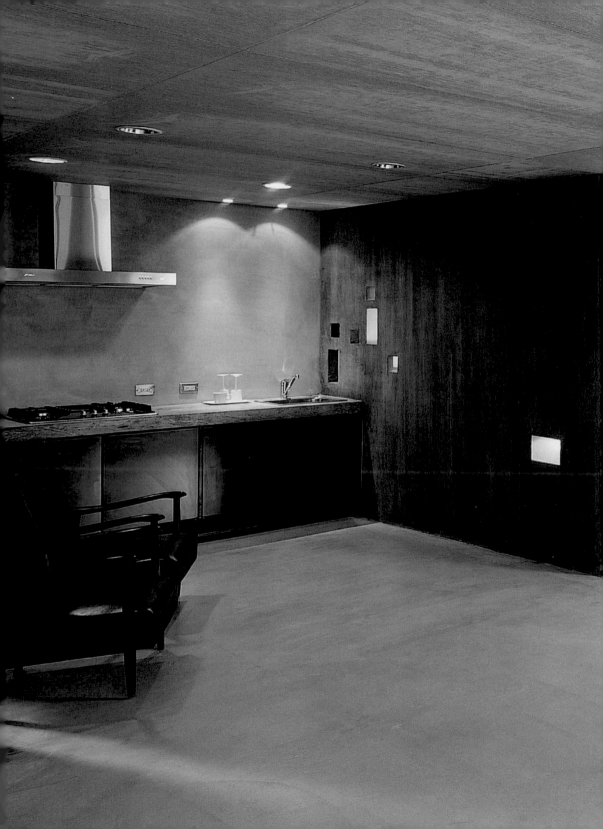

書房 House Of Books (2008)

藉由水泥板、水泥粉光、水泥澆灌融入舊結構，改善了壁癌，亦將書房分解為書架、唱片架及書桌，與起居結合，形塑觀讀聆賞的多樣情境。重闢的三面採光，勾勒了藏書的細部，與公園俱在。

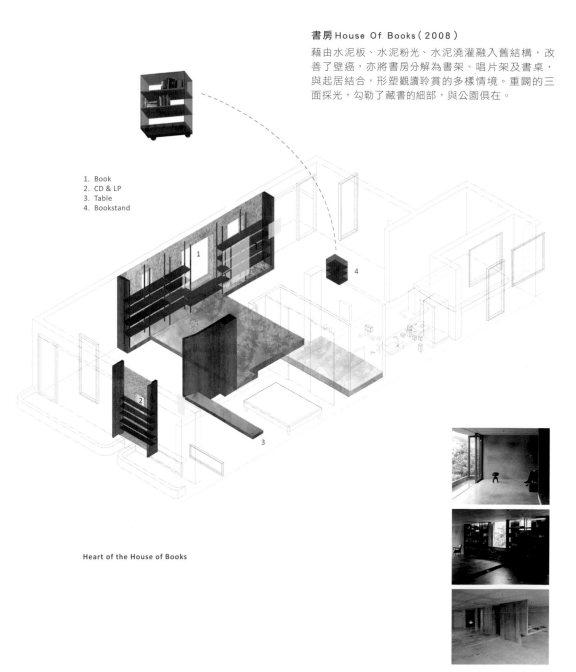

1. Book
2. CD & LP
3. Table
4. Bookstand

Heart of the House of Books

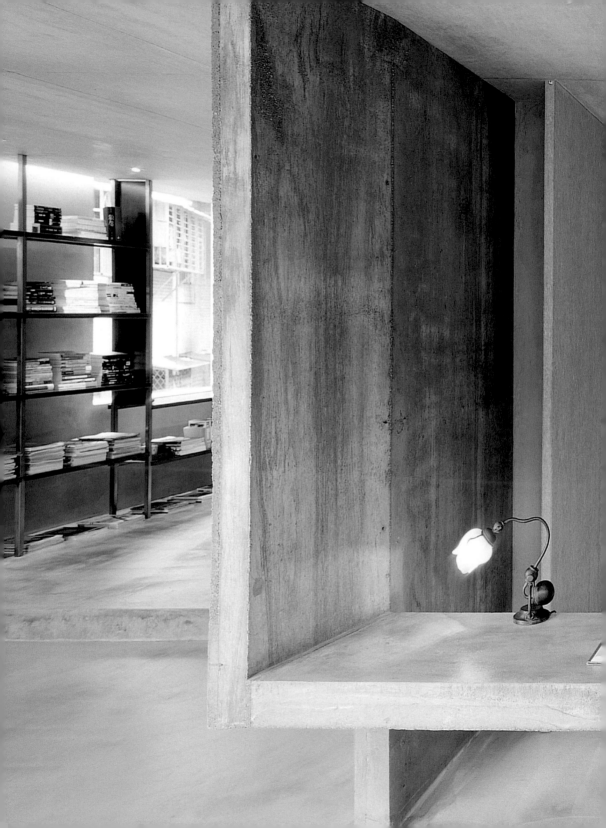

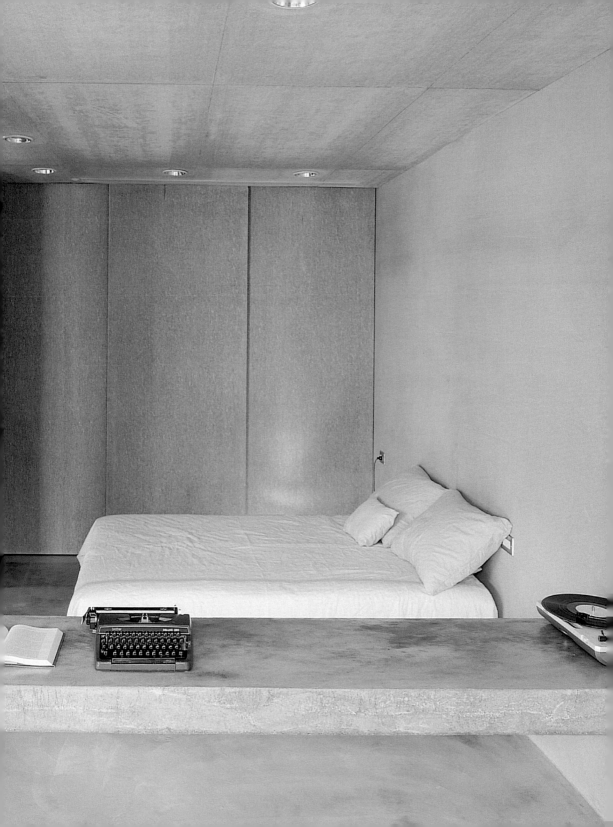

木柵宅 2009

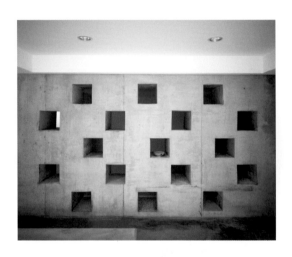

小家庭，是社會最基礎微小的獨立單元，也是孕育整體發展的豐饒泉源。這樣的結構，應能包容更多的機會與可能，比如，不同型態與材料的新界定。

木柵宅為老公寓頂樓翻新。外牆新置了大型落地玻璃，將自建物突出的陽台彌平，不做任何增建。平貼的立面，使得建物不再聲張揚厲，轉而蟄伏於都市頂樓，捕捉對街的綠丘，光線蟲鳴進駐，延伸了客廳景深，突顯季節交替的適在，也灌溉了生命滋長的養分。

臨窗的起居空間，現場澆灌了一座Z字型水泥長桌，自流理台延伸，結合烤箱設備、容收洗衣機等生活器具，也收納女主人在家工作使用的事務機、電腦線路。生活圍繞著這座長桌而自在開展，靠在桌邊，可以烹煮、上網、讀寫及用餐，家事與工作同步料理，猶可照看小孩。

然而，居家與工作的邊界，乃是水泥設下了篤定，空間的從容與彈性方才顯現。除了長桌，和室結合小臥房，搭配染白木地板，預留了一對雙胞胎成長的空間，像細胞自然的分裂，日後可延伸為兩間相等的臥室。此外，尚在兩根柱間，淋出一簾水泥書牆，這堵牆，鏤空了17個深60公分的方洞，分界出全室的開放與私密，兩邊皆可收放書籍。此刻，牆，便不只是一堵牆，水泥的堅實，給了家人最有趣的互動時光。

柱間灌注了17個深60cm的水泥方洞，兩面均可裝
書；Z型的水泥長桌結合烤箱及洗衣機等用具，融合
烹煮、工作、讀寫及用餐。

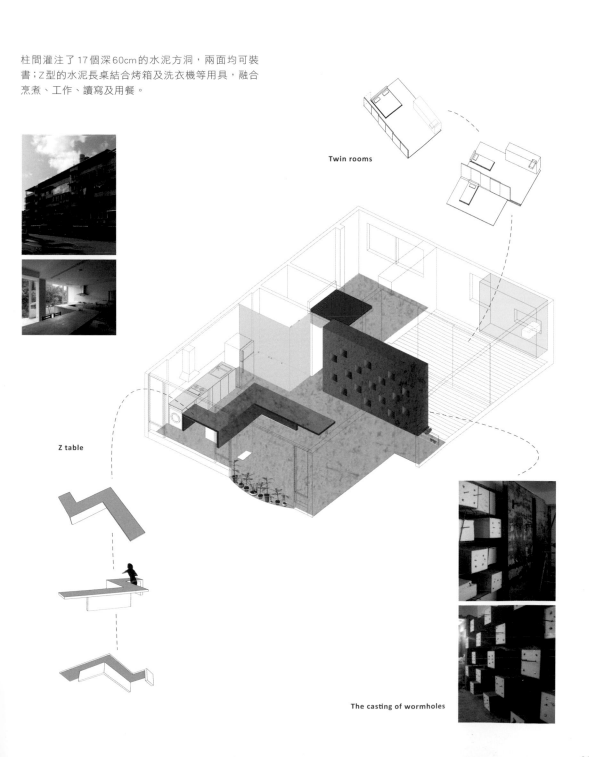

Twin rooms

Z table

The casting of wormholes

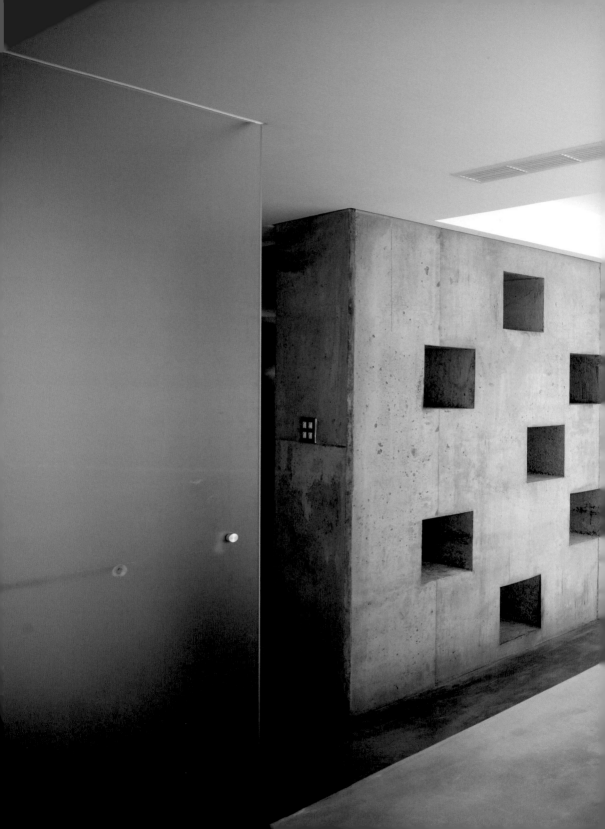

相信音樂 2009

　　音樂，是飄浮在空中的種子，市場，則是瀰漫在其中的空氣；溝通兩者的音樂公司，合該是一座萌芽的基地，使之蓊鬱成林的島嶼。五月天所在的相信音樂（B'ING MUSIC），位於民生社區老公寓一樓，便是這樣一座充滿生機的島嶼。

　　民生社區臨近松山機場，為七零年代依聯合國標準所規劃的社區，樓高與街道比例和諧，步道綠樹成蔭，相信音樂公司即是這片綠海之中，隆升而起的一座音樂浮島。出挑的圓洞露台，脫開泥土浮於草地之上，預留花粉種子生長的空間，給予種子萌生發芽的機會；再以金露花植栽軟化邊界，捕捉鄰里間特有的幽靜氣質，融入這片民生綠海裡。

　　建物是島，室內亦是群島相連。公司執行長嚮往堅固的長桌，這唯有利用水泥灌注方可成就。因之辦公室捨棄常用的系統傢俱，澆灌了七座大小相異、預埋網路的水泥桌，成為一座座穩固之島。桌子穩了，於是notebook盡可在桌面任意更換移動，滑輪椅盡可在桌間隨意穿梭，經紀、企劃及宣傳人員盡可在群島間游走登陸，創造更多凝結「五線譜」與流動「音符」的相遇生機。

　　有定，才可動；有靜，才有動；底定了，方有動身的自由與餘裕。水泥桌的永固堅硬，使無形音樂的產程，彷彿有了錨定，體現音樂公司所提供的穩固性；而露台與戶外的虛輕空浮，則是期許世間裡的音樂種子，都能在島嶼邊上擁有出芽冒頭的契機。音樂公司，合該是一座音樂萌芽的島，生機盎然的穩固之島。

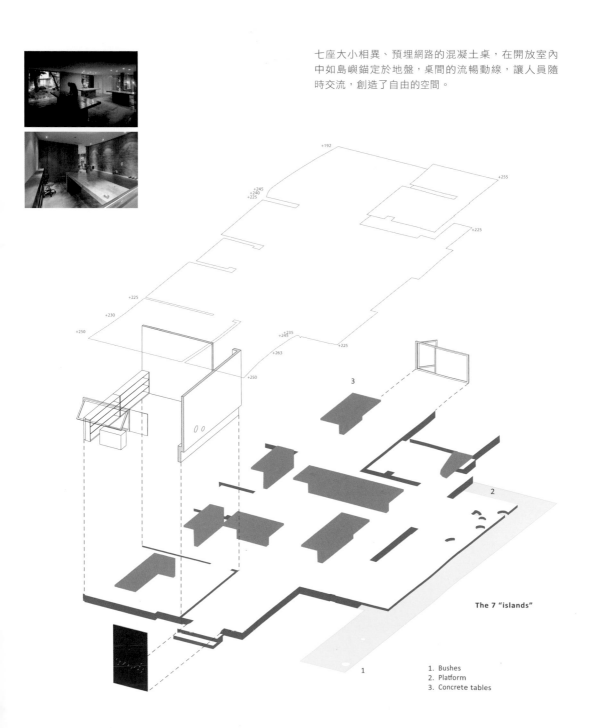

七座大小相異、預埋網路的混凝土桌,在開放室內中如島嶼錨定於地盤,桌間的流暢動線,讓人員隨時交流,創造了自由的空間。

The 7 "islands"

1. Bushes
2. Platform
3. Concrete tables

巴格達 （Baghdad）恪守著晶瑩純粹，是一座肥沃半月灣上的泡泡之城。慕名而來的旅人，很快地入境隨俗，拿起玻璃管，就這麼以口吹氣，看著泡泡成形。莫名的情緒，是泡泡最大的成分；越背離事實、越子虛烏有的謠言，吹出的泡泡就越目眩神迷。鑲嵌繁瑣的鑰匙孔渴望花言巧語，顯赫雕琢的柱廊亟需昧著良知；高聳的洋蔥圓頂，則需要憤怒累積的偏見；輝煌的穹窿，只有恐懼渲染的邪惡才足以吹出；完美比例的圓盤塔尖，也唯有狂妄傲慢，才得以一氣呵成。一座金光燦爛、內外剔透的圓形宮殿，即使眾人不分晝夜，也要吹上千日。可要是有人不小心吹了一句真話，泡泡便會瞬間破滅消失。縱使幻滅隨時，旅人還是極愛花上生命裡的一段時間，待在巴格達，只為了泡泡越吹越大，離地越高，然後住在裡面。他們相信唯有泡泡塔頂的折射與扭曲，才能脫離地上的真實。旅人只看到漂浮的巴格達。鏗鏘掉落的真話，則貼著地表，以幾乎看不見的游絲勉強繫著泡泡，就怕它散去了。

reflection │ 光　映射　沉思

人的尺，量長度；房子的尺，量的是時
間。有了光，鏡子便是房子的尺，刻量
著光的每一瞬間；清晨，黃昏，暗夜，屋
裡一切鉅細靡遺的變化，就算悄聲無語，
鏡子都知道。如果，鏡面醞釀著光的成
像，那麼面上多變的映射，亦回應了內在
深度與外在環境的互動，集時間的化景於
一身。光線一到，飛鳥投在鏡中的虛像，
像真的現實，衝了過來。然而，鏡子未
動，虛像未動，動的只是每一刻的飛鳥。
兒時，我笑，鏡中的我也笑；此刻，我沉
思，鏡中人緘默。

浮 光 掠 影

影不徙,光無常,不能以一瞬,實在而若亡。

有了光,浮世如繪。

我愛寫實畫,尤其愛浮世繪(Genre paintings)。17世紀歐陸畫壇開始嚮往知識,懂得寫實、想像,讓畫面擺脫了神話和文學。彼時的畫家不再為宮廷、不再為宗教,他們走向庶民,畫小販、畫妓女、畫賭徒……而畫布上的光,亦不再是聖壇前不可侵犯的神性光芒,燭焰微光裡,市井細節已鉅細靡遺,眾生芸芸的品味窗口亦隨之而開。自此,光線終於落入凡間,照拂了俗世百態的豐饒時光。

三百多年過去,城市如吸磁般日趨飽和,不同時期、不同理想的公寓大廈櫛比鱗次,擁擠相望,景觀尷尬。臺北人口稠密,難有空間體會神殿式的聖靈之光,加上人們據佔遷移,逕自修改他原先的建築樣貌,得了隱私卻關入密閉,室內僅剩羸弱的狹光相伴,步步自封下,都市生活的演化與建築師紙上的概念漸行漸遠。若以宏觀的建築情境所探索的鄰里和諧及化解

孤立為思考脈絡,那麼室內外景觀的合一不就是藍圖首要嗎?除了反求諸己,解放室內之外,作為設計空間的我人,還能幫屋主的期待做些甚麼?視野所及紊亂無章的建物外觀,能改嗎?或者,改得完嗎?

化解,不是硬改,而在軟化,意在將住居遁於無形。即若斗室,亦得透過光影佈局消融外在紛擾,活靈起居空間,方能大隱於市,即使屋外熙攘塵囂,也能靜看浮世如夢。

光漂浮,無遠弗屆

位於臨沂街的 Wen 宅,是座典型的臺北老公寓。女主人畫畫,養了幾隻貓,希望近 30 坪空間的一半,是間靜謐卻不封閉的畫室。為了引入北向恆定的光源,也為了使幽邃的室內亮一點,便將原規畫成小家庭需求的三房兩廳隔牆全數拆除,長久鬱積的壓迫感,亦而煙消雲散。內部重新灌以水泥櫃體,圍出私領域;對外則取最簡淨、卻也最難的施作方式,以近乎全

透明的一片落地大窗作為立面，完整框畫出城市的一隅。以玻璃為隔，即是形塑一層微妙的障礙，這障礙在無法被踰越的同時，提供了與對巷彼此均質、雙向的視野透視。「對面」與「這面」，因穿透感而等了值，共同歸附「畫框」中，臻於平等。日夜晨昏，無遠弗屆，立了玻璃，雖是隔而不分，卻也隔岸自在了。

為了動線轉角順暢，也照顧貓咪們嬉耍追逐時的安全，Wen宅的內部配置，藉著兩道纖細的弧形玻璃圈鏤出畫室與廚房，明亮通透，像兩個飄浮的泡泡。玻璃曲面的上緣，同時挖切了開口，嵌入不鏽鋼平台；除了利於物理環境的空氣對流，也讓顏料、松節油、亞麻仁油的氣味有了呼吸的出口。懸浮的窗洞，存而若亡，亦自虛無中生出一方植栽靜置的角落。

迷離了光，世界萬千

透過畫室凝視對街，可感到陽台、鐵窗、馬賽克等巷弄的遠近物象，從立面中漂浮出來，蛻成一片片變調的色彩，隨日影更迭，在玻璃中拼貼成一幅「新的寫真」，生動十分，像極了蒙太奇的窗花。恰如塞尚所言：「色豐富時，形亦豐滿。」

日光從陽台進入後，穿越，折射，隱隱反射，再穿越……層次交錯，油然生成曲度不一的新介面。流光在玻璃、金屬之間窸窣穿梭，時而疊映戶外天光，宛若一口帶著迷濛的小小天井，無聲漫掩在綴著綠葉的泡泡上。

泡泡輕，泡泡薄，泡泡透明，隔著玻璃泡泡，高樓窄巷鐵窗欄杆，都隨著泡泡上的光影碎化，像鏡中花，水底月，夢幻、盪漾著室內。

「吹　我們吹呀吹　吹了一個愛的泡泡　然後住在裡面……」

原來，娃娃唱的，是真的。

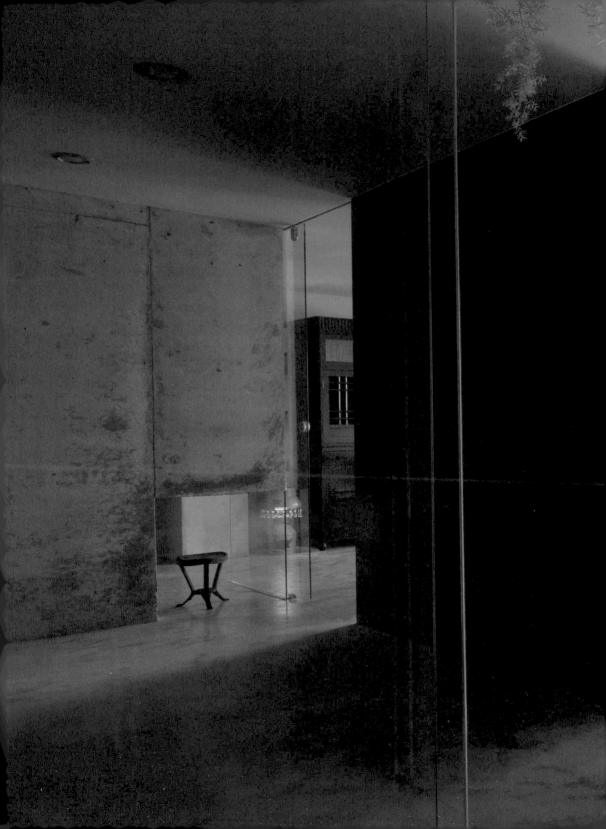

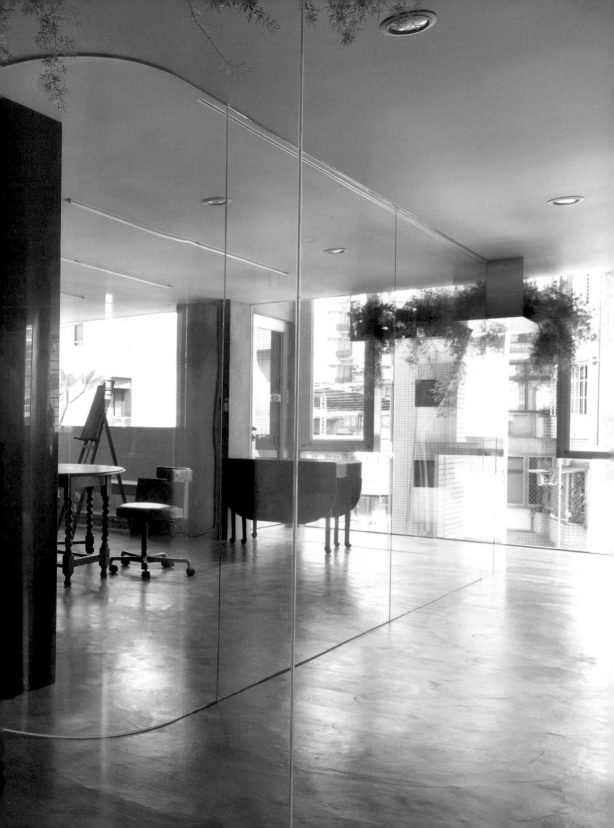

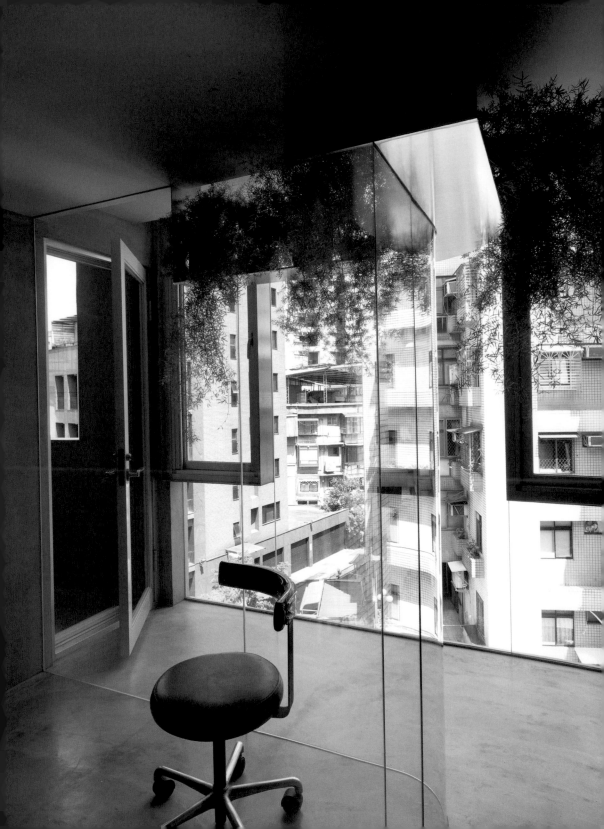

翁宅 Bubble house（2005）

有了穿透的玻璃外牆，「對面」與「這面」，共同歸
附「畫框」中。流光疊映，宛若一口小天井。主區分
為：休憩區與工作區，光線在兩個「泡泡」間輕盈穿
越，折射，隱隱反射，再穿越……

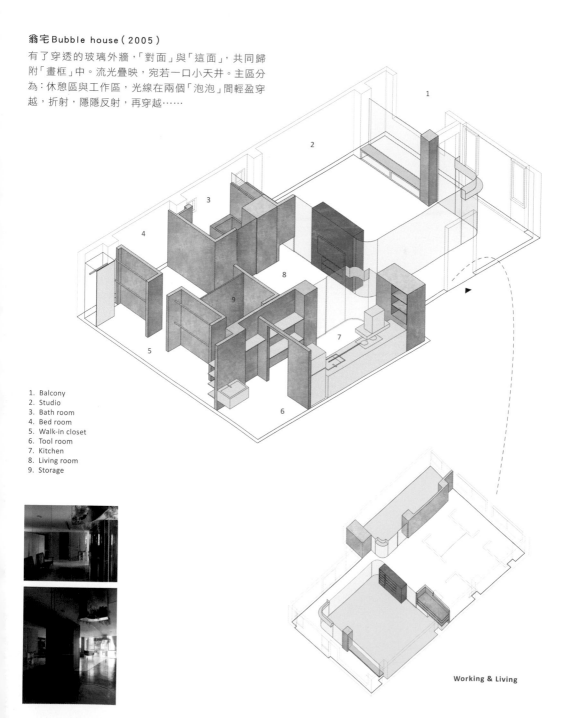

1. Balcony
2. Studio
3. Bath room
4. Bed room
5. Walk-in closet
6. Tool room
7. Kitchen
8. Living room
9. Storage

Working & Living

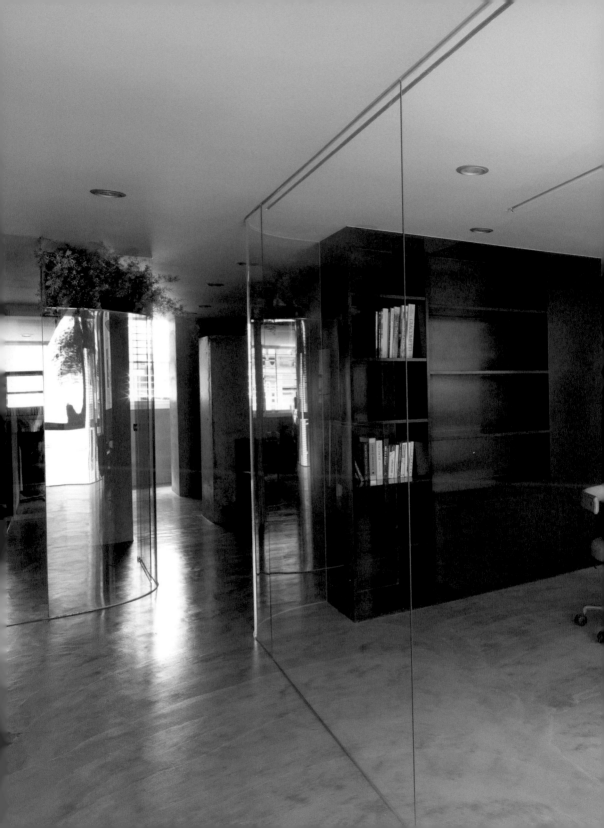

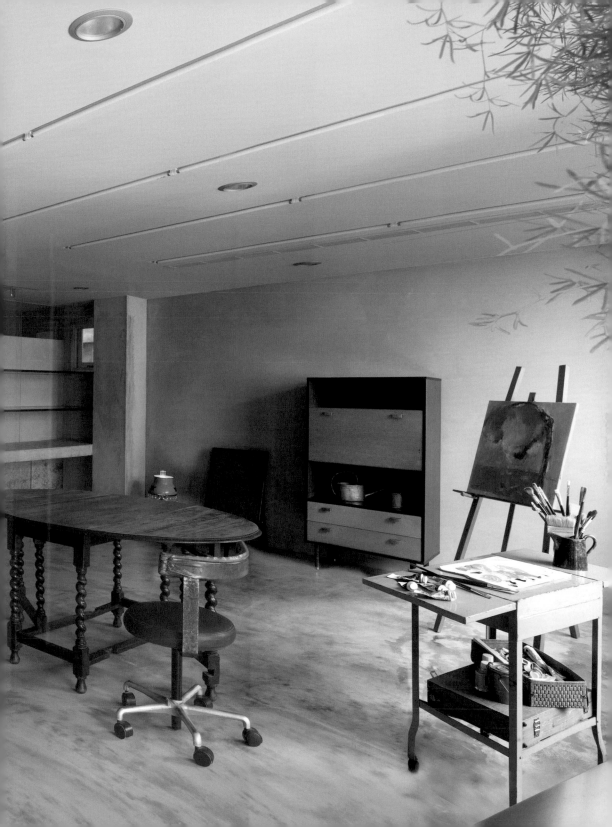

祥雲宅 2016

　　居於城中，享其便利也渴望一片風景，為了欣賞繁華，或者暫離塵囂也好，在此盼望之下遂生「景觀宅」。開窗就是101，面對萬頃樹海⋯⋯房地產廣宣文案常在捏塑進住的美好想像，似也能提高房產的價值，若暫將兩個極端放下，現實的來看，景觀能為生活帶來什麼。

　　一位年輕屋主在人生的轉變點，買下山腰邊間景觀宅，作為生活的分水嶺，也想試探各種情境的可能性。初衷所希冀的「極簡」，在設計及施工過程中竟也孕生了諸多新念，「變」是人之常情，而奇妙在於，歷經了「可變」之後，又漸漸回歸水泥的單純篤定，像生命之旅，像越過山丘。

　　最大限度地發揮窗外景觀，大概是始終的共識。難得好風景，自然是要大片玻璃，地勢加樓高又是迎風面，克服了風切風壓的種種現實條件後，換得無框的玻璃牆，連手把和五金，都彷如浮在空氣中，唯光線折射，倒影玻璃其上，才能發覺有隔。玻璃的隔而不分，常讓邊界感變得曖昧，空間在實境之外，更延伸了光影疊映的魔幻世界。

　　定案之際，空間中央灌注了水泥牆，形塑出回型的動線，裡側成了視聽室，開了洞孔，是投影機的藏身處，也為暗室投了光。透過開口，光影映於水泥牆面，對照外側，宛如蜃樓海市。玻璃與水泥，輕透與厚實，究竟，誰重，又誰輕？

灌注的牆面創造了迴繞的動線，外在景觀則藉玻
璃引領入室；裡外光線之消長，疊合在玻璃面上，
邊界似存在又模糊。

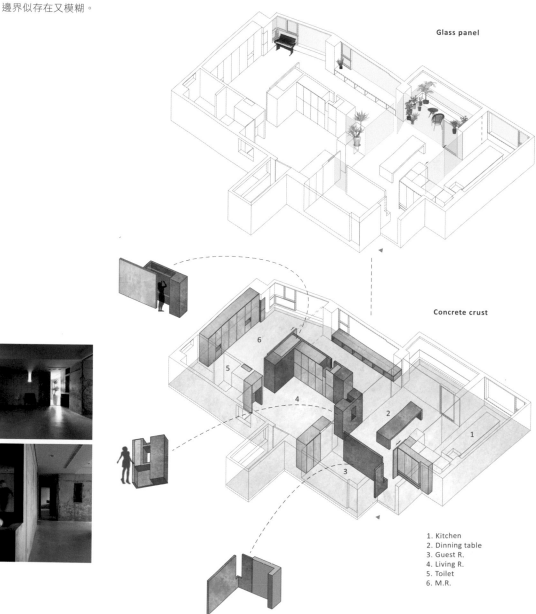

Glass panel

Concrete crust

1. Kitchen
2. Dinning table
3. Guest R.
4. Living R.
5. Toilet
6. M.R.

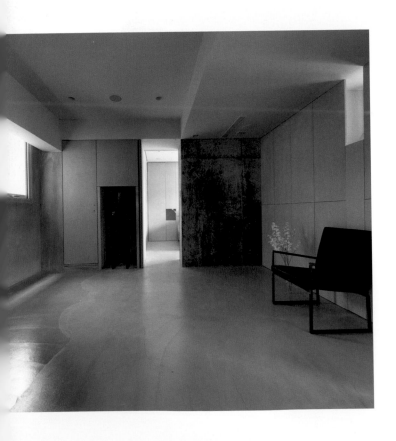

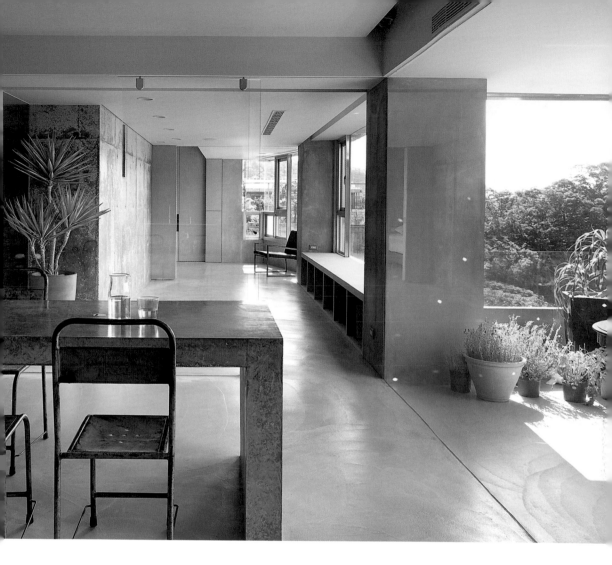

心靈花園 2010

一張椅子，承載身體之外，亦可揭開空間潛藏的個性，大幅改變空間的性格。

Office 301是一個兩代傳承的公司，為了讓它能與時俱在，新空間須建立的，是回應這電腦時代最劇之變，亦即行動（action）的方式。虛擬世界裡，實體建築的銅牆鐵壁形同烏有；因而，設計浮出的想像，是「不移動（move）的變動（mobile）」；能及於此，神通四海，志馳八方，不過一席之地。

也基於變動，配置捨棄了傳統的主從依附，完全開放。我放了四座Libeskind的不鏽鋼椅，作為工作單元；它雕塑感很強，搭在一起，彼此卻又產生極微妙的依附感。穿梭其間，不管從何角度凝視，都傳遞著視覺的危險！危險的切面、危險的轉角、危險的邊緣，在重重危險裏藏匿無形的舒適，事務面積縮到了最小，交流領域放到了最大。椅子既是空間，也是疆界，可移轉角度，討論洽商；亦可沉坐默想，靜謐片刻；分合聚散，自成一幅靜穆如花的地景。

為了不干擾這流動的氛圍，全區桌面、抽屜、層架、花器均為透明，一覽無遺。清透玻璃隔間上，綴點片片攀附蛇木的蕨類，無所不在的綠意小景，懸浮盪漾。空氣，此刻瀰漫無色的海洋，將玻璃、不鏽鋼和綠蕨，托在空中，疊映出現代科技與古老植物交錯的光影，像一座漂浮花園。

椅面的迷濛中，也彷彿有種著魔的力量，將內心的言語透散其上。閉上眼，進入了無垠的漫漫雲端，耳際還響的，不盡是舒伯特靜謐飄忽的冬之旅？

主區置入 4 張 Libeskind 的 Spirit House Chair，可
移轉角度，形塑討論、洽商的風景；或置入邊桌，
打造無線、獨立、機動的辦公單元。

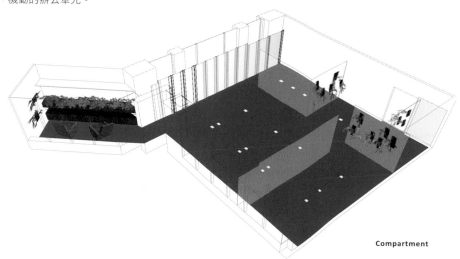

Compartment

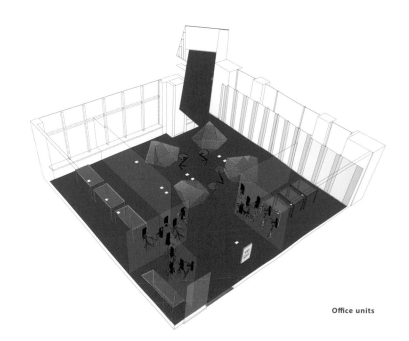

Office units

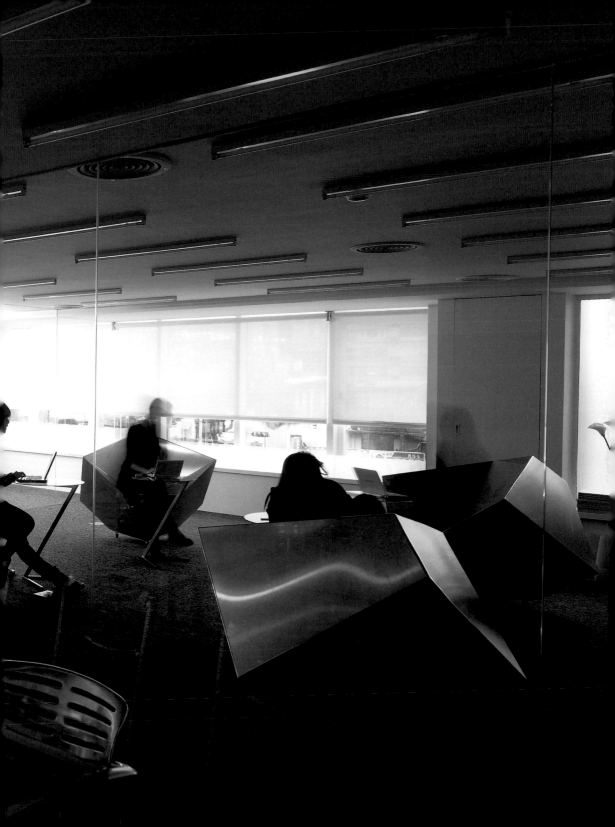

別離了南國，再往國境之南，月光中，你會抵達倒影之城烏布（Ubud）。水氣蒸騰的山丘上，大小水域，蜿蜒相疊。藍色氤氳裡，水面如鏡，天地交融，眼前的，不是一個烏布，而是許多成雙成對的烏布。居民相信烏布只存於靜止的水鏡中，他們喜歡墊起腳尖，小心翼翼地行走於水面銜接的邊緣上，不弄皺水鏡，心生長敬。然而，天上一瞬，水鏡萬變；心念一動，風雲也隨之易色。氣象飄移的莫測，映成倒影萬千；旅人涓滴的思念，也一一對應上天。晴空變幻，水域生靈奔竄；烏雲密布，鏡中山崩地裂；驟雨傾瀉，旅人萬箭穿心。實虛競逐的景象，隨著雨水漣漪盈出，一幕幕迭映，變幻著烏布的形狀，它的美，顛倒了眾生。月色轉濃，星光燦爛，水鏡破漏。旅人縱入水底，直奔皎潔的無垠月宮，留下影形，就這麼起伏水面上，隨波殞落。水鏡靜如長夜，像留其中，磨之不滅。來到烏布，鏡花，水月，天上，人間，怎麼分？

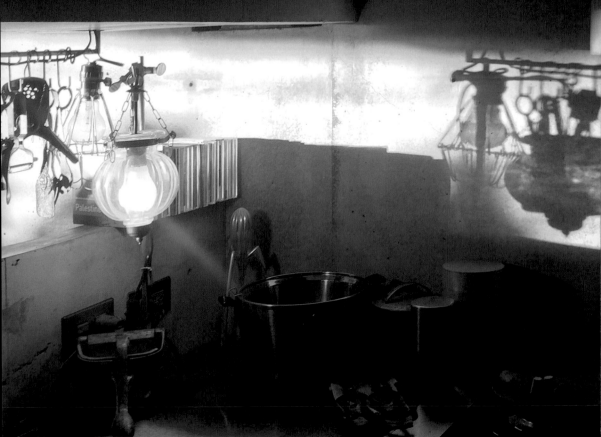

collection | 收　蘊藏　歸于

收，是懷著僥倖，將事物據為己有。開放
廚房收了些食具，粗淨碗盤雜備，異國器
皿點綴。舂香草的錫蘭搗臼、刨起司的鄂
圖曼銼具、舀香茅湯的柬埔寨勺子，各有
拙樸或瑰奇，亦各有對待食物的恰好和道
地。又一只煨肉的老銅鍋，表層金屬幾已
耗盡，應是煎磨日久，露了本質；一把不
再劈藤的爪哇刀，取來剖椰子、削鳳梨，
自工具而蛻，變了命運。廚房成了生活最
注心之處，身世祕密於此相遇、轉化，蘊
藏了動人的能量，覷著用著，歸于日常，
也誕生例外。

水泥叢林

水泥叢林，桀桀作伴，藏我歸處，于我神遊。

天地不仁。

天地無情，本無好壞。自然，像毒蛇猛獸般難以親近，卻又是所有生命形式的搖籃。建築，不斷從自然中模仿、創造馴化（domestication）的空間和機制，得以短暫的與之共存。透過馴化，人類將野生變成拳養，好比狼變成狗、大米變成水稻；又好比劃定居住領域時，屋簷下養豬之處，即「家」之所在。

物換星移，現今，住居在水泥城市裡，馴化的不再是洪荒獸禽，而是在既有的大廈高樓中，鑿掘出一個個空間，外殼裡再做內殼，錨定出安身立命的小天地。「馴化」，也就從征服，轉而成了日常的家務事（domesticity），甚至蛻為「家庭生活」的一種設計。

熱帶野生，點化居家

然而馴化的家 卻是始於不羈的野生。

一趟峇里島旅行，它不馴的綠，點化了我；沒想到，我家庭生活的新起點，是自「叢林」開始。回台後，決定要重新整修住了 25 年的房子時，毫不考慮地讓外推的陽台退回原界線，透過苔、藤、蕨、蘭的栽植，將西曬最強的區域重新「野生」。也在鏤空灌鑄的照明天花，懸了一株株捕蠅草；於厚實圓闊的檜木餐桌，擱上一盆盆鹿角蕨。遮光蔭涼，療目養心之餘，讓花草蔓延入內，綴點了風景。

而這「熱帶感」，竟逐漸影響了室內的空間，潛化了我原有的設計。各株花葉在枝頭，擁簇成小雨林，握得住、搆得著；人過走道，猶且常常要撥開植物，方好通行。生活其間，緩緩悠悠，似如寄寓在盛著綠栽的巨大花器裡。

配置上，優先讓兩間兒童房都能倚著綠影婆娑、採光最足的前陽台，中間僅立玻璃維持「隔而不分」的通透視線，希望孩子能一起茁壯，共享成長。待到真需隱私時，再覆以布簾，區隔獨立。同時，起居空間亦以孩子的閱讀、嬉宕為主，隨其

據占空間的消長，維持最大的彈性與空蕩。幾件過往收藏的桌椅家具，為了貼近地面、舒展人體尺度而截短了腳，隨季節靈活更動，放鬆起居。

水泥隱遁，與時俱在

完工的水泥牆上曾掛了一台電視，幾經思忖，發覺空間會被看電視的軸線所主宰，便做了一幅油畫蓋住，再沒打開過。「捨了電視」的決定，反而給居家一個徹底的解放，也因此，行走坐臥更自在，取食備餐更方便，客廳與水泥的料理台轉而融為一個開放的花園廚房。綠栽自生其景，不復全面觀之，卻能一叢接一叢的看察觸摸；四處擺著不同的當季水果，此一盤，彼一盤，讓家人隨時能摘取，像獸在叢林般快活。

如此之復歸本心，水泥幫了大忙；庇護這座叢林生生不息的，是水泥。它的隱遁，是海涵地負的內在篤定；它的灰，是放恣橫從的外在肌理，映現的，滿是植物的野態。大部分的植物，我叫不出名字，不過觀其葉色，讀其形脈，領略出植物與陽光的親密關係，物理人情，殊途同歸。尤其性喜通風濕潮的蕨類群，要如何捕捉陽光？要多近窗口？挪移定位之際，室內逕成一座光陰棲身的容器。

一室綠物，與人相近，浸潤久了，我的話，也越來越少了。植物不語，卻蘊藏著生生之能，其野發的濃郁、燦爛，讓人體悟到：生命不必多言，也安然滋長。

水泥氛圍的家異常靜謐，讓我可以從容休息，坐下來，待上一段生命的時光。靜觀它一隅一隅被植物據占，竟也漫著死生的依依眷戀。最後，這般豐饒美麗，是水泥馴化了植物，還是植物野放了水泥？

昨日叢林，始於種子；明日叢林，蔓自民宅。

再見了，水泥叢林。

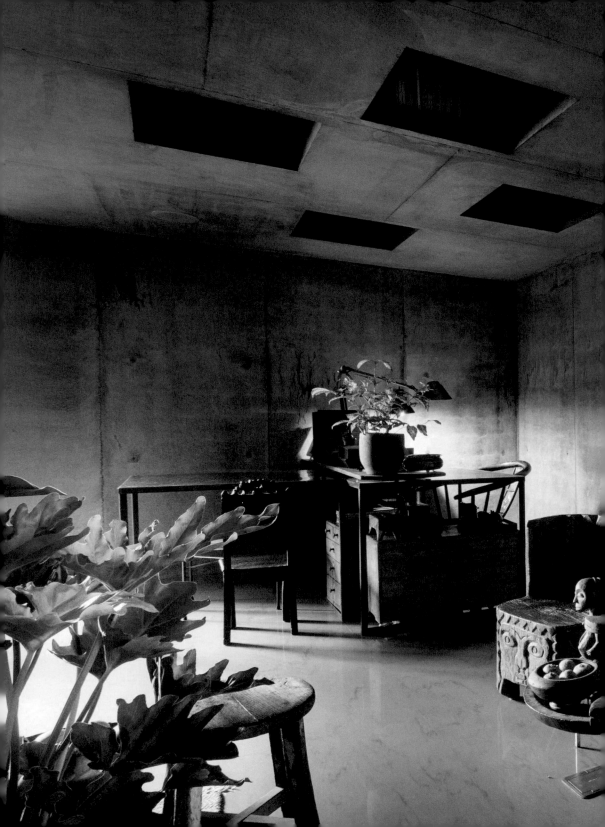

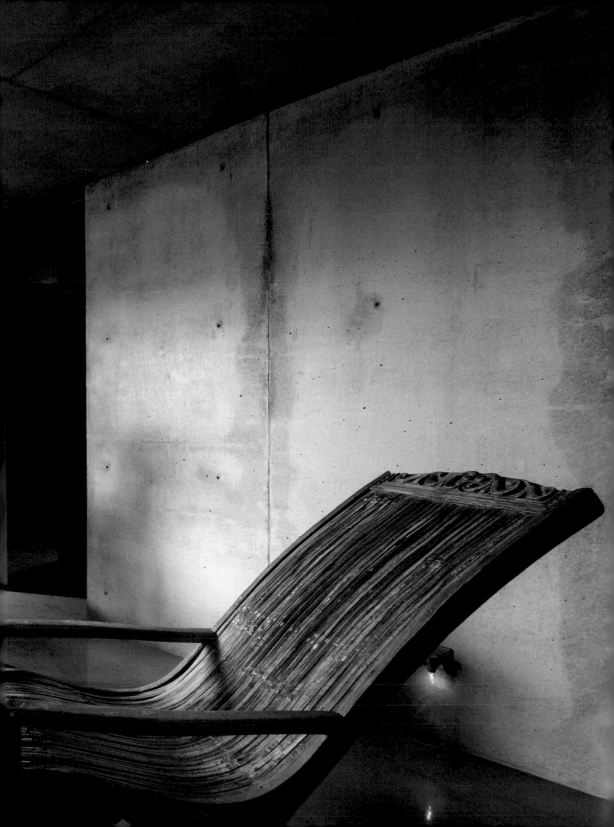

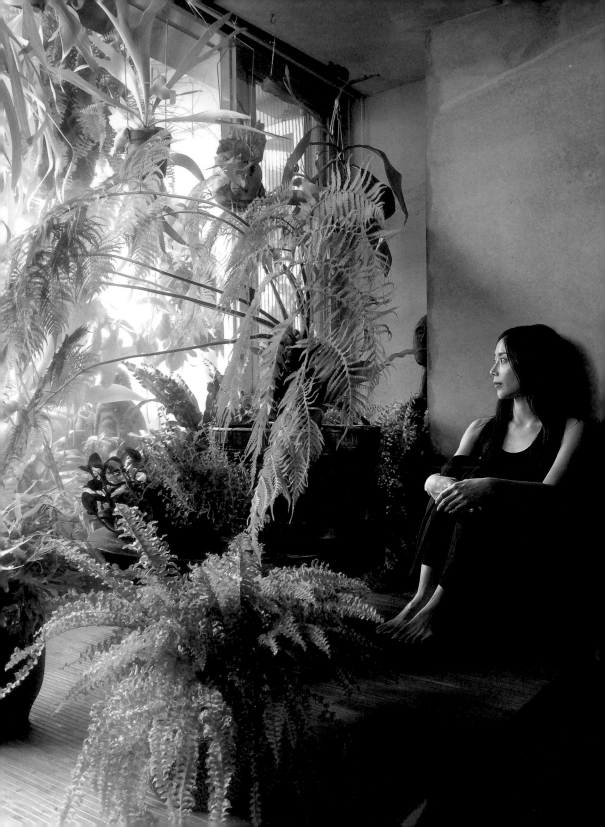

自宅 Hao's House（2013）

全室皆為R.C現場灌鑄。天花板則分為二，一是水泥粉光；一是鋼筋懸吊的清水混凝土，在原始樓板至樑底鏤空了6個開洞，嵌了燈具、垂掛植栽，擱放了書籍及各類器皿，以為蒐藏。

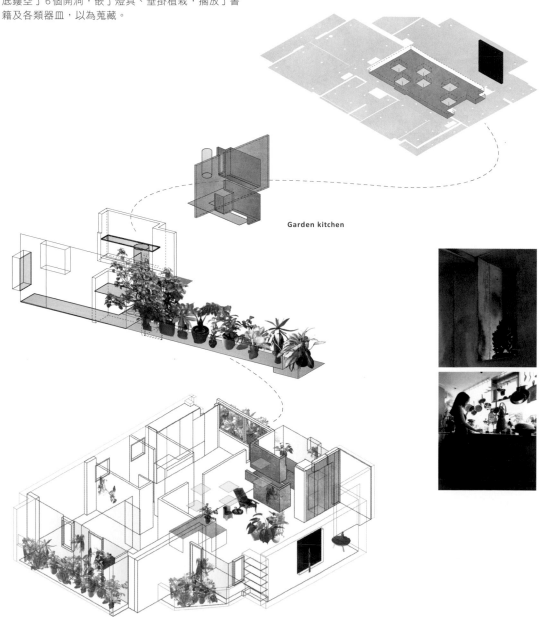

Garden kitchen

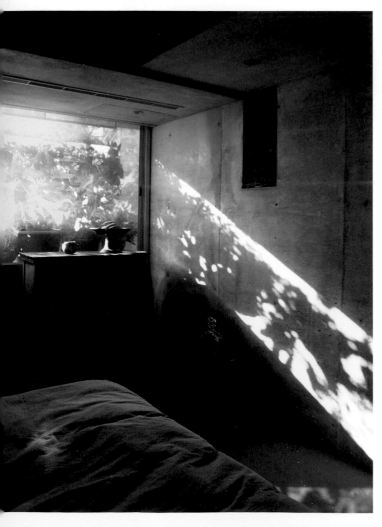

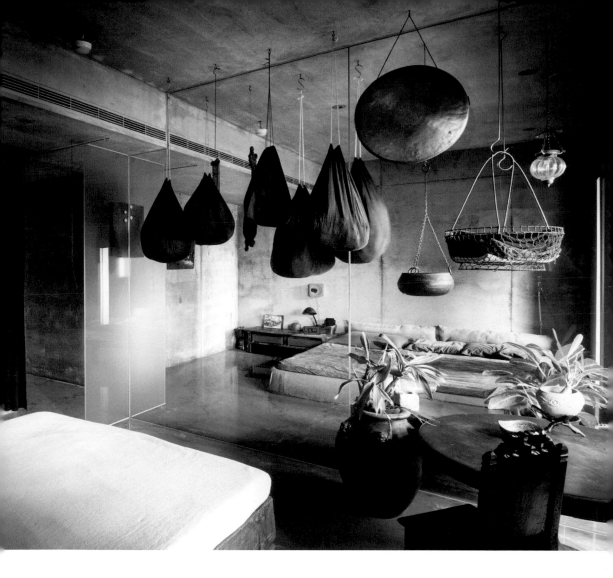

Let it be

時間變化，形變幻。

時間變化，也是人的變化。三年前動手整修自宅，設計者與業主似是同一人，實則又不是。站在這個「己身所從出，也是從己身所出」的分水嶺上，我似乎明白，此時的家，該是以兩個步入青春期的男孩為中心的空間，於是我敞開每個角落，靜待他們的成長。在這條演化的路上，他倆終將獨立，當下的我們，一起形塑家的概念，一起生活，一起圓滿它。既需純然看待孩子的「物性」，助其發揮天賦本能，又要能不將「我」加諸於他們之上，生出累贅。

有我，也無我。設計空間，不也是嗎？

小時候，父親的唱盤收藏甚多，披頭四的〈Let it be〉是讓我印象最深刻的一首。少年時對歌名的意境懵懂，父親曾問我會怎麼譯成中文，心想不外是「讓它去」、「隨它去」或「順其自然」。大學時，父親突然辭世，不知何人送來一張神秘的卷軸，寫了：「時間總會過去的」，署著父親的名。多年後，才恍然大悟，原來，這七個字，是他給我的答案。

「Let it be」，成了我一生的課題，一個消解矛盾歧異的中心思想，一個嘗試參透大千世界的蹊徑。爾後選擇以建築做為一生的追尋，從建築的視角看這個「it」，不就是人事物的本質？明白人的情性、材料的物性，與時間共處，不與之抗衡，泰然自若，回到萬物本身（itself），任其野生，讓「它」發揮到淋漓盡致，讓空間存在，自己說話，讓人行走坐臥，

安住身心。

　　簡單，卻不易做到；放下，卻不是放手。

　　水泥，留下了人們渴望的影形。它只能清水模般地光潔，還是終究也反映出了凝結的真實？骨料的成分，水的多寡，模的材質與狀態，灌入模具中的時機，即使每一個節點都精確，也無法百分之百掌握，大氣壓力、濕度溫度、澆灌者當下的意識覺知……眾多隱而不顯的因素，讓結果跳脫控制，物性得以發揮理性所不能詮釋的撼人力量。

　　「物」散發的氣息，讓空間的完成，不在設計之手，卻在物本身。

　　譬似「風吹花落」，直觀之下，花隨風落，彼此互存著因果；然而，「風定花猶落」，卻更接近物的本質，就算風停止，花枯萎了便會落下。它是現象，也是真相。我喜歡這份靜中有動，看著時間流過畫面，萬事終歸沉寂，像水泥的蛻變，是逝去，也是成形。

　　任何空間都有生命，都會隨著時間凋零，在生老病死的旅程中，展露本質的面目。所以，儘量讓每種材料在設計裡，適切地詮釋它該有的角色，使其與時俱在，擁有自己的性靈和尊嚴。多年來，我是如此信仰著，關於建築，關於愛。

　　時間總會過去，一代接一代，一物換一物，恆轉如瀑布。

附錄
模型灌鑄與攝影

模型灌鑄　吳佳芬｜P36
曾映荃｜P52、P68、P176
馮詩婷｜P52、P176
謝宜錦｜P68、P108、P240
李金妮｜P88
陳薇安｜P97
張瑞涵｜P97
羅孟竹｜P128、P200
本晴設計｜P128、P152、P200
翁祥育｜P220
許善臻｜P240

攝影

Edward Tsai｜P30、P31、P74、P77、P78
本晴設計｜P36、P52、P66、P67、P68、P70、P88、P90、P97、P104、108、P110、
P116、P128、P130、P152、P154、P160、P176、P200、P220、P240
石頭｜P28
江德範｜P148
李國民｜P1、P16、P20、P22、P24、P26、P42、P44、P46、P48、P50、P51、P54、
P64、P80、P82、P84、P86、P87、P114、P118、P119、P122、P126、
P134、P136、P138、P139、P140、P142、P143、P144、P146、P147、
P158、P159、P163、P164、P166、P167、P168、P171、P188、P190、
P192、P194、P196、P198、P206、P208、P210、P212、P214、P216、
P218、P236、P238、P246、P251
李國偉｜P58、P60、P62、P150、P151
吳啟民｜P182、P183、P184、P186、P226、P228、P230、P232、P234、P235、P248
林憲政｜P120
陳福鑫｜P94、P95、P98、P99、P100、P102、P103、P106、P107、P162、P170、
P172、P174、P175
連浩延｜P32、P34（MINA）、P35、P38、P61（手繪）、P96（手繪）、P124、P178、
P202（實踐大學建築系工作營）、P222、P242、P250

感謝本晴的業主，感謝安郁茜、官政能、謝大力、羅彥璽，謝謝宏駿、尊堯，以及宜倩、
培瑜和羽惠的耐心。

獻給母親和家人

國家圖書館出版品預行編目 (CIP) 資料

舉重若輕：水泥蛻變的空間，連浩延的思考與
實作 / 連浩延著. －－初版－－臺北市；
麥浩斯出版；
家庭傳媒城邦分公司發行，2016.12
面；　公分－－（Master class；2）
ISBN 978-986-408-226-1（平裝）
1. 空間設計 2. 個案研究
967　　　　　　　　　　　1105021210

Master Class 02

舉重若輕
水泥蛻變的空間，連浩延的思考與實作

作者	連浩延
圖文協力	吳羽惠・張尹霏・曾令愉・藍雅萍
封面設計	白淑貞
內頁設計	王彥蘋・鄭若誼・白淑貞
責任編輯	楊宜倩
行銷企劃	呂睿穎

發行人	何飛鵬
總經理	李淑霞
社長	林孟葦
總編輯	張麗寶
叢書主編	楊宜倩

出版　　城邦文化事業股份有限公司 麥浩斯出版
　　　　地址：104 台北市中山區民生東路二段 141 號 8 樓
　　　　電話：02-2500-7578
　　　　E-mail：cs@myhomelife.com.tw

發行　　英屬蓋曼群島商家庭傳媒股份有限公司城邦分公司
　　　　地址：104 台北市中山區民生東路二段 141 號 2 樓

讀者服務專線　0800-020-299（週一至週五上午 09:30 ～ 12:00；下午 13:30 ～ 17:00）
讀者服務傳真　02-2517-0999
讀者服務信箱　cs@cite.com.tw
劃撥帳號　1983-3516
劃撥戶名　英屬蓋曼群島商家庭傳媒股份有限公司城邦分公司

香港發行　城邦（香港）出版集團有限公司
　　　　　地址：香港灣仔駱克道 193 號東超商業中心 1 樓
　　　　　電話：852-2508-6231
　　　　　傳真：852-2578-9337

馬新發行　城邦（馬新）出版集團 Cite(M) Sdn.Bhd.
　　　　　地址：41, Jalan Radin Anum, Bandar Baru Sri Petaling,57000 Kuala Lumpur, Malaysia
　　　　　電話：603-9057-8822
　　　　　傳真：603-9057-6622

總經銷　　聯合發行股份有限公司
　　　　　電話：02-2917-8022
　　　　　傳真：02-2915-6275

製版印刷　凱林彩印股份有限公司
　　　　　版次：2016 年 12 月　初版一刷
　　　　　定價：新台幣 450 元
　　　　　Printed in Taiwan